시네마 인문학

시네마 인문학

영화 속에서 만난 예술가의 삶과 작품

©정장진, 2016

초판 1쇄 펴낸날 2017년 2월 25일

지은이 정장진
펴낸이 이건복
펴낸곳 도서출판 동녘

전무 정락윤
주간 곽종구
책임편집 사공영
편집 구형민 최미혜 이환희
미술 조하늘 고영선
영업 김진규 조현수
관리 서숙희 장하나

인쇄·제본 영신사 **라미네이팅** 북웨어 **종이** 한서지업사

등록 제311-1980-01호 1980년 3월 25일
주소 (10881) 경기도 파주시 회동길 77-26
전화 영업 031-955-3000 편집 031-955-3005 **전송** 031-955-3009
블로그 www.dongnyok.com **전자우편** editor@dongnyok.com

ISBN 978-89-7297-862-6 03600

《시네마 인문학》 초판 1쇄 정오표

	변경 전	변경 후
6쪽 위에서 9행	19세기 미국의 화가 터너	19세기 영국의 화가 터너
9쪽 위에서 12~13행	프랑스의 현대 미술가 리처드 세라	미국의 현대 미술가 리처드 세라
19쪽 위에서 3행	아델라이드 아비유-기야르	아델라이드 라비유-귀아르
24쪽 캡션	성 이냐치오 성당의 천장화	성 이냐시오 성당의 천장화
31쪽 아래에서 1행	나폴리 카폰디몬테	나폴리 카포디몬테
32쪽 캡션 위에서 3행	나폴리 카폰디몬테	나폴리 카포디몬테
104쪽 아래에서 1행	기가 막한	기가 막힌
144쪽 아래에서 3행	값 비산	값 비싼
172쪽 아래에서 2행	영화는 폴록이 1932년 《라이프》에서 개최한	영화는 폴록이 1950년 《라이프》에서 개최한
198쪽 아래에서 3행	반대로 희의하거나	반대로 회의하거나
204쪽 아래에서 2행	라 카사 아슬	라 카사 아줄

시네마 인문학

영화 속에서 만난 예술가의 삶과 작품

정장진 지음

동녘

일러두기

1. 맞춤법과 띄어쓰기는 〈한글 맞춤법〉에 따랐다.
2. 인명이나 지명, 작품명은 되도록 국립국어원의 〈외래어 표기법〉을 따르되 필요에 따라서
 는 원어에 가깝게 표기하는 것을 원칙으로 삼았다. 단, 굳어진 용례는 관행을 따라 표기
 했다.
3. 본문에 나오는 단행본이 국내에서 번역 출간된 경우 국역본의 제목을 따랐으며, 원서 제
 목을 병기하지 않았다.
4. 기호의 쓰임새는 다음과 같다.
 《》: 단행본, 잡지, 작품집
 〈〉: 회화, 조각, 노래, 논문, 시 등

살아 있는 이미지로 영화를 보다

우리는 영화를 '본다'고 하지 '듣는다' 혹은 '읽는다'고 하지 않는다. 영화가 음악이나 책보다는 그림에 가깝기 때문인 걸까? 물론 영화를 듣는 사람도, 읽는 사람도 있겠지만 이 책《시네마 인문학》에는 영화를 그림처럼 보자는 이야기가 주로 담겨 있다. 영화는 모션 픽처motion picture, 움직이는 그림이다. 말을 걸어오기도 하고 가슴 깊숙한 곳에 들어와 뭉클한 마음을 자아내기도 한다. 잘 만든 영화일수록 책장 속 혹은 화면 속이 아니라 마음속이나 기억 속에 걸려 있다가 어느 순간 되살아나 우리 감정을 자극한다.

짜임새 있는 영화를 볼 때 우리 눈은 스크린에 투사되는 영상만을 보지 않는다. 보다 넓고 깊은 것, 다시 말해 영화가 담고 있는 메시지와 이미지를 함께 본다. 탁월한 심미안과 연출력을 가진 감독이 만든 영화는 우리 시각을 역사와 문화 전체로 확장시킨다. 〈아르테미시아〉에서 〈프리다〉까지, 책 전반부에 실린 '화가를 그린 영화' 12편이 단순한 전

기 영화가 아닌 이유가 여기에 있다. 영화가 그린 화가들은 실로 역사에 길이 남을 만한 큰일들을 했고, 감독들은 그들의 삶과 작품을 따라가며 관객들이 영화 너머의 것들도 함께 볼 수 있게 크고 작은 미학적 연결 고리를 마련했다.

　"그림을 그리고 싶어요, 남자의 벗은 몸을 그리고 싶어요." 어린 아르테미시아의 목소리는 문화와 역사를 바꾼 외침이었다. 페르메이르가 진주 귀걸이를 걸기 위해 하녀의 귓불에 구멍을 뚫었을 때, 그 작은 움직임 속에는 17세기 네덜란드 황금시대에 돈에 쪼들리던 한 화가의 외로운 삶이 들어 있었다. 19세기 미국의 화가 터너가 숨을 거두며 남긴 "태양은 위대하다"라는 말은 인상주의 시대의 서막 앞에 선 노화가가 마지막으로 보낸 태양을 향한 찬사였다. 터너가 죽자 태양은 모든 상징성을 잃고, 곧 누구도 태양을 그리지 않는 시대, 인상주의와 영화의 시대가 열렸다. 19세기 초 격동기의 스페인을 겪은 고야는 거칠고 사나운 역사 앞에서 매번 그림을 그리는 행위의 의미를 물어야만 했다. 그의 걸작 〈로스 카프리초스〉와 검은 그림들에는 그래서 역사의 광풍이 고스란히 남아 있다. 그림 속 인물들은 영화를 통해 모두 '유령'이 됐고, 고민이 많던 화가 고야 역시 그림 속 유령들을 따라갔다. 고흐는 어땠던가? 우리는 아직도 그를 잘 모른다. 때문에 그를 다룬 영화는 그의 솔직한 고백과도 같다. 해바라기는 태양이었으며 거대한 사이프러스 나무는 성당이었다. 무서울 정도로 솔직했던 그는 비유와 상징을 현실로 착각하고 그대로 믿어 버린 채, 늘 직설법으로 그림을 그렸다. 고흐와 동시대를 살았던 르누아르는 밝게 부서지는 햇살 속에서 깊은 어둠을 본 화가였다. 그의 화사한 그림들은 쉽게 사라지지 않는 깊은 슬픔을 그리기 위한 핑계일 뿐이었다. 그가 아름답고 젊은 모델 데데의 벗은

몸에서 본 것은 여인이 아니라 문명의 용광로인 지중해의 햇살이었다. 비슷한 시기 오스트리아의 화가였던 클림트 역시 고흐와 르누아르처럼 살며 그림을 통해 고백하고 화사한 황금빛으로 역사의 심부深部를 그려 내고자 했다. 그런데 그러기 위해서는 그림처럼 화사하고 화려하기 보다는 철저히 외롭고 힘든 삶을 살아야 했다. 영화는 그런 삶을 산 화가의 혼란스러운 심리를 잘 포착해 표현했다. 피카소는 거의 신神과 같은 화가였지만, 영화가 그린 젊은 시절의 그는 그저 초췌하고 잔뜩 겁먹은 스페인 촌놈이었다. 무엇이 그를 미술의 신으로 만들었을까? 그의 그림 속 어느 한 부분에 새겨져 있을 것만 같은 화가의 삶이 자못 궁금해진다. 폴록은 미국에서 태어난 화가였지만 어딘지 모르게 동양적인 느낌의 그림을 그렸다. 아니 그림을 그린 것이 아니라 최초로 캔버스를 바닥에 깔아 놓고 그 위에서 붓을 들고 춤을 췄다. 그러자 무당의 손에 들린 칠쇠방울 같은 붓끝에서 피보다 더 진한 물감들이 떨어지며 방울져 흐르고 저절로 그림이 완성됐다. 프리다는 교통사고로 만신창이가 된 몸으로 살면서 몸은 아무 것도 아니며 인간은 오직 정신만으로 산다고 매번 외쳐야 했다. 그래야 살 수 있었다. 갈가리 찢긴 자신을, 역시 못지 않게 갈가리 찢긴 멕시코 현대사와 동일시하며 한없이 서툴게 공산주의에 가담하고 서툰 솜씨로 지독하게 솔직한 그림을 그렸다. 그녀는 화가가 아니라 인간은 몸이 아닌 정신만으로도 살 수 있다는 것을 증명하기 위해 노력했던 가련한 여인이었다.

　화가를 다룬 영화들은 전기 영화가 아니라 인문으로 통칭되는 역사와 문화를 그린 영화로 봐야 한다. 그래서 이 영화들은 후대에 사가들이 남긴 기록보다 화가가 직접 남긴 작품들에서 그들의 삶을 표현할 단서들을 찾았다. 때문에 극적인 사건이나 화려한 장면보다는 잔잔한

분위기와 그림을 닮은 풍경이 화면을 더 많이 차지한다. 그것들은 영화에 흥행 요소는 되지 못했지만 너무나도 인간적인 화가의 삶 속으로 우리를 인도했다. 이런 영화에서 흥행의 실패는 실패라기보다는 오히려 성공의 일부로 보아야 할 것이다.

뒤이어 나오는 '작품으로 완성한 장면'에서는 '왜 영화를 미술과 함께 보아야 할까?'라는 질문을 계속해서 던졌다. 영화의 터전은 문화와 예술이다. 20세기에 새로 등장한 문화·예술 장르인 영화로서는 그것들을 떠나 존재할 수 있는 방법이 없다. 따라서 오로지 영화에만 집중해 만든 영화는 좋은 영화가 될 수 없다. 미술, 음악, 문학, 역사, 정치, 경제 전반을 기반 삼고 아울러야만 훌륭한 작품을 완성할 수 있다. 그래서 우리가 영화를 통해 보아야 하는 것들도 영화 그 자체가 아니라 바로 이 여러 요소들 간의 영향 관계다. 이 모든 것들이 서로 영향을 주고받는 거대한 현상을 우리는 '문화'라고 부른다. 그러니 영화를 볼 때 우리가 진정으로 보는 것은 문화다.

특히 그중에서도 눈으로 봐야 하는 시각 예술인 미술이라는 이름의 문화를 가장 많이 본다. 문화로서의 미술은 소묘, 조소, 회화 같은 장르나 색과 형태 등의 조형적 구성 요소를 의미하지 않으며, 미술사와 미술 평론 같은 학문 영역을 지칭하지도 않는다. 문화 안에서 형성된 '이미지'를 의미한다. 영화가 상연될 때 우리가 보는 것은 눈앞의 스크린에 비친 영상이 아니라, 이미지를 만들어 내고 기억시키며 다시 변형하는 문화다. 흥미와 감동 역시 순환하며 지속되는 이미지들의 흐름을 경험할 때 나온다.

영화 〈타이타닉〉에서 잭이 그린 로즈의 초상화는 서구 미술사의 한 장르인 '누워 있는 누드'에 속한다. 로즈를 그리는 잭이 화면에 나타

날 때 미술사 책 속의 헤아릴 수 없이 많은 누워 있는 누드 작품들을 떠올릴 수 있다면, 〈타이타닉〉은 단순한 재난 영화가 아니라 잘 만든 이미지가 된다. 실제로 영화가 누린 인기의 밑바탕에는 미술로부터 받은 많은 문화적 영향이 깔려 있었다.

마릴린 먼로가 치마를 펄럭이며 웃고 있는 영화 〈7년만의 외출〉의 포스터를 보며 우리는 보티첼리의 대작 〈비너스의 탄생〉을 볼 수 있어야 한다. 두 이미지 모두에 공통으로 나타나는 바람이 연상의 매개체다. 이런 연상은 어떻게 가능한가? 역시 영화와 미술을 함께 보는 시각에서 비롯된다.

SF 영화도 마찬가지다. SF 영화 대부분은 신화와 전설에 기대어 있다. 따라서 영화를 보며 신화를 함께 떠올리면 그 순간 영화가 달리 보인다. 영화와 미술, 나아가 신화도 함께 공부해야 하는 이유다. 프랑스의 현대 미술가 리처드 세라는 40년 전 영화 〈2001 스페이스 오디세이〉에 나오는 검은 돌기둥과 똑같이 생긴 조형물을 아라비아 사막에 세웠다. 반들반들하게 마제된 그의 작품을 보며 큐브릭의 영화를 떠올릴 수 있는 사람, 반대로 큐브릭의 영화를 보고 그의 작품을 떠올릴 수 있는 사람은 마치 영화 첫 장면에 등장하는 유인원들처럼, 작품과 영화 앞에서 경의를 표할 수밖에 없다.

미술과 영화는 본질적 의미에서 처음부터 하나였다. 그림은 살아 움직여야 하고, 우리는 그 살아 있는 그림을 볼 수 있어야 한다. 영화 역시 살아 움직이는 그림으로 볼 수 있어야 하고 말이다.

마지막으로 이 책이 나오기까지 도움을 준 이들에게 감사의 마음을 전하고자 한다. 먼저 이 책은 지난 몇 년 동안 고려대학교 교실에서 학생들에게 강의하며 모은 자료들을 토대로 썼다. 어려운 강의를 재미

있게 들어 준 많은 학생들에게 감사의 마음을 전한다. 또한 글 몇 편은 2014년 《법보신문》에 '수보리 영화관에 가다'라는 제목으로 연재한 글들을 조금 손본 것들이다. 수록을 허락해 주신 《법보신문》 측에도 감사의 인사를 드린다.

2017년 2월
정장진

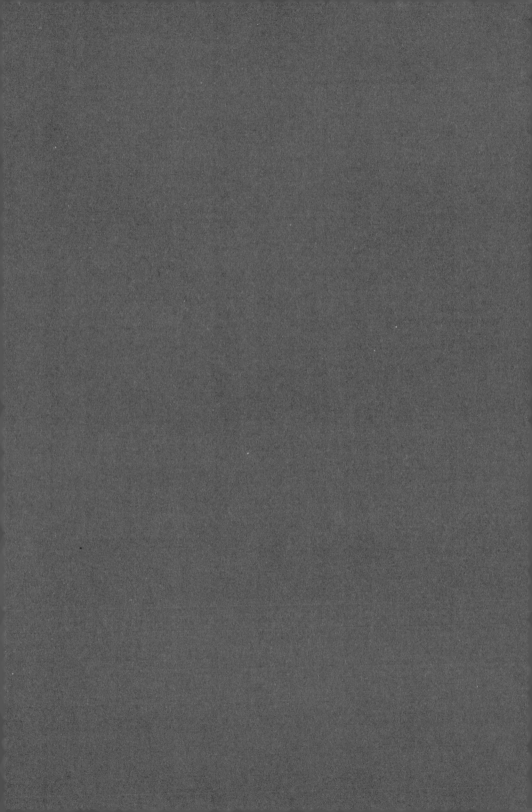

화가를 그린 영화

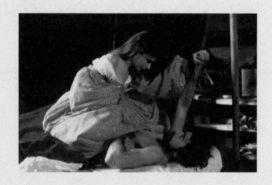

아르테미시아
Artemisia, 1997

—

감독: 아그네스 메렛Agnes Merlet
국가: 프랑스, 독일, 이탈리아
상영 시간: 97분

1998년 제55회 골든 글로브 시상식 외국어 영화상 노미네이트
1998년 제23회 세자르 영화제 촬영상·의상상 노미네이트

시대에 맞선
최초의 여성 화가

근대 이전의 미술사 책에서 여성의 이름을 발견하기는 정말 어렵다. 에
른스트 곰브리치Ernst Hans Josef Gombrich나 호스트 잰슨Horst Woldemar Janson이 쓴
교양 미술사 책에서는 물론 전공자를 위한 학술서에서도 여성 화가나
조각가 이름 찾기는 좀처럼 쉽지 않다. 사관에 따라 고의로 기술하지
않은 것이 아니라 실제로 여성 예술가가 거의 없었기 때문이다. 반면
그림 속에서 볼 수 있는 인물들은 절반 이상이 여성이다. 특히 '누드'라
고 하면 당연히 여성의 누드를 지칭하는 것으로 착각할 정도니, 미술사
속의 '여성 예술가 부족 현상'은 한 번쯤은 진지하게 접근해 생각해 볼
문제가 아닐까?

　　과거 여성들은 그림을 그리는 것은 물론 볼 수조차 없었다. 특히 누
드는 여성 화가들에게 절대 금기시되던 영역이었다. 여학생도 자유롭게

미술 대학에 진학할 수 있고 여성 화가도 얼마든지 자기가 그리고 싶은 그림을 그릴 수 있는 오늘날에는 모두 한낱 과거의 빛바랜 이야기로 들릴지 모르나, 예술 영역에서의 여성차별은 꽤 오랫동안 지속되었다. 게다가 터무니없는 편견으로 금기를 만들고 벽을 쌓았던 이들 대부분이 남성이기는 했지만, 놀랍게도 여성이 차별 행위의 가해자인 경우도 적지 않았다. 미술사 속 여성 예술가 부족 현상은 보다 넓은 시각에서, 다시 말해 미술사가 아니라 문화사적 측면에서 살펴보아야 할 문제다.

지금으로부터 400년 전, 그러니까 17세기 초 바로크 시대 이탈리아 로마를 배경으로 제작된 영화 〈아르테미시아〉는 극심한 차별 속에서 여자라는 이유만으로 억압받으며 작품 활동을 해야만 했던 한 여성 예술가의 슬픈 역사를 다뤘다. 그 슬픔은 그 시대 이후에도 오래도록 계속되었으며, 20세기 이후에도 전체적인 사정은 나아졌지만 금기는 더욱 세련되게 변모되어 여전히 여성들을 옥죄었다. 1912년이 배경인 영화 〈타이타닉Titanic〉과 그나마 개방적인 곳으로 알려진 20세기 초 미국 사회를 다룬 〈모나리자 스마일Mona Lisa Smile〉 등을 통해 그런 사실을 확인할 수 있다. 그리고 비록 영화로 다루어진 적은 없지만 아르테미시아만큼이나 비극적 삶을 산 18세기 프랑스의 여성 화가 엘리자베트 비제 르브룅Élisabeth Vigée Le Brun의 일대기를 통해서도 미루어 알 수 있다. 본격적인 영화 이야기에 앞서 엘리자베트의 이야기를 잠깐 살펴보자.

여자에게만 강요된 금기
—

엘리자베트 비제 르브룅. 아마 대다수가 처음 듣는 이름일 것이다. 도

록은 몇 권 나와 있지만 그녀의 이야기를 다룬 책도 영화도 거의 전무하다시피 하며, 명성에 어울릴 만한 규모의 전시회도 최근에야 겨우 처음으로 열렸으니 말이다. 하지만 작품으로 소개하면 다들 금방 그녀가 누구인지 알아차린다. 프랑스 왕 루이 16세의 왕후 마리 앙투아네트의 유명한 초상화를 그린 이가 바로 그녀다.

엘리자베트는 왕실 초상화가로 마리 앙투아네트를 비롯해 거의 1,000점에 이르는 왕족과 귀족의 초상화를 그렸다. 여성 화가로서, 아마 왕실의 후원이 없었다면 불가능한 일이었을 것이다. 당시 화단畫壇은 아카데미 중심으로 형성되어 있었고, 그 가운데 중핵이었던 프랑스 왕립 회화·조각 아카데미Académie Royale de Peinture et de Sculpture는 100퍼센트 남성 예술가들로 구성되어 있었다. 엘리자베트의 작품 가운데 유일한 우의화寓意畫●인 〈풍요의 여신을 데리고 오는 평화의 여신La Paix ramenant l'Abondance〉은 당시 여성 화가가 화단으로부터 어떤 대우를 받고 있었는지를 여실히 보여 주는 작품이라 할 수 있다. 그녀는 '여성 입회 불가'를 원칙으로 삼고 있었던 프랑스 왕립 회화·조각 아카데미의 입회를 위해 이 작품을 제출했다. 아카데미 회원들은 그녀의 이 그림을 두고 엘리자베트의 입회를 강력하게 반발하며 거부 선언을 했다. 이유는 세 가지였다. 첫째 그녀가 여성이고, 둘째 남편이 그림 장수며, 셋째 입회 신청을 위해 제출한 그림에서 여성의 가슴이 가려지지 않은 채 드러났기 때문이었다. 세 번째 이유는 엘리자베트의 그림이, 여자는 모델이 남자든 여자든 누드를 볼 수도 그릴 수도 없다는 금기를 위반했기 때문에 제기

● 역사에 기록된 이야기나 신화, 성경에 나오는 이야기 등을 묘사해 그린 서사화敍事畫, Peinture d'histoire의 일종. 주로 사랑, 자유 정의 등의 추상적 관념을 의인화하거나 동물화하는 수법을 취한다. 알레고리라고도 한다.

엘리자베트 비제 르브룅,
〈장미를 든 마리 앙투아네트〉, 1783.

된 것이었다. 물론 왕후의 남다른 총애를 받고 있었던 엘리자베트는 무사히 아카데미에 입회했다. 그리고 그때 엘리자베트와 함께 입회 허락을 받은 여성 화가가 한 명 더 있었는데, 바로 아델라이드 아비유-기야르Adélaïde Labille-Guiard다. 엘리자베트 못지않은 그림 솜씨를 가진 화가였다.

여성 입회를 엄격하게 제한했던 프랑스 한림원Académie française과 달리, 그 산하 기관으로 1648년 설립된 왕립 회화·조각 아카데미에서는 애초에 여성 입회 거부 조항을 두지 않고 있었다. 실제로 엘리자베트와 아델라이드를 받아들이기 전인 17세기에도 몇몇 여성 조각가와 화가가 입회를 허락받은 바 있다. 하지만 그들은 전문 예술가가 아니었다. 그들의 작품 활동은 취미나 여가 활동에 지나지 않았으며, 대개는 회원인 아버지의 조력으로 입회해 당시 가장 천대 받던 장르인 정물화, 그 가운데서도 꽃 그림만을 주로 그리곤 했다. 게다가 엘리자베트가 입회 허가를 받은 1780년까지 전문 예술가로든 비전문 예술가로든 입회 허가를 받고 활동한 여성 예술가들은 다해야 기껏 손가락에 꼽을 수 있을 정도로 적었으며, 그저 입회한 것으로 만족해야 했고 아카데미 교수가 된다거나 운영 위원회에 참여하는 일은 꿈도 꿀 수 없었다. 1710년부터는 아카데미에서조차 여성 회원을 더 이상 받지 않기로 공식 결정했다. 물론 영향력을 과시해 세력 범위를 넓히고 싶어했던 일부 회원의 힘이나 왕족의 입김으로 입회하는 예외 상황은 있었으며, 엘리자베트와 아델라이드의 입회 역시 그 마지막 예외였다.

여자는 누드를 그릴 수 없다는 금기는 엘리자베트 사후에도 오랫동안 프랑스를 비롯한 서구 사회 예술계를 지배했다. 이는 여성 화가들에게 무척 곤혹스러운 일이었다. 여성 화가들이 그린 남성의 누드 초상화가 주로 흉상이었던 이유나 유화보다는 파스텔화(정밀하거나 선명하

지 않아도 되는)가 많았던 이유도 다 이런 금기 때문이었다. 금기를 위반하고서라도 꼭 누드를 그려야 한다면, 그에 따르는 모든 일은 혼자 다 부담하고 책임져야 했다.

엘리자베트는 프랑스 왕실은 물론이고 오스트리아, 러시아, 영국 등에서 수많은 왕족과 귀족들을 그려 역사에 기록될 만한 작품들을 많이 남겼지만《명사록Who's Who》*에 조차 이름을 올리지 못했고,《그랑 라루스Grand Larousse illustré》**에도 소개되지 못했다. 회고전 역시 사후 150년이 지난 2015년에야 겨우 열렸다. 그녀가 살아생전 누렸던 인기와 명상을 생각하면 참으로 놀라운 일이며, 이는 곧 그 명성이 그녀를 후원했던 왕실의 압력에서 비롯되었던 것이라는 사실을 입증한다. 왕실이 무너지고 세상이 달라지자 명성도 하루아침에 모두 사라졌다. 그녀가 가진 화가로서의 놀라운 자질과 여성 화가만이 표현해 낼 수 있는 내밀하고 온화한 감정 세계는 변함이 없었지만, 그때부터 그녀가 미술사에 남긴 모든 업적은 철저히 도외시되었다. 미술사에서 흔히 일어나는 '후세에서의 재발견'도 여성 화가였던 그녀에게는 해당되지 않는 일이었다.

그림을 다시 보자. 〈풍요의 여신을 데리고 오는 평화의 여신〉은 그녀가 처음이자 마지막으로 그린 우의화다. 우의화란 앞서 설명한 것처럼 책에 나오는 추상적 관념을 의인화하거나 동물화해 묘사하는 그림인데, 여성의 몸, 그중에서도 누드가 많이 등장한다. 법원 앞에 가면 볼

● 여러 분야 전문가들의 이력을 담은 인명록으로 매년 제작된다.

●● '프랑스 사람이라면 한 질씩은 가지고 있다'고 할 정도로 대중적인 백과사전. 1876년 피에르 라루스Pierre Larousse가 편찬한 15권짜리《19세기 대사전Grand Dictionnaire universel du XIX siècle》의 개정판이다. 프랑스만이 아니라 유럽의 역사와 문화 연구에 필수적인 방대한 자료를 수록하고 있으며 비슷한 시기에 출간된 에밀 리트레의《리트레Littré》사전과 함께 프랑스 역사·교육·문화에 지대한 영향을 끼친 기념비적 저작이다.

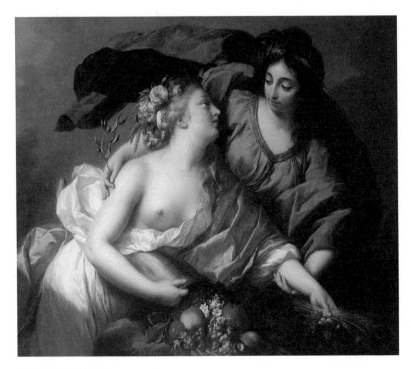

엘리자베트 비제 르브룅,
〈풍요의 여신을 데리고 오는 평화의 여신〉, 1780.

수 있는 그림이나 조각들, 가령 한 손에는 천칭天秤을 다른 한 손에는
칼을 든 법과 정의를 상징하는 여신상이 대표적인 예다. 19세기 중엽
사실주의가 일어나기 전까지 우의화는 아카데미가 정한 회화·조각 서
열에서 가장 윗자리를 차지하고 있었으며, 정물화·풍경화·동물화·민
화 등은 가장 낮은 서열의 장르들이었다.

　　엘리자베트의 그림에는 두 여인이 등장한다. 왼편에 보이는 흰 옷
을 입은 여인은 풍요의 여신, 오른쪽은 평화의 여신이다. 풍요의 여신
은 미술사에서 흔히 '풍요의 뿔'로 불리는, 부富의 신 플루토스Plutus가
갖고 다니던 뿔 속에 과일들을 잔뜩 담아 와 한 손으로 그것들을 쏟아

내고 있고, 다른 한 손에는 수확한 밀을 들고 있다. 평화의 여신은 그 옆에 서서 그녀를 인도하고 있다.

풍요를 표현하면서도 한쪽 가슴만을 보이고 있으니, 상당히 조심스럽게 그린 그림이라 할 수 있다. 풍요를 그리자면 이 정도의 누드는 얼마든지 용납됐다. 남자 화가나 조각가의 작품이었다면 아마 표현이 지나치게 조심스럽다는 평가를 받았을 것이다. 그런 이유로 아카데미 입회를 거부당했다 해도 이상할 것이 없다. 하지만 엘리자베트에게는 반대였다. 여성이었기 때문에 여성의 누드는 그릴 수조차 없는 소재였다.

차별은 계속되었다. 이 그림이 발표되고 얼마 지나지 않아 프랑스 대혁명이 일어나 여성의 지위에 일대 변화가 일기는 했지만 현실의 사정은 크게 달라지지 않았다. 실제로 여성들이 변화를 느끼기 시작했던 시기는 그로부터도 100여년이 흐른 후, 나폴레옹 3세의 제2제정 시대가 끝나고 제3공화국에 들어서면서부터며, 여성들이 참정권을 획득한 것은 제2차 세계대전 이후다. 프랑스에는 2013년까지만 해도 '여자는 바지를 입을 수 없다'는 법조항이 있었다. 최초로 '여성용 바지'를 디자인한 20세기 프랑스의 디자이너 샤넬Gabrielle Chanel이 "나는 미래에 속한 사람이고 싶다"라는 말을 하며 일으킨 바람은 단지 패션계에 국한된 것만이 아니었다.

미술사 최초의 여성 화가
—

엘리자베트가 살았던 18세기 프랑스의 모습이 이러했으니 그보다 150년 앞선 17세기 초 로마의 모습이 어떠했는지는 설명을 듣지 않고도 충

분히 상상할 수 있을 정도로 훤하다. 여자라는 이유만으로 그림 그리는 것은 물론 보는 것조차 자유로이 허락되지 않았던 시기, 그림에 대한 욕망을 떨쳐 낼 길이 없어 제 몸과 영혼을 다 불살랐던 여인이 있다. 프랑스의 여성 감독 아그네스 메렛이 연출한 〈아르테미시아〉는 바로 이 미술사 최초의 여성 화가 아르테미시아 젠틸레스키Artemisia Gentileschi의 욕망과 비극적 인생을 다뤘다.

그녀가 살았던 17세기 초, 전소 유럽의 화단은 바로크 시대로 접어들고 있었다. 바로크란 종교개혁에 반기를 든, 이른바 반종교개혁Counter-Reformation과 깊은 관련을 맺고 있었던 사조다. 반종교개혁파는 성상화를 우상숭배로 몰아 배격하고 교회 음악의 중심이었던 오르간마저 부숴버린 종교개혁파에 맞선, 말하자면 가톨릭교회의 종교개혁이었다. 흔들린 가톨릭교회의 위상과 정당성을 다시 세우기 위해 그들은 미술을 이용했으며, 자연히 교황청을 중심으로 이전보다 더 화려하고 초자연적인 화풍의 성화나 조각들이 각광을 받는 시대가 왔다. 화가들은 성당과 고위 성직자들이 주문한 대로 그들의 취향에 맞는 그림을 그려야만 했다. 구름 사이로 승천하는 성모마리아나 구약성경에 묘사된 유대 민족의 영웅들이 그런 그림들의 주 소재였다.

바로크 화가들의 그림 속에서는 아담과 이브는 물론 개신교 성경에서는 외경外經으로 취급되어 제외된 성서 속 인물들의 이야기까지 속속들이 묘사되었는데, 그 가운데는 놀라울 정도로 잔인하거나 거북할 정도로 음란한 것들도 있었다. 대표적인 예가 적군의 장수를 유혹해 술을 먹인 다음 머리를 자른 유대 여인 유디트Judith 이야기다. 그 외에도 휘하 장군 우리아Uriah의 아내 밧세바Bathsheba를 유혹해 임신시킨 다윗David의 일화, 소돔 성이 망해 무너질 때 뒤를 돌아봐 소금 기둥이 된 아

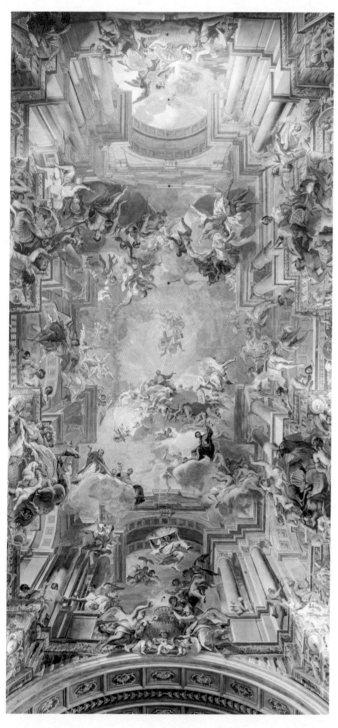

안드레아 포초Andrea,
〈성 이냐치오 성당의
천장화The trompe l'œil
ceiling of Sant'Ignazio〉,
1674.
포초는 이탈리아 예수회
소속의 화가로 바로크
시대에 활약했다.

내를 잃고 나중에는 술에 취해 두 딸과 성관계를 가진 롯Lot의 이야기, 정욕에 눈이 멀어 대제사장 요아킴Joachim의 아내 수산나Susanna를 유혹했던 〈다니엘서〉 속 노인들의 이야기 등이 묘사되었다.

그런데 이런 이야기들을 그림으로 그려 내기 위해서는 무엇보다 인체에 대한 해부학적 지식과 뛰어난 데생 실력이 필요했다. 그리고 그 과정에서 누드는 필수로 거쳐야 하는 작업이었다. 19세기 중반까지만 해도 옷을 입은 인물을 묘사할 때도 누드를 먼저 그린 다음 그 위에 옷을 입히는 식으로 작업을 했다. 여러 명의 인물이 등장하는 그림을 그리기 전에는 밀랍 인형으로 전제척인 구도에서부터 인물 배치에 이르기까지, 표현되는 모든 것을 여러 번 시뮬레이션한 후에 작업에 착수했다.

하지만 여성 화가들은 남성 화가들과 함께 공개적인 자리에서 누드를 볼 수 없었다. 아르테미시아를 가로막고 좌절하게 했던 첫 번째 관문이 바로 이 누드였다. 여자는 누드를 그릴 수도, 그전에 벗은 몸을 볼 수도 없다는 법조항은 교황이 공의회*를 통해 선포한 법이었으며 위반하면 처벌이 내려졌다. 공의회는 앞서 미켈란젤로 부오나로티Michelangelo Buonarroti의 〈최후의 심판Il Giudizio Universale〉에 대해서도 노출된 남성 성기를 모두 가리라는 명령을 내린 바 있다. 20세기 말에 와서 다행히 모두 복원되었지만, 그 이전 수백 년 동안 〈최후의 심판〉에 나오는 인물들은 모두 심판을 받으러 하늘로 올라가는 것이 아니라 마치 탈의실에 들어가는 것처럼 부자연스럽고 어정쩡한 모습을 하고 있었다. 아르테미시아 역시 공의회의 압력과 억압 앞에 예외일 수 없었다.

● 　교황이 온 세계의 추기경, 주교, 신학자 들을 소집하여 진행하는 공식적인 종교 회의. 교회 전체에 해당하는 교리나 규율에 관하여 토의하고 규정한다.

예술로 승화한 사랑

—

영화의 줄거리는 대략 이렇다. 배경은 1610년 로마, 카라바조Caravaggio 화파의 일원이었던 화가 오라치오 젠틸레스키Orazio Gentileschi는 수녀원에 맡겨 둔 딸 아르테미시아가 예배당에서 훔친 초로 자신의 몸을 밝혀 가며 그린 누드화를 보고 일찌감치 그 재능을 알아보았다. 여자에게는 그림을 그릴 권리도, 볼 권리도 허락되지 않았던 시대였지만 딸이 재능을 묵힌 채 사는 게 싫었던 아버지는, 자신과 함께 성당 벽화 작업을 하고 있었던 동료 화가 아고스티노 타시Agostino Tassi에게 딸을 데려간다.

타시는 여자의 신분으로 감히 겁 없이 누드를 그린 아르테미시아를 제자로 받아들이고 싶어하지 않는다. 하지만 아르테미시아의 남다른 열정에 마음을 열었고 그녀의 재능을 키워주기로 마음을 먹는다. 시간이 지나며 두 사람은 점차 가까워졌고 마침내 아르테미시아는 감히 스승의 누드도 그려 보고 싶다 고백한다. 아무리 스승이라 해도 나체를 드러낸 남자를 단지 모델로만 볼 수 없었던 탓인지 스승과 제자는 곧 연인 사이로 발전한다. 그리고 함께 구약성서의 외전 〈유디트서〉에 나오는 유대 민족의 전설적인 영웅 유디트를 그린다. 두 사람의 관계는 점차 다른 사람들에게도 알려졌고 소문을 들은 아버지는 반신반의하며 딸을 찾아갔다가 연인처럼 지내고 있는 둘의 모습을 목격한다. 동업자에게 딸을 빼앗긴 꼴이 된 아버지는 둘의 일을 법원에 고발하고, 마침내 스승과 여제자는 나란히 법정에 선다.

심문 과정에서 아르테미시아는 산파 수녀들 앞에서 두 다리를 벌리고 처녀성을 조사받기도 하고 급기야 열 손가락에 실을 묶어 비트는, 자칫 손가락을 잃게 될 수도 있는 심한 고문도 당한다. 화가에게는 너

무나 치명적인 고문이었다. 눈앞에서 피 흘리며 고문당하는 제자를 본 스승은 참지 못해 자신이 아르테미시아를 강간했다고 거짓말하고 2년의 징역형을 받는다. 이후 아르테미시아는 무죄로 풀려나 다른 남자와 결혼한 후 로마를 벗어나 피렌체로 떠난다.

이런 줄거리만으로 많은 이들이 〈아르테미시아〉를 추문으로 점철된 불륜을 그린 영화라 이야기한다. 하지만 이 작품의 백미는 '이야기'에 있지 않다. 진정한 사랑을 만나 화가에서 누군가의 연인으로 다시 태어나는 두 예술가, 그 사랑에 깊이를 더해 주는 예술의 본질, 사랑을 통해 더욱 드러나고 발전하는 그들 내면의 예술적 상상력. 이 모든 것을 영화 장면, 즉 영상으로 표현해 낸 데 있다고 본다. 가령 사랑하는 제자를 위해 모든 죄를 뒤집어쓰고 감옥에 갇힌 스승을 걱정해 한달음에 달려온 제자에게 스승은 감옥 창문 밖으로 보이는 풍경을 마치 한 편의 시처럼 묘사한다.

아르테미시아 감옥에 창문은 있나요? 그걸 통해서 뭘 보셨죠?
타시 두 개의 언덕……. 서로를 향하고 있지. 언덕 옆에는 멀리 떨어져 있기는 하지만 가까이 있는 것처럼 보이는 나무 한 그루가 있어. 가지를 따라가다 보면 시선이 하늘에 닿게 되지. 이른 오후에는 나무의 어두운 녹색 그림자가 바위들이 모여 있는 곳에 거의 닿을 정도가 돼. 바위들은 아주 하얀데, 그 색이 너무 순수해서 그릴 수가 없을 정도야. 마치 캔버스에서 방금 튀어나온 것만 같이……. 저녁에는 빛이 점차 사라지고 언덕들이 녹색을 띤 회색으로 변해. 깊이도 잃고 찢어 놓은 종이처럼 변해.

이 대사가 흐를 때 카메라는 스승이 묘사한 창밖의 풍경을 쫓는다. 하지만 지하 감방에 창문이 있을 리 없으니 이는 실제 풍경이 아니다. 영화는 영화 특유의 장점을 이용해 스승이 구술한 풍경을 마치 실재하는 풍경처럼 보여 준다. 실로 박수를 보내고 싶은 장면이다. 스승이 읊조리는 상상 속의 풍경, 카메라가 보여 주는 창밖의 석양에 물든 풍경은 먼 후일 인상주의 화가들이 화폭에 담고 싶어 했던 풍경과 거의 같다. "저녁에는 빛이 점차 사라지고 그 언덕들은 녹색을 띤 회색으로 변하지." 인상주의자들은 바로 이 아름다운 순간을 그리고자 했고, 너무 빨리 사라져 버리는 그 순간을 그리기 위해서 선 대신 터치를 사용했다 (후일 그렇게 탄생한 일파가 점묘파點描派다).

한편 스승이 묘사한 풍경 속에는 사랑하는 제자 아르테미시아도 있었다. 그가 "두 개의 언덕……. 서로를 향하고 있지"라고 이야기할 때 카메라가 잡은 격자창 너머의 야트막한 둔덕은 "너무 순수해서 그릴 수가 없을 정도"인 하얀 육체, 즉 아르테미시아의 몸을 상징하는 것이었다. 천하의 바람둥이로 젊은 시절만이 아니라 처음 아르테미시아를 만났을 때조차도 난봉꾼에 지나지 않았던 스승은 이렇게 아름다운 육체와 순수한 욕망을 가진 제자를 만나 진정한 사랑에 눈뜬다. 그런데 사실 이 대목 때문에 영화는 사실을 왜곡했다며 굉장히 많은 비판을 받았다. 전해지는 바에 따르면 아르테미시아와 타시는 서로 사랑하는 사이가 아니라, 타시가 아르테미시아를 강간했다고 한다.

그러나 왜곡이라 단정할 수만은 없는 것이, 법정 기록이 있기는 하지만 당시 종교재판정의 기록은 그리 믿을 만한 것이 못 되며, 스승과 제자 혹은 예술가와 모델 사이에 있었다고 전해지는 수많은 이야기들은 대체로 어디까지가 진실인지 판별하기 쉽지 않다. 에두아르 마네

Edouard Manet와 베르트 모리조Berthe Morisot, 오귀스트 로댕Auguste Rodin과 카미유 클로델Camille Claudel, 에드가 드가Edgar De Gas와 메리 커새트Mary Cassatt 등도 사제지간이었지만 동시에 남녀 관계를 맺고 있었으며 그들 사이가 정확히 어떤 관계였는지는 딱 잘라 말할 수 없다. 파블로 피카소Pablo Picasso는 무려 일곱 명의 여인들(공식적으로 밝혀진 이들만)과 사귀었다고 전해지는데, 그들 모두 처음에는 피카소 그림의 모델들이었다(둘 사이의 관계가 가장 '정직'했다는 평가를 받는 예술가와 모델은 야수파 화가 앙리 마티스Henri-Émile-Benoît Matisse와 그의 전담 간호사로 후일 수녀가 된 모니크 부르주아Monique Bourgeois다. 모니크는 마티스를 간호하며 맺은 인연으로 마티스 그림의 모델이 되어 주기도 하고, 가끔은 작품 제작을 돕기도 했다. 그러다 수녀가 되었는데 적籍을 두게 된 수도회의 예배당 창문을 스테인드글라스로 꾸며 달라 마티스에게 청했고, 청을 흔쾌히 받아들인 마티스는 성당의 제단과 창문을 멋진 작품으로 만들어 줬다).

〈아르테미시아〉는 이렇게 화가에서 한 사람의 사랑하는 연인으로 다시 태어난 이들을 그린 영화다. 사랑하는 연인의 말만으로도 눈앞에 자신을 닮은 풍경을 떠올릴 수 있게 된 아르테미시아와 창 없는 지하 감방 속에서 상상만으로 격자창 너머 환상적인 풍경을 구현해 낼 수 있게 된 타시. 화면 속 풍경은 격자가 사라지며 점차 화가가 사랑한 아름다운 여인의 모습을 닮아 간다. 오직 영화로만 담아낼 수 있는, 영화이기 때문에 가능했던 장면이었다. 언젠가 인상주의 화가 클로드 모네Claude Oscar Monet가 했던 말이 떠오른다. "난 풍경과 인물이 하나가 되는 그림을 그리고 싶다."

그림으로 금기를 깨다

—

앞서 아르테미시아를 '미술사 최초의 여성 화가'로 소개했지만 사실 정확히는 '역사화만을 그린 최초의 여성 화가'라고 해야 맞다. 그녀는 풍경화도 정물화도 그리지 않았고 오로지 성서와 로마 전설에 등장하는 인물들만을, 그것도 대형 화폭에만 담았다. 아르테미시아는 역사화가였으며 그랬기 때문에 피렌체 아카데미 최초의 여성 회원이 될 수 있었다.

아르테미시아가 살던 시대만 해도 풍경화·정물화·풍속화는 소위 '저급한 장르'로 여겨져 제대로 된 그림 취급을 받지 못했다. 확고한 미술 장르 간의 서열은 그 누구도 거역하기 힘든 철칙이었으며, 대가들의 아틀리에에서는 이런 하위 장르 그림을 그리는 화가를 별도로 고용하기도 했다. 신화·성서·역사를 묘사하는 서사화를 그리자면 때로는 풍경도 그려야 하고 한쪽에는 정물 묘사도 들어가야 했으며 부분적으로 풍속화도 그려야 했기 때문이다. 바로크를 대표하는 화가 페테르 루벤스Peter Paul Rubens도 아틀리에 내에 이런 하위 장르 그림을 그리는 제자들을 많이 거느리고 있었으며 그들 덕에 그 크고 많은 작품들을 놀라울 정도로 빨리 그려 낼 수 있었다. 특히 그림에 등장하는 풍경을 맡아 그린 얀 브뤼헐Jan Brueghel the Elder과의 협업은 이미 널리 알려져 있다.

그림은 때로 장식이 되기도 하고 몇몇 화가들은 생계를 위해 그림을 그린다. 하지만 아르테미시아에게 그림은 늘 그 이상의 것이었다. 아르테미시아의 작품에서는 남성에게 강간 혹은 그 외 다른 폭력을 당한 여성들이 자주 보인다. 그녀의 삶이 반영된 결과다. 게다가 그런 장면들이 끔찍하고 보기 어려울 정도로 잔혹하게 묘사되어 있다. 그녀의 대표작으로 꼽히는 〈홀로페르네스의 목을 자르는 유디트Judith slaying

시네마 인문학

페테르 루벤스·얀 브뤼헐,
〈후각의 알레고리Allegory of Smell〉, 1617~1618.

Holofernes〉를 보자. 유디트 일화는 비단 아르테미시아만이 아니라 서구
미술사에서 하나의 독립된 장르로 묶을 수 있을 정도로 수많은 화가
와 조각가들이 다뤘다. 그런데 아르테미시아의 작품은 유독 더 잔혹하
다. 두 눈이 뒤집힌 채 피를 쏟고 있는 적군의 장수가 불쌍해 보일 정도
다. 아르테미시아는 같은 주제로 비슷한 그림을 네 점이나 그렸다. 그
가운데 가장 걸작으로 꼽히는 두 작품은 구도도 거의 동일하며 제목도
〈홀로페르네스의 목을 자르는 유디트〉로 같다. 그래서 흔히 먼저 그린
것을 나폴리 판(1614~1620, 나폴리 카폰디몬테 국립미술관Museo Nazionale di

Capodimonte 소장), 뒤에 그린 것을 피렌체 판(1620~1621, 피렌체 우피치 미술관Galleria degli Uffizi 소장)으로 부르기도 한다. 영화에 등장한 작품은 다뤄진 에피소드를 근거로 시간을 계산해 보면 나폴리 판이어야 하는데, 피렌체 판이다.

사실 관계를 중요시하는 다큐멘터리가 아닌 드라마였기 때문에 큰 문제가 되지는 않았다. 그런데 이는 사실 실수가 아니라 의도적인 왜곡이었다. 스승 타시의 얼굴과 적군의 장수 홀로페르네스의 얼굴을 동일시하기 위한 장치였던 것이다. 유디트를 다룬 그림에서 목이 잘린 홀로페르네스의 얼굴은 대개의 경우 화가의 자화상인 경우가 많은데 영화는 이를 역이용했다. 참으로 멋진 아이디어였고, 미술 공부를 꽤 하지 않았다면 연출하기 힘든 장면이었다.

두 그림을 잠시 보면, 피렌체 판에서 유디트의 대담함이 유독 강조

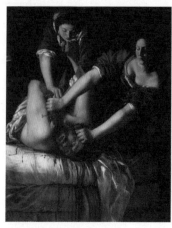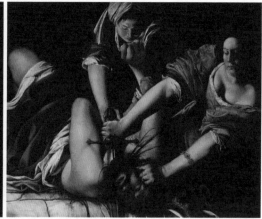

아르테미시아 젠틸레스키,
〈홀로페르네스의 목을 자르는 유디트〉
왼쪽부터 나폴리 카폰디몬테 국립미술관 소장, 1614~1620;
피렌체 우피치 미술관 소장, 1620~1621.

시네마 인문학

되고 있음을 알 수 있다. 칼이 목에 박히는 순간을 묘사한 그림인데, 붉은 피가 솟구치는 장면이 가감 없이 묘사됐다. 반면 거의 같은 구도의 나폴리 판에서는 솟구쳐 오르는 핏줄기가 생략되어 있고, 팔뚝에 차고 있던 팔찌도 사라졌다. 유디트와 하녀의 옷이 청색과 적색으로 칠해져 있는 점도 다르다.

목에서 피가 솟구치는 장면은 유디트 일화를 그린 다른 그림들에서는 찾아보기 힘든 대단히 예외적인 묘사다. 유디트는 앞서 언급한 바와 같이 시대를 막론하고 많은 화가들이 그린 인물이지만 아르테미시아만큼 잔혹한 그림을 그린 이는 찾아보기 힘들다(굳이 찾자면 영화에서도 잠깐 언급된, 아르테미시아에게 결정적인 영향을 끼쳤던 카라바조 Michelangelo da Caravaggio의 것이 전부일 것이다). 이에 대해서는 아르테미시아가 강간이라는 아픈 경험을 몸소 했기 때문에 그렇다는 해석이 지배적이다. 아르테미시아는 유디트 이외에도 여러 성서 속 인물들의 이야기를 묘사했는데 거기서도 유독 강간이나 그로 인한 자살과 같은 자극적인 주제들이 중점적으로 다뤄졌다. 수산나와 그녀를 탐한 노인들, 요셉과 보디발의 아내, 다윗과 밧세바, 간음한 여인인 마리아 막달레나, 삼손과 데릴라 등이 그 예다. 아르테미시아는 같은 인물과 주제의 그림을 몇 번이나 반복해 그리는 등 해당 주제에 상당한 집착을 보였다. 로마 역사나 전설에 관해서도 왕의 아들에게 강간당하고 자살하는 여인이 주인공인 〈루크레치아Lucretia〉라는 작품을 남겼다.

왜 그렇게 강한 집착을 보인 걸까? 정말 그녀의 경험, 마음 속 아픈 상처가 욕망의 유일한 근원이었을까? 영화는 유독 아르테미시아의 욕망와 집착에 초점을 두었다. 촛불까지 훔쳐 이불 속에서 자신의 몸 이곳저곳을 관찰하고 홀린 듯 그림을 그렸던 소녀, 남자의 벗은 몸을 그

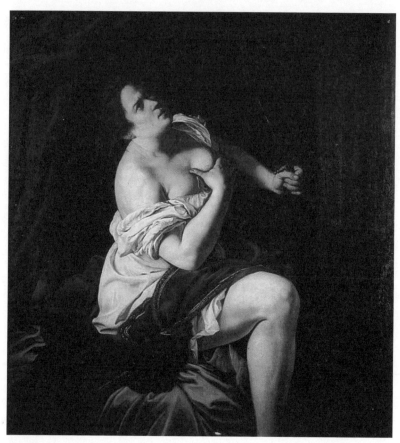

아르테미시아 젠틸레스키, 〈루크레치아〉, 1620~1621.

리기 위해 사랑하지 않는 남자까지 유혹했던 과감한 숙녀, 감히 스승에게 당신의 누드를 그리게 해 달라 청했던 무모한 제자. 그녀의 욕망은 어쩌면 여자에게만 금기를 강요하는 시대에 대한 항거와 그림으로 그 금기를 깨 보이겠다는 결의의 표현 아니었을까? 만약 그렇다면 감독은 그 결의에 이렇게 답한 듯이 보인다.

"여자로 태어난 것이 죄가 되는 세상에 대한 항거는 진정한 사랑

이외에는 달리 없다."

　　역사적 사실을 왜곡한 영화라는 비난을 각오하고서도 아르테미시아와 타시의 관계를 사랑으로 그린 것은 바로 이런 이유에서였을 거라고 생각해 본다.

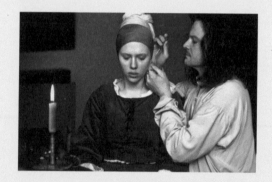

진주 귀걸이를 한 소녀
Girl with a Pearl Earring, 2003

———

감독: 피터 웨버Peter Webber
국가: 영국, 룩셈부르크
상영 시간: 100분
원작: 트래시 슈발리에Tracy Chevalier의 동명 소설

2004년 제76회 미국 아카데미 시상식 미술상·의상상·촬영상 노미네이트
2004년 제61회 골든 글로브 시상식 여우주연상·음악상 노미네이트
2005년 제57회 영국 아카데미 시상식 각색상·분장상·안소니 아스퀴스상·여우조연상·여우주연상·의상
상·촬영상 노미네이트

스크린 속에서
마침내 빛난 작품

피터 웨버 감독의 〈진주 귀걸이를 한 소녀〉는 1999년에 발표된 미국의
소설가 트래시 슈발리에의 동명의 소설을 영화화한 작품이다. 영화에
서 주인공 하녀 그리트 역을 연기한 스칼렛 요한슨은 이 작품을 계기로
스타덤에 올랐고, 배우의 미모가 주목 받으며 그림 속 소녀도 함께 재
조명돼 작품의 명성 또한 드높아졌다. 작품을 그린 화가 요하네스 페르
메이르Johannes Jan Vermeer 역은 〈킹스 스피치The King's Speech〉에서 말더듬이 왕
을 연기한 배우 콜린 퍼스가 맡았고 화가의 부인인 카타리나 역은 호주
출신의 배우 에시 데이비스가 연기했다. 가장 돋보였던 배우는 단연 데
이비스였다. 편협하고 허영심에 가득 차 있는데다 질투심까지 많은 전
형적인 속물 여인을 연기한 그녀는 직설적인 감정 노출로 진주의 상징
적 의미를 부각시켜 주는, 그야말로 놀라운 연기를 펼쳤다(요한슨의 연

기가 상대적으로 어정쩡하게 보인 이유도 데이비스 때문일지 모른다).

소설을 각색한 영화 대부분이 그렇듯, 영화 〈진주 귀걸이를 한 소녀〉 역시 소설과 꽤 많은 부분에서 다르다. 소설에서는 그리트의 가족 관계나 푸줏간 청년 피터와의 관계 등이 꽤 자세히 묘사된 데 반해 영화에서는 거의 생략되었고, 어느 날 화가의 집을 방문한 친구가 그리트에게 다가가 화가를 너무 가까이 하지 말라고 경고하는 장면도 촬영은 되었지만 편집 과정에서 삭제되었다고 한다. 가장 결정적인 차이는 귀걸이를 하기 위해 귀에 구멍을 뚫는 장면에서 나타난다. 소설에서는 그리트가 주인인 화가의 지시를 받고 혼자 양쪽 귀에 구멍을 뚫지만, 영화에서는 화가가 대신 뚫어 주며 오른쪽 귓불에만 뚫는다. 귀걸이를 하기 위해 귓불에 구멍을 뚫는 이 상징적인 장면에 영화 〈진주 귀걸이를 한 소녀〉의 거의 모든 매력이 들어 있다.

작품 재해석의 묘미

그림을 소재로 한 소설 혹은 영화는 때로 그림에 엄청난 힘을 불어 넣어 그림이 처음 발표되었을 때보다 더 큰 명성을 누릴 수 있게 해 주곤 한다. 만약 슈발리에의 소설 《진주 귀걸이를 한 소녀》가 발표되지 않았다면, 그래서 영화 〈진주 귀걸이를 한 소녀〉 역시 개봉될 수 없었다면 페르메이르의 작품 〈진주 귀걸이를 한 소녀〉가 과연 오늘날과 같은 명성을 얻을 수 있었을까?

작품의 유래와 작품 속에 등장하는 소녀에 관해서는 작품의 명성이 무색할 정도로 알려진 것이 거의 없다. 하지만 한 가지, 모델이 화가

의 하녀가 아니었다는 점은 확실하며, 그녀의 정체를 둘러싼 여러 추정 가운데서는 화가의 여러 딸들 중 하나였다는 설이 가장 유력하다. 그러니까 소설가 슈발리에도 인정했듯이, 진주 귀걸이를 한 소녀가 하녀라는 설정은 사실과는 전혀 다른 것이었다.

하지만 소설과 영화에서는 얼마든지 가능한 설정이며, 아무것도 문제될 것이 없다. 어쩌면 이런 실제와 다른 설정을 통해 회화가 숨기고 있던 비밀이나 이면의 깊은 의미가 더 드러나게 될 지도 모른다. 회화만이 아니라 조각, 소조를 포함한 이른바 명작들은 거의 언제나 작가와 그가 살았던 시대를 초월하는 묘한 여지를 간직하고 있으며, 그에 대한 새로운 해석을 허락하는 '작품의 행간'은 미술사의 중요한 주제이기도 하다. 후일 소설이나 영화 등 다른 형식의 예술이 작품에 개입하는 것도 얼마든지 용인되는 일이다.

오늘날에는 작품을 즐길 때는 물론 학문적으로 해석할 때도, 작가의 정체성에 매여 작품을 본다든지 당시의 시대적 상황에 한정해서만 작품을 해석하는 관점은 지양하는 편이다. 이런 경향은 20세기 초 문학 작품의 독서와 해석을 둘러싸고 영미학계에서 시작된 이른바 신비평new criticism에서 이후 프랑스를 중심으로 20세기 중엽에 일어난 신비평nouvelle critique으로 이어지며 격렬한 논쟁을 불러일으켰던, '예술과 작품에 대한 근원적인 관점의 변화'와 관련이 있다. 이렇게 나온 이론의 화두 가운데 하나로 '작가의 죽음'이라는 것이 있는데, 가령 '작품 〈진주 귀걸이를 한 소녀〉에는 화가 페르메이르는 없고 오직 작품만 있다'고 선언하는 것이 얼마든지 가능하다는 입장이다.

〈진주 귀걸이를 한 소녀〉를 그린 작가가 페르메이르가 아니라는 터무니없는 주장을 하려는 것이 아니다. 화가가 살았던 시대 상황의 중

요성을 부인하자는 것도 아니다. 다만 17세기에 그려진, 당시에는 그다지 주목받지 못한 그림 한 점이 오늘날 어떻게 걸작으로 평가받게 됐는지를 조금 다른 지점에서 접근해 살펴보자는 것이다.

17세기의 회화 작품 〈진주 귀걸이를 한 소녀〉의 존재가 대중에게 알려지기 시작한 것은 1903년, 한 수집가가 작품을 구입해 현재 작품이 소장되어 있는 네덜란드 헤이그의 마우리츠하위스Mauritshuis 미술관에 그것을 기증하면서부터다. 당시 작품은 유화 위에 칠한 니스가 까맣게 변색돼 오늘날 우리가 알고 있는 것처럼 아름답고 신비롭지 않았으며, 제목도 '진주 귀걸이를 한 소녀'가 아니었다(이런 멋진 제목으로 불리게 된 것은 한참 후인 1970년대 말에 들어와서다). 그러다 2014년, 박물관 복구 작업이 시작되며 작품은 렘브란트 반 레인Rembrandt van Rijn, 프란스 할스Frans Hals 등 다른 유명한 네덜란드 대가들의 작품과 함께 도쿄·고베·샌프란시스코·애틀랜타·뉴욕·볼로냐 등지로 순회전시를 떠났고, 뉴욕 소재의 프릭 컬렉션The Frick Collection 미술관에서 단 두 달만에 23만 5,000명의 관람객을 동원하는 기염을 토했다(프릭 컬렉션의 1년 평균 입장객은 약 25만 명 정도다). 일본에서의 반응은 말할 것도 없었고, 늘 명작이 흘러 넘쳐서 누가 전시회를 열든 반응이 시큰둥하던 이탈리아 볼로냐에서도 일주일 만에 10만 장의 입장권이 예매되는 초유의 사태가 벌어졌다.

어떻게 이런 일이 가능했을까? 또 '진주 귀걸이를 한 소녀'라는 제목은 누가 어떻게 붙인 걸까? 모델은 누구였으며, 누가 주문한 그림이었을까? 그 오랜 시간동안 작품은 어떻게 보존되었고, 어떤 경로를 통해 20세기 초에야 수집가의 손에 들어갔을까? 만약 그 수집가가 그 그림을 사지 않았다면, 또 기증하지 않았다면 이 그림은 오늘날 어디서

어떤 평을 받고 있을까?

작가들 역시 작품이 아니라 다른 일로 유명세를 타 '재발견'되기도 하지만 작품 역시 그 진정한 미학적 가치와는 다소 무관하게 각종 미디어를 통해 세상에 알려지며 비로소 명작으로 다시 태어나곤 한다. 미술 분야뿐만 아니라 음악 분야에서도 종종 이런 일이 일어난다. 그 유명한 차이콥스키의 바이올린 협주곡 35번도 초연 당시 얼마나 많은 비평가들로부터 혹독한 혹평을 들었는가! 작품은 애초에는 작가의 손에서 만들어지지만 적지 않은 경우 언론을 비롯한 세간의 평에 의해 재발견되며 그로써 다시 만들어진다. 미술에 일자무식인 사람들마저 다 아는 레오나르도 다빈치Leonardo da Vinci의 〈모나리자Mona Lisa〉 역시 발표 당시가 아니라 이후에 재발견되며 세기의 명작이 된 작품 중 하나다. 1911년 도난 사건으로 액자만 남긴 채 작품이 사라지자, 사람들은 바로 그 '빈 액자'를 보러 루브르로 몰려들었다. 그리고 이때, 도난 사건의 용의자로 체포되어 황당한 고생을 했던 화가가 바로 피카소다(후일 이 이야기는 〈피카소, 명작 스캔들La banda Picasso〉이라는 작품으로 영화화되었다).

흔히 말하듯이, 작품은 작가의 손을 떠나면 작가의 것이 아니다. 이 말은 단순히 그려진 지 300년도 넘었으니 화가의 전기나 당시 상황을 무시할 수 있다는 말이 아니다. 명백히 확인 가능한 사실이 있는데도 그것을 다 무시할 필요는 없다. 하지만 '작품의 의미는 작품과 화가를 둘러싸고 있는 객관적 사실 속에 다 담길 수는 없다'는 주장 역시 존중받아야 하며, 그 주장을 전제한 연구 역시 객관적 사실에 관한 연구와 병행되어야 마땅하다. 그래서 허구적 상상력을 동원해 예술을 재해석하는 영화가 필요하며, 추정되는 사실과 다른 내용을 가진 소설과 영화를 두고 무조건 '역사를 왜곡했다'고 비난해서는 안 된다. 오히려 그

'왜곡' 속에서 허구를 통해서만 드러낼 수 있었던 작품의 다른 의미가 무엇이었는지를 물을 수 있어야 한다.

예술은 늘 재해석될 수 있는 가능성을 보유한 상태로 존재한다. 과거의 회화·음악·문학은 오늘날의 영화·연극·만화를 만나 응당 재해석될 수 있으며, 바로 이 점이야말로 20세기 들어 영화가 일으킨 진정한 혁명 중 하나라 할 수 있다. 수많은 걸작이 소설이나 연극, 영화로 제작되며 새롭게 해석되고 더 풍부한 의미를 얻었다. 때로는 그제야 처음으로 제대로 된 평가를 받기도 했다. 아르테미시아를 거들떠보지도 않던 서구 미술사는 영화 〈아르테미시아〉를 통해 이 여성 화가를 다시 봤다. 20세기 미국의 화가 에드워드 호퍼Edward Hopper의 그림도 구스타프 도이치Gustav Deutsch 감독의 〈셜리에 관한 모든 것Shirley: Visions of Reality〉으로 다시 그려졌고, 또 다른 시각을 가진 광고 감독의 손에 의해 감각적으로 재해석됐다. 회화에서 영화로, 영화에서 광고로 이어지는 이 통로는 늘 열려 있으며 가끔은 거꾸로 통하기도 한다. 가령 대량생산된 상품이 예술가의 영감을 자극하는 경우도 있다는 말이다. 미키마우스와 같은 만화 캐릭터를 회화의 주제로 삼은 팝아트 예술가들이 대표적인 예다.

우리는 수많은 감독들이 회화 작품에 그토록 열광하는 이유를 물어야 한다. 같은 시·지각에 호소하는 예술들 간의 접점은 이전과는 달리 서로 중첩되고 상호 영향을 주고받을 수 있는 단계로까지 변하기에 이르렀다.

시대를 닮지 않은 화가와 화가를 닮지 않은 그림

—

〈진주 귀걸이를 한 소녀〉를 그린 화가 페르메이르가 활동하던 17세기는 네덜란드가 경제적 황금시대를 구가했던 때로, 그는 흔히 17세기 네덜란드의 바로크 화가로 알려져 있다. 하지만 그의 그림은 바로크라는 사조와는 별 관계가 없다. 바로크 시대 작품들이 대체로 색이나 형태가 힘차고 비대칭적이며 초현실적인 주제를 다룬데 반해 페르메이르는 평온한 일상을 주로 그렸다. 바로크 시대를 대표하는 화가 루벤스의 그림들과 그의 그림을 나란히 놓고 보면 그 차이가 극명하게 드러난다. 같은 시대에 네덜란드에서 함께 활동했던 렘브란트의 그림들과도 매우 다르다. 페르메이르의 그림 속에서 극적인 어떤 것을 찾기란 거의 불가능하다. 그러니 그는 시대로 따지면 바로크 시대 화가라 할 수 있지만 양식이나 경향 혹은 정신면에서는 바로크 화가가 아니었다.

페르메이르의 이런 경향은 당시 네덜란드를 지배하면서 성서적 도상圖像을 멀리하던 개신교와 깊은 관련이 있다. 그러나 그는 다른 예술가들과는 달리 성서적 주제도 거의 다루지 않았다. 초기 작품 한두 점을 제외하면 그의 그림에서는 신화도, 성서도 심지어 역사도 찾아볼 수 없다. 주제면에서는 바로크 특유의 길게 이어지는 이야기, 즉 서사성이 없고 형식면에서는 극적인 구도나 장치가 없다. 그의 그림에서 눈에 들어오는 것들이라면 창을 통해 스며 들어오는 얼른 눈에 띄지 않는 잔잔한 빛과 창가에서 일상의 삶에 몰두해 있는 여인들, 그리고 그 주위에 아무렇게나 놓여 있는 값어치 없는 자질구레한 일상의 물건들이 전부다. 하지만 그의 그림들을 가만히 바라보고 있노라면 서서히, 아주 천천히 뭔가가 가슴 깊숙한 곳에서 혹은 그림 깊은 곳에서 치고 올라오

는 것을 느낄 수 있다. 그 순간이 올 때까지 기다릴 줄 알아야 그의 작품을 제대로 볼 수 있는데 그러기가 쉽지는 않다.

페르메이르의 그림은 종교적이고 철학적이라 할 수는 없지만, 시적이고 명상적이라 할 수는 있다. 일상을 주로 그렸던 것은 그 말고도 일부 네덜란드 화가들이 보인 경향이었지만, 페르메이르는 예외적이라 할 정도로 일상 그 자체에 집중했다. 외출도 거의 하지 않았는지 풍경화도 거의 그리지 않았다. 영화에 잠깐씩 나오는 〈델프트의 집 풍경(작은 거리)A street in Delft(The Little Street)〉과 〈델프트 풍경View of Delft〉 두 점 정도가 그의 작품으로 알려진 풍경화 전부다. 초상화의 경우에도 〈진주 귀걸이를 한 소녀〉처럼 인물의 얼굴을 크게 클로즈업시켜서 그린 그림은 몇 점 되지 않는다. 대체로는 창가 앞에 서서 유리창을 통해 흘러 들어오는 햇빛을 받으며 무언가를 하고 있는 여인들을 그렸다. 그의 그림에서는 햇빛조차 강렬하거나 찬란한 빛이 아니라 강도가 한 번 누그러진 다소곳하고 아늑한 빛이다. 그림들의 구도도 거의 동일하며 붓의 터치와 세세한 묘사도 거의 똑같다. 그림 속에 다른 그림들을 걸어 놓는 이른바 '그림 속의 그림'이라는 페르메이르 특유의 구성도 반복적으로 나타난다.

〈진주 귀걸이를 한 소녀〉는 이런 화가 개인의 작품 성향을 염두에 두고 보면 정말 예외적인 작품이다. 화가가 묘사했던 다른 여인들과 달리 그림 속 소녀는 아무 일도 하지 않고 있으며 배경도 없다. 빛이 들어올 만한 창과 은은한 햇빛도 없다. 때문에 소녀가 무엇을 하고 있는지 전혀 알 수 없으며 서 있는 곳이 어딘지도 알아 낼 수 없다. 전후의 모든 맥락이 철저하게 단절되어 있다. 하지만 많은 이탈리아 화가들의 초상화와, 페르메이르와 함께 네덜란드 황금시대에 활동했던 화가들의 초

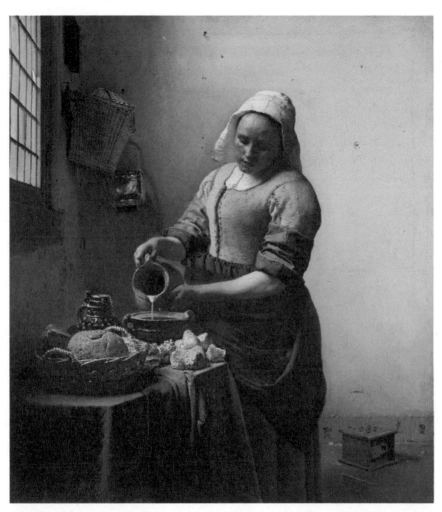

요하네스 페르메이르,
〈우유 따르는 여인〉, 1658~1660.

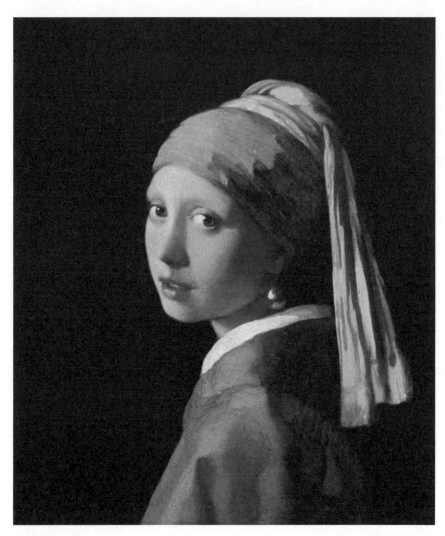

요하네스 페르메이르,
〈진주 귀걸이를 한 소녀〉, 1632.

상화를 보면 어딘지 모르게 유사한 점들이 조금씩 보인다. 화가의 예외적인 작품 〈진주 귀걸이를 한 소녀〉는 그 동시대 화가들로부터 많은 영향을 받았다고 볼 수 있다. 나아가 복원된 그림에서 확인할 수 있는 촉촉하게 젖은 입술과 윤곽선을 잃어버린 콧날, 무엇보다 주위의 빛을 받아 희미하게 빛나는 진주 등에는 모두 스푸마토Sfumato 기법●이 적용되어 있다.

그리고 다른 작품에서는 흔히 보이지 않는 이 작품의 또 하나의 특징은 화가가 팔레트에서 색을 미리 섞어 사용하지 않고 함께 사용할 색들을 캔버스 위에서 부분적으로 병치시켜 서로 영향을 미치도록 하고 때로는 캔버스 위에서 섞어 사용했다는 점이다. 이 기법은 후일 터치 위주로 그림을 그린 인상주의자들이 쓰던 방법이기도 하다. 이는 무엇을 일러 주는가? 그림을 그리는 화가가, 적어도 〈진주 귀걸이를 한 소녀〉를 그리고 있을 때만큼은 자로 재면서 엄밀하게 데생을 한 다음 그 위에 색을 칠하는 그림이 아니라, 그림에 몰두해 있는 창작의 순간에 찾아오는 예상치 못했던 생각과 즉각적인 충동들을 그대로 종이 위에 옮겨 보고 싶어 했다는 것을 일러 준다. 마치 인상주의자들처럼 말이다. 무엇을 그리겠다는 것이 아니라 순간을 그리겠다는 이 욕구는 그림에 생기를 불어넣고 있다.

그리고 또 하나 눈여겨보아야 할 중요한 지점이 바로 소녀의 포즈다. 이 그림은 작정하고 자세를 교정해 가며 찍은 증명사진보다는 스냅사진에 가깝다. 마치 길을 가다 잠시 고개를 돌린 그 순간을 포착한 것

●　'연기와 같은'이라는 의미의 이탈리아어에서 유래된 미술 용어로, 회화에서 사물의 윤곽선을 또렷하게 묘사하지 않고 흐릿하게 그리는 기법을 말한다. 다빈치가 처음 시도한 기법으로 알려져 있으며 〈모나리자〉가 이 기법으로 그려진 대표적인 작품이다. 르네상스 화가들은 물론 후일 밀레와 르누아르도 이 기법을 사용했다. 로스코의 추상 회화에서도 볼 수 있다.

처럼 보인다. 지금이라도 다시 고개를 돌려 가던 길을 계속 갈 것만 같은 소녀는 사뭇 이렇게 말하는 것처럼 느껴진다. "저 지금 바빠요. 얼른 찍으세요." 그림이 살아 있는 듯 느껴지는 이유가 이 때문인지도 모르겠다. 고개를 돌릴 때 진주 귀걸이는 소녀의 귓불에서 찰랑거렸을 것이고 푸른 터번 위 황금색의 긴 장식 역시 걸음을 옮기는 인물을 따라 흔들리면서 함께 너울거렸을 것이다. 두 눈과 진주에 비친 빛으로 보아 조명은 소녀 앞에 있었을 것이다. 검은색 배경은 그러니까 거짓이다. 화가가 의도적으로 생략하고 검게 칠한 것이다.

어둠을 밝힌 빛

앞서 잠깐 언급했던 진주의 상징은 무엇일까? 귀를 뚫는 행위가 매력적인 이유는? 또 화가는 왜 바탕을 검게 칠한 걸까? 이제부터는 이 세 질문을 가지고 영화의 각 장면들을 좀 더 면밀히 살펴볼 것이다. 영화는 소녀가 화가의 집에 하녀로 들어가는 장면에서부터 시작된다. 소녀가 맡은 일은 화실 청소다.

> **카타리나** 아무것도 건드리지 말고 뭐든 원래 있던 곳에 두도록 해. 창을 열어라. 어두운 데서 치울 수는 없잖니.

화가의 부인 카타리나가 분부한 대로 하녀는 화실의 안창을 열었다. 그러자 환한 빛이 화실 안으로 쏟아져 들어왔다. 소녀가 들어오자 빛이 들어왔다. 아마 이 빛이 소녀 귓불의 진주 귀걸이를 반짝거리게

했을 것이다.

그러던 어느 날 소녀가 부인을 찾아가 묻는다.

그리트 저, 작업실 때문에요, 마님. 창문을 닦아도 될까요?
카타리나 그런 건 안 물어 보고 해도 돼.
그리트 그게, 빛이 변할 지도 몰라서요.

영화가 전개되면서 두 사람, 즉 하녀로 들어온 소녀와 화가의 부인은 남편을 가운데 두고 심각한 갈등을 겪는다. 소녀는 왜 이런 질문을 했을까? 혹시 그림에 대해서 무언가 좀 알고 있는 사람이었을까? 그럴지도 모른다. 영화는 간략하게만 다뤘지만, 소녀의 아버지는 타일 도기를 그리고 제작하는 도공이었다. 하녀는 집을 떠나올 때도 그림이 그려진 작은 타일 한 장을 싸서 나왔고 늘 그 타일을 머무는 방 한 쪽 벽에 잘 세워 두었다. 타일은 마치 어떤 상징이 드리운 물건처럼 페르메이르의 그림에도 종종 등장했다. 소녀는 또 화가의 물감 만드는 일을 도왔고 가끔 그림을 보고 자기 감상을 이야기하기도 했다. 어쩌면 화가는 그런 소녀에게 아내에게서는 느낄 수 없었던 뭔지 모를 감정을 조금씩 느끼기 시작했을지도 모르겠다.

화가와 아내의 관계는 그리 좋지 않은 편이었다. 소녀가 화가의 집에 들어온 지 얼마 되지 않은 어느 날 저녁 하녀들이 옹기종기 모여 앉아 있는 부엌 문 너머로 들려온 화가와 아내 사이의 대화에서 두 사람의 사이를 짐작할 수 있다.

카타리나 지난번에 당신이 6개월만 더하면 완성할 거라고 했잖아요.

페르메이르 곧 끝날 거야.

카타리나 그래요? 곧 언제요? 다음 달? 내년? 당신도 똑같아. 애들은 굶고 마누라는 누더기나 걸치고 있는데 그림 앞에 앉아 붓이나 빨고 있죠.

페르메이르 당신 너무 우습군. 나 나가겠소.

카타리나 안 돼요! 감히 떠나다니요?

타네케(하녀) 1년 전에 저 분들은 너무 힘들어서 보석까지 팔았지. 마님이 얼마나 화났었는지 아니? 접시를 집어던져서 주인님의 소중한 그림 하나를 망쳤어. 주인님도 너무 화가 나서 가만히만 계셨지. 마님은 그날부터 주인님 화실에는 들어가지 않으셔.

페르메이르는 당대에 크게 인정받던 화가가 아니었다. 후원자의 주문을 받아 그림을 그리고 그림 값으로 생계를 유지했던 화가였는데, 작업 속도가 매우 더뎠기 때문에 가계는 늘 어려웠다. 그러던 어느 날 후원자 라이벤이 화가의 집을 찾았고 그곳에서 전부터 눈독을 들이고 있던 그리트를 자신이 데려가겠다고 이야기한다. 정확한 전후 사정이 묘사되지는 않았지만 화가는 그리트를 그림의 모델로 삼아야 한다며 후원자를 설득했고 끝내 소녀를 곁에 잡아 두었다. 이때 화가의 장모 마리아는 이런 둘의 은밀한 관계를 눈치 챘다. 그리고 가족의 생계를 위해 딸이 집을 비운 사이 소녀를 불러 화가의 모델이 되라고 분부했다. 딸의 진주 귀걸이 한 쌍을 내주며 말이다. 얼마 후 그림이 완성됐고 아내도 돌아왔다. 속 좁은 부인은 하녀가 자신의 귀걸이를 한 채 남편 그림의 모델이 된 것을 알고 그림을 찢어 버리겠다고 칼을 들고 덤벼든다. 단지 돈을 위한 그림일 뿐 아무 의미가 없다는 어머니 말에도 쉽게 마음을

시네마 인문학

가라앉히지 못했다. 소녀는 결국 그 일로 화가의 집에서 쫓겨났다.

흥분한 아내의 눈물은 화가가 소녀의 귓불에 구멍을 뚫은 행위가 결코 '그림만을 위한' 단순한 행위가 아니었음을 암시한다. 아내의 말처럼, 그렇지 않다면 왜 아내를 그리지 않았겠는가? 왜 굳이 아내가 집을 비운 사이 그림을 그렸겠는가? 아내의 눈물은 자연스러운 것이었다. 소녀 역시 그 순간 뭔가 다른 감정을 느꼈다. 아니 그 전부터 느끼고 있었을지도 모른다. 그렇지 않다면 왜 자기 귀를 자기가 뚫지 않고 화가에게 뚫어 달라 부탁했겠는가? 이 장면의 의미는 바로 다음 장면을 통해 더욱 분명히 설명된다. 화실에서 나온 소녀는 그길로 한달음에 푸줏간 청년 피터에게로 달려간다. 한밤중에 등불을 손에 쥐고 붐비는 술집으로 들어가 급히 그를 끌어냈고 어느 외양간 문 앞에 서서 자신의 몸을 스스로 내주고 만다.

무엇이 그녀의 마음을 흔들었을까? 귓불을 뚫는 순간 화가와 소녀는 어떤 생각을 하고 있었을까? 어떤 대사도 설명도 없지만 이런 전후의 장면으로 비추어 보건대 화가가 소녀의 귓불을 뚫는 장면에는 둘 사이의 상징적 사랑이 암시되어 있다. 소녀가 들어오고 빛이 들어왔다. 그녀가 창을 닦자 빛이 변했다. 화가는 그 빛을 잡고자 했고 아내의 진주 귀걸이를 한 소녀를 보며 귀걸이에, 그녀의 눈에, 입술에 그 빛을 그려 넣었다. 물론 '화가 페르메이르 작품 속 빛은 사랑을 상징한다'고 단정 지어 말할 수는 없다. 하지만 화가를 떠나 소설과 영화의 내용에 기대 해석하면 얼마든지 가능한 설명이다.

다음으로 검은색 배경은 화가의 당시 상황과 심정을 대변한다. 크게 세 가지 의미로 설명할 수 있다. 첫 번째 의미는 돈의 압박이다. 돈이 없어서, 돈 때문에 그림을 빨리 많이 그려야 한다는 압박감이 늘 그를

고통스럽게 옥죄었을 것이다. 두 번째는 의미는 그 압박감 가운데 느껴야 했을 여러 가지 혼란이다. 그 혼란 때문에 더 그림에 집중할 수 없었을 것이다. 혼란이 혼란을 낳아, 빛이란 무엇이며 색은 또 무엇인지, 나아가 세상은 무엇이고 사는 건 대체 뭔지, 수많은 의문과 복잡한 삶의 질문 앞에 시도 때도 없이 혼란에 빠졌을 것이며 그것이 그를 또 한 번 고통스럽게 했을 것이다. 세 번째 의미는 두려움이다. 즉흥적인 생각과 느닷없이 몰려오는 충동들이 혼란과 어둠 사이로 마치 빛처럼 혹은 불꽃처럼 번쩍거릴 때, 그 배후에 어른거리는 파멸의 예감이 그를 두려움으로 몰고 갔을 것이다.

그런데 그 어둠 속으로 소녀가 들어왔다. 마치 어둠 속 혼란을 밝히는 한줄기 빛처럼 환하고 밝고 뜨겁게 말이다. 그래서 소녀를 그려야만 했다. 음탕한 후원자로부터 소녀를 구해 내겠다는 의지의 이면에는 소녀의 입술과 눈빛, 무엇보다 터번 안에 숨은 머릿결을 보고 싶다는 욕망이 있었고, 어둠 속에서 불꽃처럼 빛나는 소녀의 몸에서 나오는 빛을 잡아 보고 싶다는 강렬한 충동이 있었다. 진주는 그 빛을 잡기 위한 단순한 핑계에 불과했는지도 모르겠다. 그래서 그림 속에서 진주는 형체 없이 흐트러져 표현됐고, 오직 빛만이 작은 점으로 나타났다. 그 빛은 소녀의 눈망울에서도, 입술 주위에서도 밝게 빛난다.

모든 이야기가 거의 끝나 갈 무렵, 화가의 집을 나와 이제 하녀가 아닌 소녀가 된 여인의 손에 화가가 보낸 진주가 전달된다. 진주 귀걸이는 그림을 그릴 때 머리에 썼던 황금색과 푸른색 터번 위에 놓여 있었다. 하지만 얼마나 보잘것없나! 진주는 한 쌍이 아니라 하나로 충분했으며, 소녀의 귓불에서 빛을 받아 찰랑거릴 때만 가치 있었다. 해맑은 눈빛, 촉촉하게 젖은 입술, 문득 고개를 돌려 화가를(그리고 그림을 보

는 우리를) 바라보는 포즈……. 이것들이 진짜 진주였던 것이다.

이 영화는 감독의 정성이 듬뿍 들어간 잘 만든 영화며 거장다운 그의 솜씨는 서로 상반되는 두 생각 혹은 두 태도가 대비되어 나타나는 장면에서 진가를 발휘한다. 진주의 상징성을 전혀 이해하지 못하는 화가의 아내와 스스로 진주가 된 소녀, 소녀를 데리고 가려다 실패하자 겁탈이라도 하려고 덤벼든 돈 많은 후원자와 그로부터 소녀를 구해 귓불을 뚫고 그림을 통해 그녀와 상징적 사랑을 나눈 화가, 지극히 정신적인 작업에 매달리는 화가와 육체 노동을 하는, 소녀의 몸을 취한 푸줏간 청년 피터, 창을 통해 들어오는 빛살 속에 서 있는 여인들을 묘사한 화가 페르메이르의 다른 그림들과 어둠 속에서 문득 고개를 돌린 한 소녀를 묘사한 〈진주 귀걸이를 한 소녀〉…….

모든 대비가 끝나면 화면은 소녀가 첫 장면에서 가로질러 왔던 델프트 광장으로 다시 나가는 모습을 비춘다. 처음 향했던 곳, 그러니까 화가의 집 반대 방향으로 선 소녀를 지그시 비추다가 어둡게 변하고, 다른 등장인물들의 이야기를 차례로 정리한 다음 영화가 끝난다. 마치 빛이 사라진 것처럼 말이다.

고야의 유령
Goya's Ghosts, 2006

—

감독: 밀로시 포만Miloš Forman
국가: 스페인, 미국
상영 시간: 113분

작품 속 유령들을
따라간 화가

〈아마데우스Amadeus〉, 〈뻐꾸기 둥지 위로 날아간 새One Flew Over The Cuckoo's Nest〉 등을 연출한 밀로시 포만 감독의 영화 〈고야의 유령〉은 디에고 벨라스케스Diego Velazquez와 함께 스페인이 배출한 최고의 화가로 평가받는 프란시스코 고야Francisco de Goya의 이야기를 다뤘다. 화가의 일생을 다뤘으니 보통은 예술 영화로 분류되지만, 예술과 역사의 오랜 관련성을 되짚어 보게 했다는 점에서 역사 영화로 분류되기도 한다. 작품은 흥미진진하고 의미가 깊은데 유독 평단과 대중으로부터는 후한 점수를 받지 못했다. 평자들은 흔히 "무엇을 말하려고 한 건지 알 수 없어 혼란스러웠다"라거나 "스토리 라인이 명료하지 못했다"라고 비판했다. 수긍할 수 있는 지적이다. 제목에서는 고야의 이름을 명시해 마치 화가의 이야기를 중점적으로 다룰 듯 암시해 놓고 실제로는 실존했던 고야보다는

가상의 인물 로렌초 카사마레스에 초점을 맞춰 연출했으니, 영화를 본 관객들이 혼란을 겪은 것은 어찌 보면 당연한 일이다.

하지만 영화의 제목은 분명 '고야'가 아니라 '고야의 유령'이다. 앞서 다룬 〈아르테미시아〉를 비롯해 화가를 다룬 다른 영화들은 대체로 화가 이름을 그대로 제목으로 썼다. 뒤이어 나올 〈미스터 터너Mr. Turner〉, 〈르누아르Renoir〉, 〈반 고흐Van Gogh〉 등도 그 법칙을 벗어나지 않았다. 하지만 포만은 왜인지 제목을 '고야'가 아니라 '고야의 유령'으로 했다. 화가가 아니라 화가의 그림 속에 등장하는 유령들(인물들)을 주인공으로 다루겠다는 명확한 고지告知였으리라. 다른 화가를 다룬 영화들과 비교해 볼 때, 포만이 택한 이런 관점은 참으로 독특한 것이었다.

그림 속 인물에 생명을 불어넣어 영화 속 인물로 만들기 위해, 감독은 외모만 존재했던 누군가에게 이름과 성격을 부여하고 시나리오 작가와 협력해 그를 현실로 소환했다. 그리고 그의 삶을 실존 인물들의 삶과 뒤섞어 놓았다. 그러자 가상의 인물이 주인공 자리를 위협하기 시작했다. 배우의 외모와 연기력도 주인공 자리 굳히기에 한몫을 단단히 했다. 로렌초 역을 맡은 스페인 태생의 배우 하비에르 바르뎀의 강한 인상과 뛰어난 연기력은 고야를 연기한 스텔란 스카스가드를 단숨에 압도했다.

영화는 등장인물인 로렌초가 고야 그림에 등장하는 가상의 인물이라는 점을 넌지시 알려 주었다. 영화 초반에 고야의 아틀리에를 배경으로 고야의 뮤즈이자 또 다른 가상의 인물 이네스와 그녀의 초상화를 그리는 고야가 함께 등장하는 장면이 나오는데, 방 한 구석에 놓여 있는 얼굴이 지워진 초상화를 보고 이네스가 고야에게 질문한다.

영화
〈고야의 유령〉의
한 장면.

이네스 왜 저 그림에는 얼굴이 없죠?

고야 유령이니까.

판화 판에 아로새겨진 역사의 광풍

—

영화는 1789년 7월에 일어난 프랑스 대혁명의 결과 루이 16세가 단두
대에서 처형된 때부터 나폴레옹이 스페인을 침공했다가 영국군에게 밀
려 패퇴한 1808년까지를 시간적 배경으로 삼았다. 이 시기는 고야 개인
의 일생에서도 고비였던 중요한 때였지만, 유럽 전체의 역사에서도 굉
장히 힘들었던 일대 혼돈의 시기였다. 영화는 1792년 마드리드 종교재
판소에서 판관인 고위 성직자들이 고야의 그로테스크한 판화들을 보며
성토聲討하는 장면에서부터 시작한다. 이때 등장하는 작품들은 〈이성
이 잠들 때 괴물들이 태어난다El sueno de la razon produce monstruos〉를 비롯해 고
야의 판화집《로스 카프리초스Los caprichos》에 수록되어 있는 아주 유명한
것들이다(실제로《로스 카프리초스》는 1793년에서 1799년 사이에 제작됐다.
따라서 이 장면은 허구다). 그러니까 영화는 첫 장면에서부터 고야보다는

그의 작품과 그 속의 인물들을 먼저 내보였다.

판화는 프랑스 대혁명의 단초가 된 계몽주의 사상을 반영하고 있다. 하지만 영화만 봐서는 이런 사실을 알 수가 없는 것이 영화가 이런 판화의 제작 배경들을 다 생략했기 때문이다. 고야는 그 시기 스페인의 계몽주의 지식인들을 자주 만났고 그들과 함께 부패한 성직자들의 행태와 종교재판의 폭력성을 강하게 비판하곤 했다. 그리고 판화로 그들의 그런 모습을 사실 그대로, 때로는 더욱 무자비하게 그렸다. 한편 그즈음은 그가 원인을 알 수 없는 심한 병에 걸려 몸도 제대로 가누기 힘들어했던 때다. 눈까지 침침해져 가고 있었으며 귀는 완전히 멀어 버린 상태였다(추정하기로는 흰색을 얻기 위해 수은에 자주 노출되곤 했던 화가들에게 흔히 있던 수은 중독과 뇌일혈 등에 걸렸던 것 같다).

'유령' 가운데 한 명인 가상의 인물 로렌초는 타락한 성직자로, 특이하게 다른 성직자들과는 달리 자신이 부패했다는 것을 스스로 인정하는 모습을 보인다. 또한 스페인에서는 종교재판을 지지하다가 프랑스로 망명 후 나폴레옹 군대의 장교가 되어 돌아와서는 스페인 성직자들을 단죄하는 등 전형적인 기회주의자의 면모도 내비춘다. 상황에 맞춰 수시로 변신하며 여자와 부와 명예를 향한 욕망을 충족시켜 나가는 이 인물은 비록 사악하기는 하지만 충분히 영화의 주인공 자리를 차지할 수 있을 만큼 흥미진진하다. 실제로 영화의 모든 스토리 전개는 고야가 아니라 로렌초의 움직임을 따라 진행된다. 이 인물을 매력적으로 본 이들이 적지 않을 것이다.

영화 첫 장면의 배경이었던 1790년대에 고야는 왕궁 전속화가 자리에 올라 있던 당대 최고의 화가였다. 그러나 종교재판을 받아야 할 정도로 위험한 판화를 제작하고 있었고, 그런 그에게 초상화를 의뢰한

로렌초는 다른 성직자들의 추궁을 받는다. 하지만 그 순간에도 로렌초는 도리어 당당하게 고야를 치켜세우고 그림 속의 '우매한' 사람들이 문제라며 자연스럽게 화제를 바꿔 위기를 모면한다. 어느 재판정에서는 프랑스 계몽주의 철학가이자 작가인 볼테르Voltaire를 "사악한 어둠의 교리를 쓴 자"로 규정하며 수사관들 앞에서 일장 연설을 한다.

로렌초 볼테르, 온통 어둠의 교리입니다. 사악한 내용뿐입니다. 물질이 작은 원자로 구성되어 있다고 얘기하는 사람들이 있을 것입니다. 그들의 이름을 기억하십시오. 사악한 생각을 퍼뜨려서 우리의 성스러운 영혼을 파괴하려는 것입니다. 성당이라 하지 않고 신전이라 한다면 그는 유대인이거나 신교도일 것입니다. 그들의 이름을 알아내십시오. 남자가 음경을 가리고 길거리에서 소변을 본다면 그는 할례를 받은 것이고 유대인일 것입니다.

그러다 얼마 후 부당한 심문을 받고 허위 자백을 해 감옥에 간 이네스 사건에 휘말려 그는 성직자의 지위를 박탈당하고 스페인에서 추방당한다. 그리고 20여 년 후 프랑스 나폴레옹 정권의 핵심 간부가 되어 다시 스페인으로 돌아오고 그 옛날 성직자로 섰던 재판소에 똑같이 올라 거꾸로 종교재판소의 판관들을 심판한다.

로렌초 나는 여기에 프랑스 혁명의 이상을 전하기 위해 왔습니다. 혁명은 무지한 제 눈을 뜨게 했고 전 세계인들의 눈을 뜨게 했습니다. 혁명의 이상은 불가항력적이며 논리적이고 정당합니다. 모든 인간을 위한 것입니다. 모든 인간은 자유롭게 태어났고 평등한 권

리를 가지고 있으며 자유를 억압하는 자에게 자비란 없을 것입니다. 다시 말해 자유를 억압하는 자들은 대가를 치를 것입니다.

20년 만에 만난 고야 앞에서도 이전과는 전혀 다른 말을 한다.

로렌초 그곳에서 나는 완전히 새로운 세상을 보았네. 그동안 얼마나 인생을 잘못 살았는지 알았어. 볼테르와 루소를 읽고 당통도 만났지. 새롭게 세례도 받았어. 혁명을 위해 피를 흘렸고 결혼도 했지.

20년 사이에 완전 다른 사람이라 해도 이상할 것이 없을 만큼 변해 버린 그의 이런 모습은 프랑스 혁명으로 격동의 시대를 맞은 스페인의 당시 상황과 어지러운 세태를 미루어 짐작할 수 있게 한다.

더불어 영화는 스페인 종교 재판소의 잔혹한 행태도 조명한다. 15세기 말인 1478년 종교재판소가 세워진 이후, 스페인에서는 그야말로 온갖 만행이 난무했다. 실제로 유럽에서 가장 혹독하고 잔인한 종교재판소를 두고 있던 나라가 스페인이었다. '마녀사냥'이라는 말이 처음 흘러나온 곳도 스페인일 것으로 추정된다. 가령 돼지고기를 먹지 않는 사람은 일단 유대교도로 몰아붙이고 고문을 통해 거짓 자백을 받아 낸 후 감옥에 가둬 버리기도 했고, 여인의 옷을 벗겨 점이 보이면 악마가 그 점으로 들어갔다고 하며 긴 바늘로 점을 찔러 단숨에 여인을 죽여 버리기도 했다. 죄인으로 몰린 사람들을 심판대에 올려 산채로 태워 죽이고 일가마저 공범으로 몰아 함께 처형하는 일도 부지기수였다. 유대인들, 그 가운데서도 개종한 유대인들이 종교재판소의 주요 타깃이었다. 당시 스페인에서는 기독교로 개종한 유대인들을 '마라네스Marranes'

라고 불렀는데 이 말은 스페인어로 '돼지들'이라는 의미였다. 이슬람교도와 유대교도들이 돼지고기를 먹지 않기 때문에 붙여진 말이다. 극적 긴장감을 위해 지어낸 이야기가 아니다. 더한 사건들도 버젓이 일어나고 있었으며, 그 공간이 스페인으로 한정되어 있지도 않았다.

이네스 역시 개종한 유대인이었으며 여느 유대 여인들과 다름없이 돼지고기를 먹지 않는다는 이유로 갑자기 체포되어 고문을 받고 허위 자백을 해 감옥에 갇힌다. 이네스의 아버지는 부유한 상인으로 딸을 석방시키기 위해 엄청난 돈을 종교재판소에 기증하겠다고 한다. 종교재판소의 부패가 고발되는 지점이다. 국가의 권력을 모두 거머쥐고 있었던 당시의 성직자들은 온갖 부패를 저질러 서민들의 돈까지 빼앗으려 들었다. 돈 많은 과부들은 어떻게든 마녀로 몰아 죽이고 그들이 갖고 있던 전 재산을 몰수하려 했으며, 재판에 들어가는 비용까지 따로 청구해 엄청난 돈을 긁어모았다.

영화 〈고야의 유령〉은 이렇게 예술가 고야의 개인적 이야기만이 아니라 진지한 역사적 사실까지 다뤘다. 감독이 영화의 줄거리를 이루는 에피소드들을 단순한 허구가 아니라 역사적 사실에 기초해서 삽입했다는 것을 알고 나면, 스쳐 지나가는 여러 장면들이 새삼 다른 의미로 다가올 것이다. 고야의 전쟁화들과 그로테스크한 판화들 역시 주로 역사적 사실에 기초해 제작되었다. 따라서 그의 작품을 볼 때도 이런 역사적 지식은 어느 정도 필요하다. 이 점을 유념하며 이제 그의 작품 속으로 들어가 보자.

또 다른 유령, 나폴레옹의 군인들

—

이네스의 삶을 송두리째 빼앗아 간 종교재판소는 1808년 나폴레옹 군대가 스페인에 진주하면서 폐지된다. 나폴레옹이 최초로 패배를 맛본 전투이자 후대 사가들에게 '나폴레옹 몰락의 전주곡'으로 해석되기도 하는 스페인 전쟁은 나폴레옹에게 완벽히 실패한 전쟁이었다. 영국군의 개입이 결정적인 원인이었지만, 스페인 민중들 역시 게릴라전을 벌이며 프랑스 군에게 거세게 저항했다. 이 장면은 영화에서도 후반에 여러 번 등장한다.

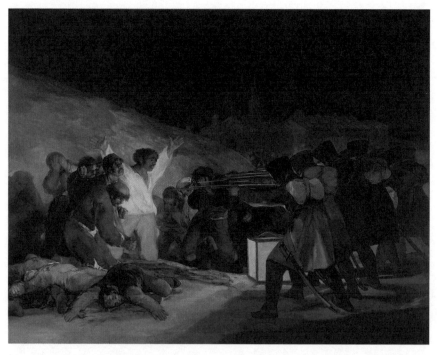

프란시스코 고야, 〈1808년 5월 3일〉, 1814.

나폴레옹의 스페인 침공과 잔인한 민중 학살은 고야의 그림들을 통해 여러 번 묘사 되었는데, 그 가운데 가장 유명한 작품이 〈1808년 5월 3일El tres de mayo de 1808 en Madrid〉이다. 이 그림은 연작으로 그려진 〈1808년 5월 2일El dos de mayo de 1808 en Madrid〉과 함께, 나폴레옹 군에게 저항했다가 체포된 민간인 400여 명이 잡힌 바로 다음날 총살당하는 장면을 묘사하고 있다.

가운데 겁에 질린 눈으로 두 팔을 들고 서 있는 총살당하기 직전의 남자는 많은 미술사가들이 예수를 나타내는 것으로 해석하곤 하는 인물이다. 두 팔을 든 포즈도 그렇지만 오른손에 난 못 박힌 자국이 이런 해석에 더욱 힘을 싣는다. 그림은 후일 마네의 〈막시밀리안 황제의 처형The Execution of Maximilian〉과 20세기에 그려진 피카소의 〈한국에서의 학살 Massacre en Coree〉에 영향을 준 선구자적 역사화로 평가받는다.

세 그림을 함께 놓고 보면 고야 그림의 영향력을 쉽게 확인할 수 있다. 우선 처형당하는 사람들과 총구가 지나치게 가깝다는 점이 세 그림 모두에서 먼저 눈에 띈다. 이는 사실적이라기보다는 폭력성을 강조하기 위한 작가의 의도에서 비롯된 표현이다.

1814년에 그려진 고야의 〈1808년 5월 3일〉은 그보다 앞서 연작으로 제작된 《전쟁의 재앙들Los desastres de la Guerra》에 들어 있는 판화, 〈눈 뜨고 볼 수가 없어No se puede mirar〉를 확대해서 다시 그린 것이라고 한다. 전해지는 바에 따르면 나폴레옹 군대의 잔혹한 민간인 학살을 고발하는 그의 그림은 〈1808년 5월 2일〉, 〈1808년 5월 3일〉 외에도 두 점이 더 있었다고 하는데 나머지 두 점은 파괴되어 현재 전해지지 않는다.

영화는 참혹하고 비이성적인 광기 그 자체였던 종교재판 못지않게 나폴레옹 군대의 잔혹한 민간인 학살 역시 신랄하게 비판했다. 영화

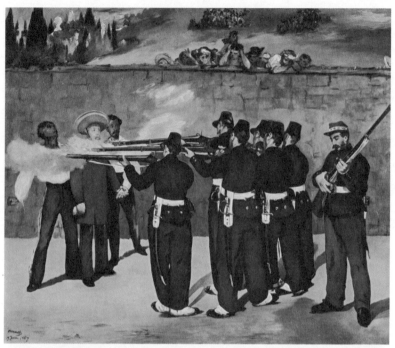

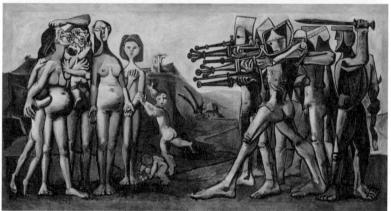

에두아르 마네, 〈막시밀리안 황제의 처형〉, 1868.
파블로 피카소, 〈한국에서의 학살〉, 1951.

속 군데군데서 볼 수 있었던 나폴레옹 군대의 군인들과 그에 맞선 시민들 역시 로렌초, 이네스와 더불어 화가의 작품 속에 살고 있었던 '고야의 유령'이었던 것이다.

검은 그림

―

격변의 시기는 이후 몇 년간 더 지속되었다. 나폴레옹 군대가 철수하고 다시 예전의 절대 왕정으로 돌아간 스페인에서 로렌초는 마침내 사형을 선고받는다. 수많은 사람들이 모인 광장 한가운데서 교수형에 처해지고 그의 시신을 실은 달구지가 골목길을 올라간다. 몰려다니며 죽은 시체를 조롱하는 동네 꼬마들 틈에서 로렌초의 손을 꼭 부여잡고 입까지 맞추는 미쳐 버린 이네스의 모습도 볼 수 있다. 뒤이어 그들을 따라가는 고야도 보인다. 고야는, 그의 그림 속 인물로 감독이 설정한 가상의 인물인 로렌초, 이네스와 달리 실존했던 인물이다. 그런데 영화는 오히려 로렌초와 이네스의 이야기에 초점을 맞춰 전개되었고 마지막까지 고야가 그들의 뒤를 따라가는 것으로 마무리됐다. 화가는 그러니까 자기 작품 속으로 들어간 것이다.

실제로 고야는 스페인 내 독립전쟁이 종결되고 페르난도 7세가 즉위한 때, 그러니까 영화에서 로렌초가 교수형을 당한 시기 즈음 완전히 귀머거리가 되어 도시 생활을 정리하고 마드리드 인근의 시골집(통상 '귀머거리의 집'으로 불리는)으로 들어가 유폐 생활을 했다. 그러면서 방벽에 총 열네 점의 대형 벽화를 그렸는데 그 그림들이 바로 '검은 그림 Las Pinturas Negras'이다. 이 그림들은 영화 〈고야의 유령〉과 직접적인 관련은

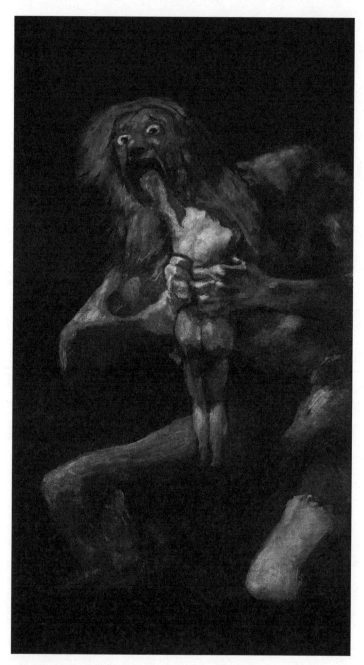

프란시스코 고야,
〈아들을 잡아먹는 사투르누스〉, 1821~1823.

없지만, 고야는 물론이고 영화를 이해하는 데 큰 도움을 준다.

　'검은 그림'들은 프레스코fresco●가 아니라 세코secco●● 유화다. 그가 죽고 50년 후인 1878년 캔버스에 옮겨졌고 현재는 마드리드의 프라도 박물관에 소장되어 있다(15번째 그림으로 추정되는 〈풍경 속의 얼굴들Cabezas en un paisaje〉이라는 작품은 원인 미상의 연유로 연작에서 떨어져 나와 뉴욕의 한 개인 소장품이 되어 있다). '검은 그림'들에는 〈아들을 잡아먹는 사투르누스Saturno devorando a un hijo〉와 〈개Perro semihundido〉 등 고야를 대표하는 유명한 그림들을 비롯해 모두 어둡고 거친 터치로 그려진 지극히 비관적인 대형 그림들이 속해 있는데, 모두 20세기 초 초현실주의 그림들을 능가할 정도로 파격적이라고 해도 지나치지 않을 정도다. 색만 어두운 것이 아니라 주제도 대체로 어둡고 묘사 또한 파격적이다. 일흔이 넘은 노화가가 지병까지 얻어 병마와 싸우며 그린 그림임을 염두에 두면 이해를 못할 것도 없지만 정말 마치 '유령'을 그린 그림 같아 보인다.

　가령 '검은 그림'에서 가장 유명한 〈아들을 잡아먹는 사투르누스〉를 보자. 많은 미술사가들의 이야기처럼 이 그림은 17세기 화가 루벤스의 동명의 작품에서 영감을 얻어 그린 것이다. 하지만 고야의 그림은 루벤스의 것보다 훨씬 잔인하고 충격적이다. 그림을 둘러싼 수많은 해석들이 있지만 크게 설득력 있는 평은 찾아보기 힘들며 대체로 확실한 근거가 없다. 그나마 가장 개연성 있는 두 가지 해석만 짧게 살펴보자. 첫 번째는 순식간에 지나가 버리는 시간을 모든 것, 심지어 아들까지

● 　이탈리아어로 '신선하다'라는 뜻. 벽화를 그릴 때 쓰는 화법의 하나로 덜 마른 회반죽을 바른 벽에 수채로 그림을 그리는 기법이다.

●● 　이탈리아어로 '건조하다'는 뜻. 건식 프레스코 화법이라고도 한다. 역시 벽화를 그릴 때 쓰는 화법의 하나며 회벽이 마른 후에 안료에 접착용 매제를 섞어 그림을 그리는 기법이다.

삼켜 버리는 사투르누스로 의인화 했다는 해석이다. 근거가 될 만한 일화나 그림 속에 숨은 단서는 없지만 그럴 듯한 말로는 들린다. 두 번째는 국가를 괴물로, 국민을 잡아먹히는 아들로 의인화했다는 해석이다. 역시 단서나 근거는 없지만 그럴 듯한 풀이다.

그런데 영화를 보고 나면 왠지 모르게 두 번째 해석이 더 개연성 있는 주장으로 느껴진다. 반복되는 전쟁과 혁명의 와중에서 아무 잘못도 없는 국민들은 덧없이 희생되고 무참히 짓밟히기 일쑤다. 때로는 추상적으로 느껴지기도 하지만 부인할 수도 무시할 수도 없는 문화적·법적 공동체인 국가는 한 시민이 어찌해 볼 도리가 없는 커다란 조직이다. 인격체도 아니며 형체가 없기에 표현하자면 막막하다. 고야의 그림은 이 형체도, 표현할 방법도 없는 괴물 같은 존재를 표현한 것일 수 있는 것이다. 돼지고기를 먹었다고 감옥에 보내고, 돈 많은 과부들을 마녀로 몰아 재산을 몰수하면서 호의호식하던 성직자들이 국왕과 함께 절묘하게 권력을 균점하던 집단이 그가 살았던 절대 왕정 하의 국가들이었다. 그 어두운 세상을 표현한 것이 그의 그로테스크한 판화들과 비관적인 검은 그림들 아니었을까. 모르긴 몰라도 그의 그림에는 이런 역사의 광풍들이 견고히 아로새겨져 있는 것만 같다.

미스터 터너
Mr. Turner, 2014

—

감독: 마이크 리Mike Leigh
국가: 영국, 프랑스, 독일
상영 시간: 150분

2015년 제87회 미국 아카데미 시상식 의상상·미술상·촬영상·음악상 노미네이트
2015년 제68회 영국 아카데미 시상식 의상상·분장상·촬영상·프로덕션디자인상 노미네이트

바람과 빛에
사로잡히다

거장이라는 칭호가 어색하지 않은 영국의 영화감독 마이크 리가 극본을 쓰고 연출한 영화 〈미스터 터너〉는 영국인이 가장 사랑하는 화가 조지프 말로드 윌리엄 터너Joseph Mallord William Turner의 생애 마지막 25년을 그린 작품이다. 터너는 1775년에 태어나 흔히 인상주의 시대라 일컬어지는 19세기 후반보다 앞선 시대를 살았지만, 인상주의를 태동케 한 선구자로 지목되는 화가다. 영화에서는 묘사되지 않았지만 18세기 말의 신고전주의와 그에 반기를 든 낭만주의가 공존하던 때가 그가 가장 활발하게 활동한 시기였으며 영화는 그 이후의 시기, 그러니까 그가 전통화풍에서 벗어나 빛과 색에 대해 진지하게 고민하고 이전과는 전혀 다른 화풍을 개척해 낸 때를 다뤘다. 지나간 삶과 과거의 작품을 성숙한 태도로 바라보면서 동시에 새로운 표현을 치열하게 고민했던 화가의

노년이 영화 속에 고스란히 녹아 있다.

노화가의 새로운 회화를 향한 집념을 이해하지 못했던 당시 화단은 터너에게 얄궂은 조롱을 퍼부어 댔다. 화단뿐 아니라 대중, 심지어 빅토리아 여왕마저도 그의 새로운 그림을 이해하지 못했다.

"갈수록 시력을 잃어 가는 모양이오. 이 작품은 아주 형편없군요. 너저분하고 노란색 범벅이야."

여왕 옆의 비평가들도 여왕의 눈에 들고자 한술 더 떠 거들었다.

"이 작품은 정말 엉망이군요. 정신 질환자의 전조가 아닐까 싶소. 형편없고 무가치한 작품입니다."

심지어 런던 코벤트 가든 인근의 극장에서는 터너를 조롱하는 연극이 상연되기까지 했다. 물론 그의 새로운 그림을 향한 여왕 폐하의 혹평은 제대로 된 평가였다기보다는 새로운 어떤 것에 대한 무조건적인 거부 반응에 가까웠다. 그저 터너의 그림이 그 시기 이후의 화단, 나아가 예술계에 큰 변화를 불러일으켰다는 사실을 말해 주는 것일 뿐이었다.

시대의 문을 연 화가

—

영화가 직접 인상주의를 말하고 있지는 않지만, 이 영화는 응당 인상주의를 염두에 두고 보아야 한다. 터너가 죽고 20년이 지난 1870년, 프랑스와 프로이센이 전쟁을 벌이던 시기에 인상파를 대표하는 프랑스 화가 모네는 전쟁을 피해 영국으로 피난을 갔다가 터너의 그림을 만났다. 그리고 그의 그림들로부터 자신의 작품 세계에 결정적이라고 해도 될 정도로 큰 영향을 받았다. 영화는 인상주의의 가장 먼 선구자로 알려져

있는 17세기 프랑스의 화가 클로드 로랭Claude Lorrain에 대해 여러 차례 언급하는데, 로랭은 성화나 신화화를 그리면서도 바탕에 해안가 풍경을 그렸던 고전주의의 대가로, 서구의 풍경화 분야에 새로운 바람을 일으켰다는 평가를 받는다. 젊은 시절의 터너에게 많은 영향을 끼쳤고, 터너가 후일 런던 국립 미술관London National Gallery에 자신의 작품을 기증하면서 '로랭의 그림들 사이에 내 그림 두 점을 함께 전시할 것'이라는 단서를 달았다는 에피소드는 이미 알 만한 사람들은 다 아는 유명한 이야기다. 실제로 런던 트라팔가르 광장에 있는 이 회화 전문 미술관에 가보면 17세기 회화관에 뜬금없이 19세기 화가 터너의 그림이 걸려 있어, 사정을 모르는 사람들은 고개를 갸우뚱하곤 한다. 터너를 다룬 영화지만 이렇게 인상주의 이야기를 먼저 할 수밖에 없는 것은 영화가 다룬 터너의 마지막 25년이 서구 미술사에 인상주의가 형성되며 미술사에 일대 혁명이 일어났던 시기와 일치하기 때문이다. 혁명은 비단 미술계 내부만을 바꾼 미학 혁명으로 그치지 않고 문화사 전체를 뒤흔들었다. 가령 영화에서 묘사된 것처럼 기차와 사진이 등장하며 생활 전반에 변화를 가져온 때도 바로 이때다.

터너는 기차를 두려워했다. 타지 않았던 것은 물론 증기를 내뿜고 달려오는 기관차를 먼발치서 보고도 괴물 취급을 했다. 자신을 진찰하러 온 의사에게도 기차를 타고 왔냐고 물을 정도로 집착에 가까운 두려움을 보였다. 반면 은판 사진술에는 지대한 관심을 보였다. 사진사를 찾아가 독사진을 찍기도 하고 나중에는 아내와 가족사진도 함께 찍었다. 어느 날은 사진사에게 이런 질문도 던졌다. "그 기계로 풍경도 찍소? 왜 컬러로는 안 되는 것이오?" 그리고 머지않아 올 현실을 덤덤히 인정했다. "곧 화가들도 화구 가방이 아니라 땜장이처럼 저 상자를 들

고 다니겠구먼. 분명 그리 되겠지…….”

1851년 런던 수정궁Cristal Palace에서 열린 만국박람회 역시 새로운 시대를 알리는 일대 사건이었다. 요즈음은 올림픽과 월드컵 등 굵직한 이벤트에 가려 큰 관심을 못 받고 있지만, 당시만 해도 만국박람회는 세계화·과학화가 일어나는 중심 장소였다. 터너도 거의 숨을 거두기 직전 직접 수정궁을 찾아가 만국박람회를 구경했다. “수정궁, 그건 유리 성당이었어. 과학의 기적이더군. 크리스틸 창유리 위에 또 크리스틸 창유리……. 구름 너머까지 닿겠더라고…….”

화가의 죽음과 권위를 잃은 태양
—

영화 〈미스터 터너〉의 진정한 매력은 인간 터너와 예술가로서의 터너를 절묘하게 섞어 놓은 데서 찾을 수 있다. 아버지와의 관계, 그를 짝사랑 했던 늙은 하녀 한나와의 관계, 혁신을 도외시하고 배척했던 영국 미술계를 대표하는 로열 아카데미와의 관계, 그리고 그의 전기에도 등장하는 어느 해안가 여관에서 만난 한 과부와의 때늦은 사랑이야기. 이 모든 이야기들은 멀게만 느껴졌던 예술가 터너를 마치 이웃집 아저씨나 할아버지처럼 친밀하게 우리 곁으로 불러낸다.

터너 부자의 끈끈한 관계는 특히 아름답게 묘사됐다. 이발사였던 아버지가 아들 터너의 면도를 해 주는 장면은 보기 드문 감동적인 장면이었다. 실제로 터너는 영화가 묘사한 것 이상으로 아버지를 사랑했다고 한다. 그런 아버지가 돌아가셨을 때는 엄청난 정신적 타격을 입어 충격에서 벗어나는 데 꽤 오랜 시간이 걸렸다고 한다. 영화에는 등장하지

않는 터너의 어머니는 딸, 그러니까 터너의 여동생을 잃은 슬픔을 이기지 못하고 그만 정신병에 걸려 수용소에서 숨을 거두었다고 전해진다.

예술가로서의 터너의 면모를 엿보기 위해서는 그가 죽기 전 마지막으로 했던 "태양은 신이다The Sun is God!"라는 말을 곱씹어 살펴볼 필요가 있다. 이는 감독이 지어낸 말이 아니라 실제로 그가 눈을 감기 전 끝으로 남긴 말이라고 한다. 영화에서 터너는 그 마지막 순간에만이 아니라 꽤 여러 번 "태양은 신"이라는 말을 한다. 가령 좀 더 큰 자극을 받기 위해 짐을 꾸려 여행을 떠나며 혼자 조용히 되뇌기도 하고, 집으로 찾아와 분광기를 보여 주며 빛에 관한 이야기를 하는 과학자가 나오는 장면에서도, 그는 빛의 색은 "태양 신이 도는 속도에 맞춰서" 변한다며 태양을 칭송한다.

하지만 터너의 시대를 마지막으로 태양이 신으로 추앙받던 시기는 저물기 시작했다. 대신 "태양은 내일도 다시 떠오른다"라고 생각하는 시대가 아주 빠른 속도로, 마치 터너가 두려워했던 기차처럼 내달려 왔다. 단순한 비유가 아니다. 당시 터너의 그림에 영향을 받고 프랑스로 돌아간 모네는 그 유명한 작품 〈인상, 해돋이Impression, Soleil levant〉를 완성해 1874년 파리에서 연 전시회에 출품했다. 잘 알려져 있다시피, 이 그림은 인상주의라는 사조의 명칭을 이끌어 낸 작품이다. 그런데 아마 모네에게 영향을 준 터너가 이 작품을 봤다면, 모르긴 몰라도 자신이 예전에 들었던 말처럼 "이 작품은 정말 엉망이군요. 정신질환자의 전조가 아닐까 싶소"라고 욕을 해 주었거나 그 자리에서 기절해 쓰러졌을지도 모른다. 프랑스 북부에 있는 르 아브르 항구의 아침 해가 돋는 풍경을 그린 이 그림에서 태양은 정말 초라하기 짝이 없다. 모네와 이후 예술가들에게 태양은 더 이상 신이 아니었기 때문이다. 그들에게 태양은

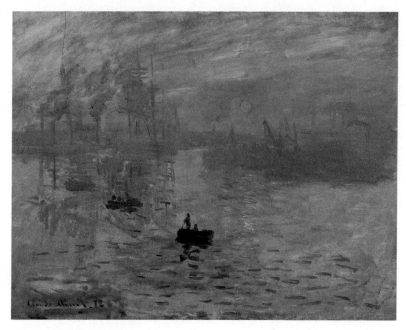

클로드 모네, 〈인상, 해돋이〉, 1872.

내일이면 또 다시 똑같이 떠오를 것, 그 이상도 이하도 아니었다.

　사실 모네의 그림에서는 태양만 무성의하게 그려진 것이 아니라 나머지 대부분의 사물들도 모두 형체를 제대로 알아볼 수 없게 묘사되어 있다. 멀리 기중기도 보이는 것 같고 연기가 올라오는 굴뚝도 있는 것 같고, 전면에는 작은 배에 올라 노를 저어 어디론가 가는 사람들도 보이지만, 이 그림 앞에 서면 대체 이게 뭔가라는 의문이 들지 않을 수 없다. 지금은 국보급 작품이지만, 지금으로부터 150년 전 이 그림을 대했던 사람들은 작품 앞에서 하나같이 욕을 퍼부어 댔다. 정말 "정신질환자의 전조"가 보인다고 했던 이들도 있었고, 전시회에 들어가는 임산부를 막아서며 "이 그림은 태아에게 해롭다"라고 말한 경찰관의 모습을

시네마 인문학

담은 만평이 신문에 실리기도 했다. 어떤 신문에는 전쟁이 났는데 병사들이 모두 총 대신 액자를 들고 전쟁터에 나서자 적군들이 혼비백산해서 도망치는 장면이 나왔는데, 총 대신 갖고 나간 액자들 속에 그려져 있던 그림들이 죄다 모네의 그림을 비롯한 인상주의 화가들의 작품이었다.

터너의 말처럼 태양이 신이던 시대가 있었다. 터너에게 태양은 마치 상징적 아버지와도 같았다. 하지만 로랭, 터너를 끝으로 그 시대는 끝이 났다(사실 이미 터너 시대 때도 영화에 등장하는 존 컨스터블John Constable처럼 태양을 신으로 여기지 않았던 예술가가 존재했다). 모네와 그 이후 예술가들은 태양이 기존에 가지고 있던 신의 품격과 상징성을 인정하지 않았다. 태양의 가부장적 이미지는 모네 이후 빠르게 탈색됐고, 사회에는 실용적인 생활 철학으로 무장한 부르주아가 지배 계층으로 등장했다. 인상주의가 가져온 변화는 미술계에만 영향을 끼친 것이 아니었다. 사회 전체에 태양의 신적 상징성을 부인하는 시대가 도래했다. 인상주의라는 말을 낳은 모네가 그린 그림은 그래서 굉장히 의미심장한 것이었다.

눈 대신 몸에 풍경을 담다

마지막으로, 연대기를 어겨 가면서까지 나란히 걸려 있는 로랭과 터너의 그림을 함께 보자. 각각의 그림에서 태양의 상징성은 어떻게 달리 표현되고 있는가? 얼핏 보아도 터너의 그림은 로랭의 그림을 모방하면서 나름의 해석을 더해 그린 것으로 보인다. 두 그림 모두 원근법을 정

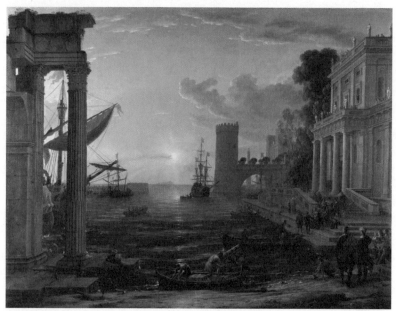

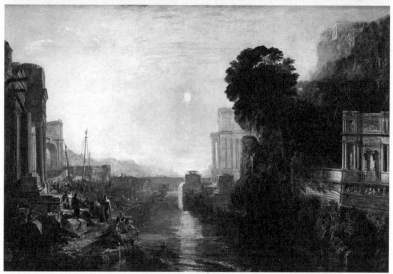

클로드 로랭, 〈시바의 여왕이 승선하는 해항L'Embarquement de la reine de Saba〉, 1648;
조지프 말로드 윌리엄 터너, 〈카르타고를 건설하는 디도Dido building Carthage〉, 1815.
시바의 여왕은 구약성서와 코란에 나오는 솔로몬 시대의 여왕이고,
디도는 고대 로마의 시인 베르길리우스의 장편 서사시 《아이네이스》에 등장하는 카르타고의
여왕이다.

확하게 지키고 있으며, 태양은 소실점에 위치한 채 찬란한 빛으로 만물을 비추고 있다. 작게 묘사된 인물들은 마치 '성서나 신화 속 이야기들은 그저 찬란한 태양의 빛을 나타내기 위한 구실에 지나지 않는다'고 이야기해 주는 것 같다. 두 그림 모두 가만히 보고 있노라면, 어디선가 웅장한 음악 소리가 울려 퍼지는 것 같은 느낌이 든다. 그림 속의 모든 것은 질서 정연하기만 하다.

사실성 면에서는 터너의 그림이 훨씬 낫다. 로랭의 그림을 보면, 지반이 연약한 해안가임에도 웅장한 석조 건물들이 가득 들어서 있고 각 건물들의 건축 양식이 모두 다르다. 고대 그리스·로마 시대의 신전에서 중세의 성城, 르네상스 저택까지 1,500년에 걸쳐 출현했던 여러 양식들이 모두 한 곳에 모여 있다. 사실과 달라도 너무 다른 풍경이다. 반면 터너의 그림 속에서는 건물들이 해안가를 피해 암반 위에 올라가 있고 모두 고대 로마 풍으로 지어져 있다. 건축에 남다른 관심을 갖고 있던 터너의 감각과 지식이 그림에 반영된 결과다.

로랭은 건축에 대한 지식이 부족했다. 앞서 영화 〈아르테미시아〉를 다루면서 잠시 언급했던 아르테미시아의 스승 타시가 그의 그림 선생이었는데, 애초에 로랭은 타시의 그림 제자로 그 집에 들어간 것이 아니라, 빵을 굽고 색분을 빻는 잡일을 하는 하인으로 고용되었다. 그림을 그리던 주인을 따라하다 스승의 눈에 띄게 됐고 그때부터 그의 제자가 돼 본격적으로 그림을 배웠다.

두 그림은 너무나 유사해, 젊은 시절의 터너가 미술사 교육을 아주 철저하게 받았고 그 가운데 로랭의 작품으로부터 굉장히 큰 영향을 받았다는 것을 알 수 있다. 영화의 후반부에 터너를 지지했던 유명한 비평가이자 작가인 존 러스킨John Ruskin이 젊은 예술가들과 터너를 함께 제

집으로 불러 놓고 자기 집 벽에 걸어 둔 터너의 작품을 칭송하며 반대로 로랭의 그림은 비판하는 장면이 나오는데, 그의 말을 듣고 터너는 곧바로 반론을 폈다.

러스킨 제가 화제 하나 제안해도 될까요? 바다 묘사에 대해 의견을 묻고 싶습니다. 지금 영광스럽게도 해경화의 거장 두 분이 자리해 주셨습니다. 터너 씨와 스탠필드 씨. (…) 솔직히 말씀드리면 오래 전부터 논란의 여지가 있는 생각을 품어 왔습니다. 클로드 로랭에 관한 생각입니다만. (…) 그 분의 바다 묘사는 다소 밋밋하고 따분해 보입니다.

스탠필드 굉장히 대담한 발언이군요. 당대 최고의 화가셨소.

러스킨 저도 알고 있지만 그건 오래전이죠. 여러분의 작품 같은 현대의 걸작들을 보면 순간을 명료하게 포착하는 기술에 감탄하곤 합니다. 예를 들면 터너 씨의 〈노예선〉. 폭풍우에 노예를 바다로 집어 던지는 노예 상인들……. 매일 아침 식사를 하러 가는 길에 그림을 보고 좋은 기운을 얻죠. 연분홍빛으로 묘사된 사나운 바다가 흑인 노예들을 집어 삼키는 장면은 정말 볼 때마다 심장이 빨라집니다. 하지만 클로드의 작품은 아무런 감흥 없는 정교한 붓놀림의 집합으로만 보입니다. 바다는 물론이고 모든 묘사가 그렇죠.

존스 대위 그런 가당찮은!

터너 클로드는 천재였소.

존스 대위 아무렴요.

러스킨 터너 씨께서 너무 겸손하시군요. 그러실 것 없습니다.

스탠필드 러스킨 씨, 해경화에 대한 사견은 있을 수 있다 하나 대자

연 한가운데 두 발로 서서 직접 체득한 것을 그림으로 해석하는 행위는 비평과는 다른 영역입니다.

러스킨 그럴지도 모르죠.

터너 클로드는 항구에 서서 잔잔한 바다를 그렸소.

고작 2분 정도로 짧게 삽입된 이들의 대화는 보기보다 상당히 중요한 의미를 지닌다. 오고간 말들 가운데 가장 귀담아 들어야 할 말은 스탠필드의 "대자연 한가운데 두 발로 서서 직접 체득한 것을 그림으로 해석하는 행위는 비평과는 다른 영역입니다"라는 말이다. 영화를 보면 터너도 사나운 폭풍이 몰아치는 어느 추운 겨울날, 범선의 돛대에 올라 온몸으로 눈보라를 맞으며 폭풍우를 체험하는 장면이 나온다. "나도 간이 크단 소리를 듣는 놈이지만, 내가 보기엔 댁 따라가려면 한참 멀었수다." 돛대에 올라가게 해달라고 부탁하는 터너의 열정은 선장의 혀도 내두르게 할 정도였다. 그뿐만이 아니다. 영화에서는 다루어지지 않았지만 터너는 1834년 10월 런던 국회의사당에 대화재가 일어났을 때도 곧바로 현장으로 달려가 스케치를 했다. 그 순간을 포착하기 위해 배를 타고 템스 강 맞은편으로 건너가서, 워털루 다리 위에서 수많은 데생 스케치를 해 와 그것들을 보고 몇 개월 후 〈국회의사당의 화재The Burning of the Houses of Lords and Commons, October 16, 1834〉를 완성했다. 모르긴 몰라도 당시 런던 사람들로부터 엄청난 비난을 받았을 것이다.

사실 터너의 말과는 다르게 로랭은 항구에 서서 그림을 완성한 적이 없다. 아마 그림을 그리기 위한 밑그림으로 스케치 정도 한 것이 전부였을 것이다. 터너도 마찬가지다. 대자연을 체험하기는 했지만 그 자리에서 그림을 그리지는 못했다. 당시에는 튜브에 담겨 나오는 물감도

없었고 여행을 가려면 배와 마차를 번갈아 타며 굉장히 고된 일정을 소화해야 했기 때문이다. 야외에 나가 사생할 수 있는 환경이 마련된 것은 기차가 대중교통 수단으로 자리를 잡은 인상주의 시대에 들어와서다. 그럼에도 "대자연 한가운데 서서 직접 체득한 것을 그림으로 해석하는 행위가 비평과 다른 영역"이라는 화가의 말과 "클로드는 항구에서 바다를 그렸다"라는 터너의 말은 진실이었다. 대자연을 그린 화가들의 작품을 우리는 벽에 걸린 그림으로만 보지만, 그들에게 작품은 "대자연 한가운데 두 발로 서서 체득한 것을 해석하는 행위" 그 자체였다. 터너와 비슷한 시대를 살았던 프랑스의 사실주의 화가 귀스타브 쿠르베Gustave Courbet는 해경화를 그리기 위해 바닷가에 오두막을 짓고 폭풍우가 칠 때까지 기다렸다가 그림을 그렸다고 한다. 그가 그린 그림들을 보면 정말 그 거센 파도 소리가 귓가에 들리는 것 같은 느낌을 받을 수 있다(러스킨은 나중에 비평의 영역에서 나름의 소임을 다했다. 장장 20년에 걸쳐 연구 논문집 《현대 화가들Modern Painters》을 집필했다. 그 가운데 첫 권〈현대 화가들, 풍경화에 있어 옛 대가들보다 우월한 그들Modern Painters: their Superiority in the Art of Landscape Painting to the Ancient Masters〉은 당시 언론의 뭇매를 맞고 있던 터너를 옹호하는 글이었다).

낭만주의가 유럽 전역을 휩쓸었던 19세기 전반에는 이 말이 곧 진리로 받아들여졌다. 대체 자연이란 무엇이기에 목숨을 걸면서까지 체험해야 했던 걸까? 그 한가운데 서서 자연을 직접 체득한다는 건 어떤 의미였을까? 영화를 보다 보면 장면 중간 중간에 짧으면 10초, 길어도 30초 이내의 멋진 풍경들이 스크린 가득 펼쳐지는 광경을 종종 볼 수 있다. 바닷가의 절벽, 산, 호수, 석양의 풍경, 폭풍우가 이는 해변가, 안개가 자욱한 숲……. 마치 자연을 직접 체득한다는 것이 어떤 의미인지를

알려 주기 위해 이런 장면들을 삽입한 것 같다는 느낌이 어렴풋이 든다.

터너는 이 많은 자연 풍경들 속에서 무엇을 체득했을까? 그의 숱한 여정들은 모두 그저 '스케치 여행'에 지나지 않았던 걸까? 모르긴 몰라도 아마 그게 전부는 아니었을 것이다. 이젤도 물감도 밖으로 가지고 나갈 수 없었던 시기, 자연을 직접 경험하고 돌아온 화가들은 아틀리에에 들어와 앉아 비로소 온 정신과 감각을 깨워, 경험했던 자연을 다시 떠올려 화폭으로 옮겨야 했다. 그들이 말하는 "체득한 것을 해석하는 행위"란 바로 이런 것이었다. 터너, 로랭, 그리고 수많은 다른 예술가들은 아틀리에의 캔버스 앞에서 자연을 다시 체험하는 시간이야말로 자연과 인간, 세계를 함께 생각하는 시간이라고 생각했다. 인상주의자들이 순간을 그리고자 했다면 그들은 영원을 그리고자 했다. 기억과 감각 속에서 살아 움직이면서 두려움을 안겨다 주는 자연의 깊이를 그리고자 한 것이다. 자연 앞에 선 인간의 미미함, 그 미미함에도 불구하고 지금 이 순간 캔버스 앞에서 손에 붓을 쥔 채로 자연 속으로 빨려 들어가지 않고 인간으로 남으려는, 육체를 떠난 정신으로 남을 수 있다는 가능성 앞에 선 인간, 감각을 떠나 하나의 존재로 혹은 하나의 거대한 논리로 다시 태어나는 자연 앞에서 붓질 밖에 달리 할 수 있는 일이 없는 인간. 터너는 파스칼이 남긴 말처럼 인간을 '생각하는 갈대'라고 생각하며 그림을 그렸다. 정물화나 초상화 같은 일상의 모습은 도외시 한 채 거칠고 사나운 바다 같은 자연만 고집한 터너의 집념은 결국 당대의 예술가들로 하여금 자신의 그림으로 인간을 자연 앞에 마주 서게 하는 이전의 풍경화를 벗어나, 인간을 자연의 한 부분으로 받아들이게 하는 대담한 한발을 내딛게 했다.

르누아르
Renoir, 2012

—

감독: 질 부르도스Gilles Bourdos
국가: 프랑스
상영 시간: 111분

2014년 제39회 세자르 영화제 의상상 수상, 남우주연상·촬영상·미술상 노미네이트

영화가 된 그림

인상파 화가들 가운데 가장 밝고 화사한 그림을 그렸던 화가 피에르 오
귀스트 르누아르Pierre-Auguste Renoir가 지중해에서 보낸 생의 마지막 시기를
그린 이 영화는 많은 이들의 말처럼 영화라기보다는 한 폭의 인상주의
그림 같다. 촬영 감독 리판빙李屛賓의 손에 쥐어진 카메라를 통과해 화
면 가득히 쏟아져 나오는 화사한 빛과 화려한 색은 영화의 전개를 이끄
는 전체 줄거리를 압도하기에도 충분하다. 하지만 그저 스쳐 지나갈 뿐
오래 머물지는 않는다. 색과 빛만이 아니라 나무와 풀, 등장인물들마저
아주 잠깐 동안만 충만하게 비춰지고 바람을 따라 훌훌 떠나 듯 스크린
에서 이내 사라져 버린다. 이 영화를 두고 많은 이들이 "마치 인상주의
그림 같다"라는 말을 하는데, 그렇다면 이 영화는 인상주의 그림을 볼
때와 마찬가지로 아름다움 속에 숨어 있는 다른 무언가를 찾으며 보아

야 한다.

아름다움은 거저 생기는 것이 아니다. 아름답지만 머물지 않고 스쳐 지나가 버리는 빛과 색, 한 없이 덧없고 그래서 슬프도록 아름다운 빛의 향연, 그것이 영화 〈르누아르〉고 인상주의다. 모든 아름다움은 슬픔 혹은 절망, 아니면 그보다 더 큰 고통 속에서 더욱 강렬하게 발산되며, 발산된 매력은 우리 인간을 눈앞의 대상에서 벗어나 멀리 가게 한다. 이 영화는 감독이 그 아름다움을 나타내는 '빛'을 거머쥐기 위해 기울인 노력에 집중하며 보아야 한다. 이 노력을 본 이들에게 영화 〈르누아르〉의 아름다움은 눈물겨운 어떤 것으로 다가올지도 모른다.

반신불수가 된 노화가가 만난 아름답고 젊은 여인 데데는 무엇을 의미하는 것이었을까? 그저 평범하고 아름답기만 한 모델로만 등장한 걸까? 그녀는 왜 르누아르의 집으로 들어왔을까? 모델이 되어 주고 몇 푼 벌어 나가는 것이 그녀의 목적이었을까? 뒤에서 다시 한 번 이야기하겠지만, 그녀는 '빛'이었다. 아름다운 여인 데데가 자전거를 타고 달려오면서 시작되는 영화, 그녀가 달려온 길은 빛의 터널이었으며 르누아르의 집으로 들어온 그녀는 빛 그 자체였다. 남프랑스 해안에 비친 지중해의 햇살이 아니라 그녀가 진짜 빛이었다. 걸을 수도 없어 휠체어에 몸을 기대 움직이지 않는 손가락에 붓을 묶어 그림을 그렸던 노화가 앞에서 옷을 벗은 그녀는 한 젊은 육체의 측량할 길 없는 아름다움이었다. 그녀의 모습을 비추는 순간 영화는 여인의 육체가 아니라 육체가 발산하는 빛을 보여 주었다. 당돌하고 솔직했던 이 젊은 여인은 그 자체로 생명이었고, 노화가의 눈에는 거역할 수 없는 자연 그 자체였다. 또 흘러간 시간이었으며, 눈앞의 육욕이었고, 살날이 얼마 남지 않았음에도 기어이 그림을 그리게 한 깊은 느낌, 깨달음이었으며 동시에 다른

세계를 열어 보일 수도 있는 두려움이기도 했다.

인상주의 회화의 아름다움은 결코 단순하지 않다. 영화 〈르누아르〉에서 봐야 할 것도 바로 이 단순하지 않은 아름다움이다. 이 작품을 화가의 일생을 그린 평범한 전기 영화로 볼 수 없는 이유가 여기에 있다.

화면에 흩뿌려진 빛의 의미

영화의 배경이 된 곳은 르누아르가 마지막 생을 보낸 남프랑스 지중해 연안의 카뉴 쉬르 메르에 위치한 그의 집이다. 실제 촬영지는 그곳에서 조금 떨어져 있었지만 두 곳의 풍경은 거의 비슷했다. 화가의 마지막 정취가 아직 남아 있는 그의 생가는 현재 르누아르 박물관Musee Renoir de Cagnes-sur-Mer으로 꾸며져 찾아오는 사람들에게 개방되고 있다. 르누아르는 1903년에 남프랑스를 방문했다가 우연히 이곳을 발견하고는 올리브와 오렌지 숲, 무엇보다 허름한 옛 농가에 반해 언젠가 이곳에 내려와 살아야겠다고 결심했다고 한다. 화가는 그로부터 4년여가 흐른 1907년, 땅을 매입하고 화실 겸 집을 지은 다음 1908년부터 이곳에서 살다가 1919년 12월 숨을 거뒀다. 대략 10년을 이곳에서 산 것인데, 영화는 이 10년 중 마지막 3년 정도만 묘사한다. 후일 유명한 영화감독이 된 화가의 둘째 아들 장Jean은 이곳을 배경으로 영화 〈풀밭 위의 오찬Le Dejeuner Sur L'herbe〉을 찍기도 했다.

영화의 첫 장면에서 자전거를 타고 르누아르의 집으로 들어오는 젊은 여인 데데, 가난하지만 예쁘고 강렬한 성격을 지닌 이 당찬 여인은 카트린 에슬링그Catherine Hessling라는 실존했던 인물을 본 떠 만든 인물

이다. 카트린은 장의 연인으로 나중에 배우가 되는데, 배우로 활동하며 사용했던 이름은 앙드레 유실링그Andree Heuschling다.

영화의 시간적 배경은 제1차 세계대전이 한창이었던 1915년, 화가는 새로운 모델 데데를 집에 들이고, 그 즈음 전쟁 나기 하루 전날 입대해 부상을 당하고 귀가 조치된 아들 장도 집으로 돌아온다. 수시로 집을 드나드는 모델 데데와 비슷한 또래의 장은 쉽게 가까워졌고 곧 사랑하는 연인 사이로 발전한다. 영화는 데데와 장의 사랑, 화가의 집안에서 일하는 다른 여인들과 데데의 관계, 데데에 대한 화가의 심경 등을 중점적으로 다룬다.

하지만 앞서 말했듯 줄거리보다도 장대하게 시선을 사로잡고 기억을 압도하는 것은 화면 가득히 쏟아지는 밝고 화사한 빛이다. 빛은 비친다기보다 마치 분말처럼 화면 위로 흩뿌려진다. 이 빛의 분말을 놓치지 말아야 한다. 이 빛은 장과 데데가 서로 사랑을 나누는 장면에서도 화면을 가득히 채우고, 무엇보다 데데가 다른 여인들과 함께 인근의 개울가로 나가 발을 담그고 노는 장면, 그러니까 만년에 르누아르가 그린 그림을 거의 그대로 화면에 옮겨 놓은 장면에서 가장 인상적으로 스크린을 채운다. 이 장면은 조금 이따가 자세히 살펴보기로 하자.

"그림은 기쁨에 넘치고 활기차야 해. 살아 움직여야 해" 영화 속에서 르누아르가 아들 장에게 한 말이다. 영화가 끝나기 전에 여러 번 반복해서 나오는 말이기도 하다. 가령 데데가 소파에 길게 누워 처음 누드 포즈를 취할 때도 화가의 입에서는 비슷한 말이 나왔다.

데데 저 움직여도 돼요?
르누아르 살아 있는데 움직여야지. 엑스에 사는 화가 친구 놈이 하나

있는데. 여기서 멀지 않은 곳이지. (…) 모델이 화실 여기저길 서성대는 게 그렇게 거슬리더래.

데데 그래서요?

르누아르 그래서 사과만 그렸지. 가끔 나무로 만든 마네킹도 그리고. 하지만 난 그런 건 절대 못 그려. 내 모델은 살아 움직여야 해. 탄력 있는 몸, 보드랍고 빛나는 살결을 가져야 해.

'엑스Aix●에 사는 화가 친구 놈'이란 세잔Paul Cezanne을 뜻한다. 세잔은 사과를 비롯한 정물화를 많이 그렸다. 초상화도 그렸지만 몇 점 되지 않는다. 세잔과 르누아르는 같은 인상주의 화가였는데, 후에는 둘 모두 인상주의를 떠나 각자의 길을 갔다. 달라도 참 많이 다른 길을 갔다.

르누아르의 입에서 나온 "그림은 기쁨에 넘치고 활기차야 해", "살아 움직여야 해"라는 말들은 선 대신 색을 우위에 둔 그의 화풍과 그 화풍 속의 철학을 그대로 일러 준다. 실제로 르누아르는 종종 '행복을 그린 화가'로 불리곤 했다. 오해의 소지가 다분한 이 수식어는 부분적으로는 부인할 수 없는, 르누아르 그림을 지배하는 중요한 '분위기'다. 오해의 소지는 행복이라는 단어가 가지고 있는 일상적인 어감 때문에 생긴다. 자칫 그를 행복, 즉 돈과 인기에 영합한 화가로 보이게 할 소지가 있는 것이다.

영화가 그린 여러 장면들 가운데 머릿속에 꽤 오래 남는 풍경 가운데 하나는 아까 말했듯, 노화가가 가마처럼 개조한 의자에 실려 아들 장과 집안에서 그를 돌보는 여인네들과 함께 화창한 여름 날, 실개천이

● 엑상프로방스Aix-en-Provence. 프랑스 남부 부슈뒤론Bouches-du-Rhone 주 내에 위치한 도시로 12세기 프로방스의 수도였다. 흔히 '세잔의 도시'로 불린다.

흐르는 물가로 소풍을 가는 때다. 화가는 개울가 옆에 이젤을 펴 놓고 행복해하는 여인들의 모습을 화폭에 담는다. 아들 장이 그런 화가의 그림을 물끄러미 바라보며 말을 붙인다.

장 검정은요?

르누아르 르누아르의 그림에 검정은 없다. 그림은 기쁨에 넘치고 활기차야 해. 인생 자체가 우울한데 그림이라도 밝아야지. 가난, 고통, 질병, 전쟁……. 난 그런 거 싫다. (…) 비극은 누군가 잘 그리겠지.

르누아르 (개울가에 발 담그고 노는 여인들을 보며) 내가 자살을 하면 어떻겠냐? 이 나이에 자살이라……. 사치겠지, 허영이겠지.

(바람이 불어 여인들이 펴 놓은 돗자리와 옷가지들이 사방으로 날린다.)

르누아르 저거 봐라 한 폭의 그림 같지?

행복은 참 어려운 주제다. 우리 모두 행복에 대해서는 잘 모른다. 르누아르의 말처럼 삶은 가난, 고통, 질병, 죽음으로 가득 차 있다. 그렇기에 불행을 이야기하고 표현하기는 쉬워도 행복을 그리기는 좀처럼 쉽지 않다. 행복은 마치 예리한 칼날처럼 불행의 순간들 사이를 가로지

시네마 인문학

르며 어두운 생각들을 자르고 재빨리 사라져 버린다. 바람이 불어와 물가의 여인들이 잠시 허둥대며 소동을 벌일 때처럼, 날아가는 옷과 양산을 잡으러 치마를 움켜쥐고 뛰는 여인들이 흰 허벅지를 잠깐잠깐 드러내는 바로 그때처럼, 어느 순간 찾아왔다 머무르지 않고 휘리릭 스쳐 지나가 버린다. 영화는 바로 그 행복을 포착한 화가의 그림처럼 기쁘고 활기찬 순간을 화면에 담아내고자 했다.

르누아르 그림에는 그래서인지 검정이 없다. 그림자마저 색으로 영롱하다. 특히 영화의 시간적 배경이 된 마지막 몇 년 동안 르누아르의 그림들은 흔히 '진줏빛 시대Periode nacree'의 작품으로 분류될 만큼 화사하기만 하다. 당시 그려진 누드를 보면 여인네들의 몸은 이전처럼 여전히 두터운 살집을 지니고 있지만 윤곽선이 한층 또렷해졌고, 무엇보다 살결에 말 그대로 진주조개에 아른거리는 엷은 무지갯빛이 들어가 있다. 화가는 단순히 눈앞의 모델을 그린 것이 아니다. 비평가들이 르누아르 만년의 누드를 두고 '진주조개'를 운운했을 때, 그것은 예사롭지 않은 평이었다. 그가 그린 것은 비너스였다. 눈앞에서 꿈틀대는 여인의 육체 위로 떨어지며 몸의 굴곡들을 스치고 지나가는 화사한 빛과 그 빛 속에서 일렁이는 생명력, 그 빛으로도 가릴 수 없는 욕망과 금기 그리고 죽음⋯⋯. 지중해 인근에서 화가는 신화 속의 죽은 비너스가 아니라, 살아 있는 비너스를 만났다. 비평가들의 말대로 그의 그림 속 여인들이 진주조개처럼 빛난다면 그것은 이 때문이다. 르누아르는 병든 몸으로 생명을 그리고 있었다.

실제 화가의 마지막 생애

—

미술사에서 르누아르는 흔히 인상주의 화가로 불리지만, 〈뱃놀이하는 사람들의 점심 식사Le dejeuner des canotiers〉를 그린 1880년대 초 이후 서서히 인상주의와 거리를 두기 시작했다. 그즈음 르누아르는 많은 인상주의 화가 친구들처럼 그림 주문이 들어오지 않아 생활에 큰 어려움을 겪고 있었다. 그러다 1883년 이탈리아를 여행하며 바티칸에서 라파엘로 산치오Raffaello Sanzio를 만났고 그때부터 큰 변화를 시도했다. 풍경화를 거의 그리지 않았으며 인물화, 그중에서도 누드를 많이 그렸다. 그의 누드 대부분은 젊은 시절 그가 한동안 등을 돌렸던 신화적 모티프에 기댄 것들이었다. 사실 서양화가치고 물가의 여인들을 그리지 않은 이들은 찾아보기 힘들다. 비너스의 탄생에서부터 목욕하는 다이애나까지 그 종류와 수도 놀랄 정도로 많다. 그럼에도 유독 젊은 인상주의 화가들은 신화화·역사화·성화를 거의 그리지 않았다. 누구보다 모네가 그랬다. 그의 엄청난 수에 달하는 그림에서 성서나 신화의 텍스트에 기댄 그림은 단 한 점도 찾아볼 수 없다. 하지만 르누아르는 모네와는 달랐다.

라파엘로로부터 긍정적이든 부정적이든, 영향을 받지 않은 서양화가가 드물기 때문에 르누아르가 라파엘로로부터 영향을 받아 이런 신화의 세계로 들어간 것 역시 전혀 놀라운 일이 아니다. 다만 그가 신화적 모티프에 기댄 것은 19세기 내내 그야말로 맹위를 떨쳤던 엄격하고 과장이 넘쳐 나는 신고전주의로의 회귀가 아니었다. 여인의 누드를 자연과 일치시키려는 새로운 인식의 결과물이었다. 신화는 르누아르에게 여인의 누드를 다시 보게 하는 하나의 동기였다. 눈앞의 여체, 혹은 육감적인 만족이나 에로티시즘이 아니라 그 이상의 것인 여체의 생명

성을 그는 느꼈다. 르누아르에게 여체는 이제 자연의 작은 축소판으로 다가왔고, 그 앞에서 느끼는 육감적인 것을 포함한 모든 감각과 느낌은 우주를 함축한 성스럽고 무서운 힘에 대한 느낌과 같았다. 당시를 잘 드러내 주는 그림이 바로 그 유명한 〈목욕하는 여인들Les Grandes Baigneuses〉이다. "1883년부터 난 내 그림 속에 커다란 금이 간 것을 느꼈어. 내가 추구하던 인상주의 화법의 거의 끝까지 온 것만 같았지. 더 이상 색을 칠할 수도 데생을 할 수도 없었어. 한 마디로 막다른 골목에 와 있었어." 르누아르가 당시를 회고하며 후일 친구에게 보낸 편지에서 한 말이다. 이 막다른 골목에서 빠져나오면서 그린 그림이 〈목욕하는 여인들〉이었다.

〈목욕하는 여인들〉은 르누아르가 3년이라는 세월을 바친 대작으로 그가 한 작품에 이렇게 긴 시간을 할애한 것은 이 작품이 처음이자 마지막이었다. 인상주의 화가들은 유독 짧은 시간에 그림을 그렸다. 모네는 한 시간도 지나지 않아 그림을 완성하곤 했으며, 해변에서 그린 그림에는 모래가 그대로 묻어 있기도 했다. 르누아르 역시 한 작품에 몇 년씩 할애하는 경우는 없었다.

망설이고 두려워하던 르누아르는 마침내 새로운 출구를 찾아 라파엘로를 숭상해 마지않았던 이들이 의지했던 '앵그레스크ingresque(앵그르 방식)'을 시도하기에 이르렀다. 하지만 작품에 대한 평가는 극과 극이었다. 비평가와 화가 친구들의 비난을 받았고 예민해져 있던 르누아르는 끝내 비난을 견디지 못해 새로운 양식을 단념하고 말았다. 사실 친구들의 비난보다는 스스로 느낀 아쉬움이 더 컸다. 화가 자신이 인상주의 시절부터 줄곧 견지해 왔던, 인체와 풍경이 하나로 서로 녹아드는 화풍 속에서 충족되던 희열 같은 것을 느낄 수가 없었다. 게다가 실

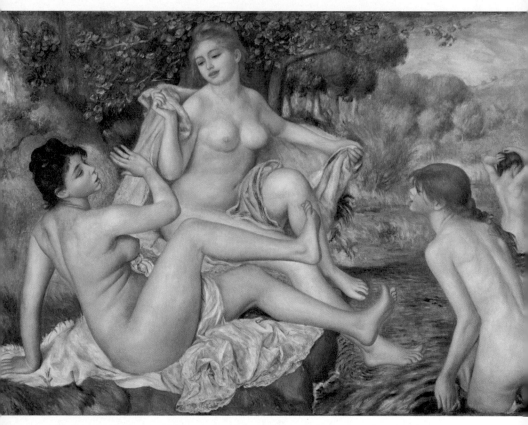

피에르 오귀스트 르누아르, 〈목욕하는 여인들〉, 1884~1887.

제로 그림을 보면 인물들의 윤곽선이 너무 또렷해 마치 부조를 보는 것
같은 느낌을 지울 수가 없다. 이 그림은 프랑수아 지라르동 Francois Girardon
이라는 17세기 조각가의 같은 테마를 다룬 부조로부터도 적지 않은 영
향을 받았다. 말년에 르누아르는, 영화에서도 볼 수 있는 것처럼 몸이
불편한 가운데서도 조수까지 두며 조각에 손을 댔다. 그의 새로운 그
림 속에서는 풍경의 그림자들이 여체 위에 남기던 화려한 음영들을 볼
수 없다. 대신 여인들이 큰 제스처를 통해 무언가 말을 하고 있는 것만

시네마 인문학

같다는 느낌이 전해진다. 견고해진 데생은 그의 의도적 표현이었으며, 그렇게 르누아르 그림의 가장 큰 특징이자 매력이었던 자연스러움은 줄어들었다. 그래서인지 이 그림 속에서는 앞에 있는 세 여인보다 오히려 그림 뒤편에서 머리를 감아올리고 있는 여인이 더 자연스럽게 느껴진다.

1890년 르누아르는 〈목욕하는 여인들〉에서 왼편에 앉아 있던 여인 알린 샤리고Aline Charigot와 결혼해 가정을 꾸린다. 알자스 지방이 고향인 이 여인을 따라 그곳에 화실을 꾸미고 새롭게 그림을 그리기 시작한 화가는 안타깝게도 어느 날 자전거를 타다가 그만 낙상해 왼쪽 팔이 골절되는 큰 부상을 당한다. 당시는 주문도 많이 들어오고 있었고 시인 친구들의 도움으로 국가도 르누아르의 작품을 소장하기 시작하던 때였지만, 이미 류머티즘(관절염)을 앓고 있던 차에 사고를 당한 터라 건강이 급격히 나빠졌고 그 일을 계기로 남프랑스의 따뜻한 곳을 찾아 나서게 됐다. 알자스 화실에서 그려진 대표작으로는 한국에서도 전시된 적이 있는 〈피아노 치는 소녀들Jeunes filles au piano〉이 있다.

쇠약해진 육체를 위협하는 죽음 앞에서도 르누아르는 마지막 순간까지 결코 붓을 놓지 않았다. 그의 생애 마지막 3년을 그린 두 시간 남짓한 영화 속에서 우리는 무엇을 보았는가? 그의 일생? 그의 그림? 아니다. 영화를 보고 난 후 우리 기억에 남아 여전히 우리를 떠나려 하지 않는 것은 그 무엇도 아닌 자전거를 타고 들어와 "움직여도 돼요?"라고 묻던 한 여인이었다. 그 여인, 즉 빛이 영화의 주인공이었던 것이다. 우리는 두 시간 동안 그가 화폭에 담고자 했던 화려한 색과 빛, 다시 말해 여인이라는 이름의 빛을 보았다.

모자를 눌러쓴 유리아저씨

—

지긋이 나이 든 르누아르를 등장시켜 그의 그림 속 풍경을 스크린 위로 옮겨 온 작품이 하나 더 있다. 국내에서는 〈아멜리에〉라는 제목으로 개봉한 프랑스 영화 〈아멜리 풀랭의 믿을 수 없는 운명Le Fabuleux Destin D'Amelie Poulain〉이 그것이다. 만화 같은 상상력이 지배하는 이 영화는 프랑스에서 그야말로 놀라운 흥행 기록을 세웠다. 관람객이 총 850만 명을 넘었다고 하는데, 프랑스에서 자국 영화가 이렇게 대박을 터뜨린 예는 지금까지도 거의 없다. 영화의 무대가 된 몽마르트르 언덕의 카페는 흥행 이후 관광 명소가 되어 한동안 사진을 찍으려는 사람들로 발 디딜 틈이 없었다고 한다. 이런 현상 역시 프랑스에서는 보기 드문 일이다.

영화는 할리우드 스타일의 속이 텅 빈 작품들과는 결이 조금 다르지만 그럼에도 어느 정도 눈에 거슬리는 자질구레한 단점들을 가지고 있다. 그런데 어느 순간 등장한 그림 한 점이 그 모든 것을 일거에 덮어 버린다. 그 그림이 바로 르누아르의 대표작 〈뱃놀이하는 사람들의 점심 식사〉다. 화가가 40세가 되던 해인 1880년에 센 강 인근의 작은 마을 샤투Chatou에서 그렸다는 이 그림은 긴 설명이 필요 없이 제목 그대로, 어느 화창한 초여름에 가까운 친구들끼리 강에서 뱃놀이를 즐기고 이제 막 점심 식사를 끝낸 후 다정하게 이야기를 나누고 있는 장면을 묘사했다.

이 그림은 영화에서 아멜리에와 같은 아파트에 사는 한 노인이 매년 한 점씩 모사하는 작품으로 등장한다. 이 노인은 골다공증과 류머티즘에 걸린 탓에 자칫 넘어져서 다치기라도 할까 봐 거의 외출을 하지 않고 줄곧 모사와 집안의 소일거리만 조금씩 하며 산다. 우연한 기회에

시네마 인문학

영화 〈아멜리에〉의 한 장면.

노인을 알게 된 아멜리에는 노인과 점차 친해지고, 어느 날 노인은 사랑하는 애인을 가까이 두고도 어찌할 바를 모르는 아멜리에에게 그림을 통해 귀중한 암시를 준다. 그림 한가운데서 술잔을 든 채로 먼 산을 바라보고 있는 모자를 쓴 여인을 가리키며 노인이 말했다(영화 속 노인의 이름은 듀파엘이다).

> **듀파엘** 이 여자가 이 남잘 사랑하나?
> **아멜리에** 네
> **듀파엘** 그럼 이제 좀 적극적으로 마음을 표현해야지.
> **아멜리에** 그래야죠, 지금 작전을 짜는 중이에요.
> **듀파엘** 이 아가씨는 작전을 꽤 좋아하는군.
> **아멜리에** 네.
> **듀파엘** 그건 용기가 없기 때문이야. 그래서 내가 이 여자 표정을 못 잡는 거라고.

노인은 아멜리에를 그림 속 여인에 비유했다. 실제로 그림을 보면,

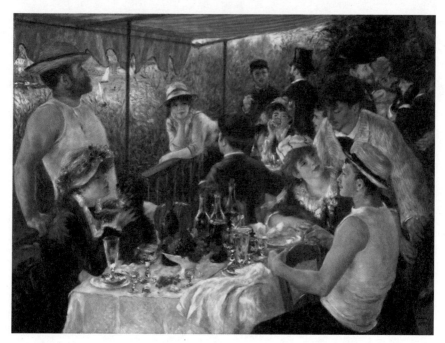

오귀스트 르누아르, 〈뱃놀이하는 사람들의 점심 식사〉, 1880.

다른 사람들은 모두 비교적 분명한 행동을 하고 있다. 이야기를 나누기
도 하고 강아지를 어르기도 하고(강아지를 어르는 이 여인이 후일 르누아
르의 아내가 되는 샤리고다) 고개를 숙이고 한 팔로 여인의 등을 감싼 채
다정한 척 여인을 유혹하고 있기도 하다. 오직 가운데 한 사람, 입에 잔
을 대고 있는 여인만이 모호한 표정으로 먼 산을 바라보며 뭔지 모를
깊은 생각에 잠겨 있다.

 그림을 조금 더 자세히 들여다보자. 한눈에 봐도 화창한 초여름 날
의 분위기가 물씬 느껴지고 차양을 쳤는데도 식탁이 빛으로 충만하며
그 빛이 인물들과 식탁 위 정물에 파스텔 톤의 음영을 드리워 분위기를
한층 화사하게 만들고 있다. 여인들은 모두 모자를 쓴 정장차림이고 남

자들도 노를 저은 두 사람만 제외하고는 모두 정장을 갖춰 입고 있다. 복장으로 미루어 짐작하건대, 모두들 곧 식탁을 떠나 어디론가 갈 것 같다. 근교로 나와 뱃놀이를 즐기고 점심을 먹은 후 다시 파리로 들어가 멋진 밤을 보낼 것만 같은 느낌이다. 실제로 이 14명의 인물들은 르누아르 자신을 포함한 그의 친구들, 그리고 그 친구들의 연인들이라고 한다. 그런데 화가는 도대체 뭘 나타내려고 이 그림을 그린 걸까? 이 그림으로 뭘 표현하고자 한 걸까? 뱃놀이 장의 풍경? 여름날의 화창한 햇살? 점심 식탁에 놓인 탐스러운 음식들?

사실 뱃놀이나 점심 식사는 굳이 그림으로 기록하고 표현할 것까지 없는 너무나 평범한 일상이다. 하지만 이 일상과 의미 없는 광경들이 그림 속에서는 하나의 사건이 돼 빛처럼 밝게 빛난다. 뱃놀이하고 점심 식사를 하는 그림 속 모든 인물들은 우선 화사한 초여름 날만큼이나 자유로워 보인다. 모든 인물들이 서로 다른 포즈와 표정을 짓고 있어 다채로워 보이기도 한다. 몸을 난간에 기댄 채 턱을 괴고 있는 여인은 한껏 내숭을 떨며 앞에 앉아 있는 남자의 이야기를 안 듣는 척 하면서도 다 듣고 있는 듯 보이고, 두 남자에게 둘러싸여 장갑 낀 두 손으로 얼굴을 감싸고 있는 맨 오른쪽의 여인은 앞의 두 남자에게서 얼굴이 달아오를 정도로 화끈한, 승낙도 거절도 할 수 없는 질문을 받은 것 같다. 의자에 거꾸로 걸터앉은 그림 오른편 앞의 밀짚모자를 쓴 남자의 오른쪽 팔뚝은 이야기를 하는 동안 의자의 등받이를 잡고 있는 여인의 손과 몇 번 살짝 스쳤을 수도 있다. 그래서일까, 그 곁의 남자가 약간 질투 어린 표정으로 눈을 내리깔고 여인을 바라보고 있다. 혹시 세 사람이 삼각관계는 아닐까?

흔한 기념사진들 속에 경직된 자세로 서 있는 인물들과 비교해 보

면 그림 속 인물들은 마치 살아 있는 듯 느껴지고, 생명력과 생동감 때문에 주고받는 말소리마저 들리는 것 같다. 그 자체로 한 폭의 멋진 정물화로 봐도 무방할 식탁 위의 음식과 술병들은 사선으로 그림을 가로지르고 있는 식탁과 함께 그림에 가벼운 축제 분위기를 더한다. 색을 번져 보이게 하는 르누아르 특유의 붓질은 사물의 윤곽을 흩트리면서 동시에 빛을 사물과 인물들 속으로 스며들게 하는 묘한 효과를 낸다. 사물들이 빛을 받아 반사하는 것이 아니라 빛을 머금고 있다. 흰색의 식탁보가 대표적이다. 그림 군데군데 찍혀 있는 붉은 색들 역시 자칫 밋밋해질 수도 있는 그림에 반짝반짝 윤을 내고 있다.

　사진으로는 도저히 담을 수 없고 기억만으로 되살려 내기는 불충분한 어느 여름 날 강가의 남녀들. 그림을 통해 이 순간은 마침내 구별된 순간이 되며, 정지된 시간의 위엄을 갖춘다. 갖춰 입고 있는 옷만 아니라면 지금으로부터 대략 140년 전인 1880년에 그린 그림이 아니라 며칠 전 그린 그림이라고 해도 이상하지 않을 정도로 현실감이 느껴지는 작품이다. 결코 과장이 아니다. 1880년이면 아직도 아카데미즘이 화단을 지배하면서, 르누아르의 이런 식사 장면을 그린 그림을 두고 〈최후의 만찬〉과 비교하며 욕을 해대는 사람이 있던 때였다. 하지만 르누아르는 모네나 카미유 피사로Camille Pissaro 같은 다른 인상주의 화가들처럼 지금 이 순간의 생을 예찬했다. 그리고 이 예찬은 옛날 지나간 한 시대의 평온했던 때에 국한된 것이 아니라 영원과 닿아 있다. 적어도 그림을 그릴 당시의 르누아르는 영원한 여름, 영원한 청춘을 그렸다. 1880년 6월이 아니라 영원한 초여름을 말이다. 진정한 빛, 인상주의자들이 찾아 헤매던 빛은 이 영원한 6월의 빛이었다.

　우리는 영화 〈아멜리에〉에서 그림을 모사하던 이 노인을 유심히

　　　　　　　　　　　　　　　　시네마 인문학

살펴볼 필요가 있다. 다름 아니라 그가 르누아르였기 때문이다. 털모자를 눌러쓴 영화 속 아마추어 노화가의 복장은 모자를 한시도 벗지 않고 지냈던 만년의 르누아르 모습 그대로다. 외모 역시 캐스팅 과정에서부터 꽤 신경을 쓴 건지 그를 꽤 닮았다. 노화가의 별명 '유리 아저씨'도 그의 것을 그대로 가져왔다. 하지만 영화를 보면서 르누아르의 정체를 알아차린 사람은 거의 없을 것이다. 감독은 어떤 의도로 르누아르와 이 그림을 이 한 장면 속에 담아낸 걸까?

결국 옆집 할아버지의 충고를 받아들인 아멜리에는 오랜 망설임을 끝내고 짝사랑하던 청년에게 고백한다. 그리고 청년이 모는 스쿠터를 타고 몽마르트르 언덕을 달려 내려오며 영화가 끝난다. 아마 노인의 그림 속 표정 없던 그 여인 역시 마침내 표정을 찾았을 것이다.

때때로 이렇게 미술 작품 한 점은 영화의 소품으로 활용돼 영화 전체를 달라 보이게 만든다. 그 작품을 그 장면에 삽입한 감독의 의도는 가끔은 대중에게 명확히 공개되지만 대체로는 드러나지 않고 여운만을 남긴다. 그림 한 장이 남긴 영화의 여운, 그것을 느끼는 재미가 얼마나 큰 건지는 책의 마지막 부분 '작품으로 완성한 장면'에서 다시 한 번 살펴보기로 하자.

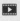

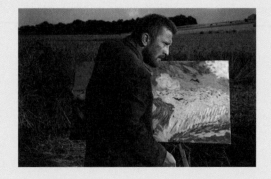

반 고흐
Van Gogh, 1991

—

감독: 모리스 피알라Maurice Pialat
국가: 프랑스
상영 시간: 155분

화가의 페르소나

빈센트 반 고흐Vincent van Gogh만큼 대중 매체를 통해 자주 다루어진 예술가도 없을 것이다. 1956년에 나온 〈열정의 랩소디Lust For Life〉를 시작으로 1991년 모리스 피알라 감독의 〈반 고흐〉를 거쳐 2013년 〈반 고흐, 위대한 유산The Van Gogh Legacy〉에 이르기까지 극영화만 헤아려도 무려 일곱 편이 넘고, 2010년 BBC가 제작한 '이매진 예술 시리즈'의 한 편인 다큐픽션 〈반 고흐, 페인티드 위드 워즈Van Gogh: Painted with Words(말로 그린 반 고흐)〉 등 기록영화까지 합하면 열 손가락도 모자란다. 음악·만화·뮤지컬까지 헤아리면 수십 편도 족히 넘고 네덜란드 암스테르담에 있는 반 고흐 박물관의 기록에 따르면, 고흐 관련 연구와 그 소개 서적은 총 2만 4,000권이 넘는다고 한다. 전 세계적으로 거의 매년 열리는 고흐 전시회는 셀 수도 없을 정도다. 2016년 한국에서 한날한시에 열린 고흐 전

시회만도 세 개였다. 이런 고흐 신드롬은 비단 어제 오늘 일이 아니다. 암스테르담의 반 고흐 박물관Van Gogh Museum은 매년 150만 명의 관람객이 찾아오는 명실공히 관광명소며, 전 세계 어느 미술관을 가도 그의 그림 한 점 정도는 어렵지 않게 볼 수 있다. 수첩, 머그컵, 우산, 스카프 등 생활용품에까지 새겨져 있는 탓에 오늘날 그의 작품은 모르는 사람이 아예 없을 정도로 유명하며 또 친숙하다.

그런데 이 인기가 때로는 고흐라는 인간과 그의 예술을 제대로 이해하는 데 장애물이 되기도 한다. 가령 모든 전문가들이 그의 작품을 높게 평가하고 칭송하는 것은 아닌데, 인기에 가려 부정적 평가나 작품성에 대한 지적은 제대로 언급조차 되지 못하고 묻혀 버리는 것이 실상이다. 에스파냐의 초현실주의 화가 살바도르 달리Salvador Dalí는 고흐를 미워하며 화가로도 인정하지 않았다. 1972년 프랑스 국립 시청각 연구소와의 인터뷰에서는 "고흐는 프랑스 회화의 수치이자 회화 전체의 수치이기도 하다"라는 말까지 거침없이 내뱉었다(다소 충격적인 이 발언은 고흐와 달리 모두 장 프랑수아 밀레Jean-François Millet를 사랑한 화가들이었다는 점에서 의외로 받아들여지기도 한다). 또한 여러 점의 해바라기 그림과 〈별이 빛나는 밤La Nuit étoilée〉과 같은 작품들이 모든 이목을 가로채 다른 작품들은 제대로 된 눈길조차 받지 못하는 경우가 많다. 네덜란드에는 반 고흐 박물관 외에도 그의 작품 다수를 소장하고 있는 박물관이 더 있는데, 그 유명한 〈밤의 카페 테라스Terrasse du café le soir〉와 몇 점 되지 않는 그의 누드도 소장하고 있지만 이곳을 아는 사람은 거의 없다(암스테르담에서 남동쪽으로 조금만 내려가면 나오는 작은 시골 마을 오테를로 내에 위치한 국립공원 더호어 벨뤼어De Hoge Veluwe안으로 들어가면 크뢸러 뮐러 Kröller-Müller라는 기가 막힌 미술관이 하나 있다. 고흐의 유화 91점과 소묘 180

점을 비롯해 세계에서 그의 작품을 두 번째로 많이 소장하고 있는 곳이다).

광인 화가, 해바라기 화가, 태양의 화가······. 오랫동안 그의 이름 앞에 붙어 그의 트레이드마크가 된 이런 별명들 때문에 그의 진짜 모습에 접근하는 것은 갈수록 어렵기만 하다. 하지만 그렇기에 더 물어야 한다. 고흐는 대체 어떤 사람, 어떤 화가였나? 쉽게 답할 수는 없는 문제며, 앞으로도 그럴 것이다. 그래서 앞으로도 고흐 영화는 계속 제작될 것이고, 전시회도 계속 열릴 것이다.

모르긴 몰라도 머지않아 제작될 고흐 영화 가운데 한 편은 그의 작품을 훔쳐 간 미술 도둑 이야기를 다루게 되지 않을까? 실제로 지난 1991년과 2002년, 그의 유화 220점과 소묘 500점, 그리고 무엇보다 소중한 그의 편지 800장을 소장하고 있는 암스테르담 반 고흐 박물관에서 두 차례의 도난 사건이 발생했다. 그의 그림이 이런 사건들로부터 자유로울 수 없는 이유는 거래가가 말 그대로 천문학적 숫자를 호가하기 때문이다. 가령 고흐가 죽기 전 마지막으로 머물렀던 파리 북부의 작은 시골 마을에서 만난 의사 가셰 박사를 그린 초상화 한 점은 1990년 경매 사상 최고가인 무려 8,250만 달러에 낙찰됐다. 실로 전 세계인을 놀라게 한 사건이었다(이 작품은 나치가 퇴폐 미술로 낙인찍어 압수해 당시 군인이었던 헤르만 괴링이 갖고 있다가 수집가에게 장물로 팔아넘겼다. 그러니 뒤이어 나오는 클림트를 다룬 영화 〈우먼 인 골드Woman in Gold〉에서처럼 작품 반환 소송을 제기하면 원 소유주가 반환받을 수 있는 작품이었다).

이제부터 우리는 고흐를 다룬 수많은 작품들 가운데 〈열정의 랩소디〉, 〈반 고흐〉, 〈반 고흐, 위대한 유산〉, 총 세 편을 살펴볼 것이다. 세 편의 영상물은 적당한 시간차를 두고 제작되었으며, 따라서 뒤에 만들어진 것들이 앞의 작품들을 참고했을 수밖에 없다. 우리가 주목해

살펴볼 지점이 바로 이 점이다. 뒤에 제작된 영화들은 먼저 제작된 영화들의 한계를 어떻게 극복했나? 그렇게 해서 나온 결과물들은 고흐와 그의 작품을 이해하는데 더 큰 도움을 주었는가?

목사가 되고 싶었던 화가
—

한국에서는 '열정의 랩소디'라는 다소 애매하고 이상한 제목으로 번역된 이 영화는 미국의 작가 어빙 스톤Irving Stone이 쓴 동명의 소설《러스트 오브 라이프Lust of Life(삶을 향한 열정)》를 각색한 작품이다(국내에는《빈센트, 빈센트, 빈센트 반 고흐》라는 제목으로 번역 출간되었다). 고흐 역을 맡은 배우의 과장된 연기가 눈에 조금 거슬리기는 하지만 잘 만든 영화고, 원작인 소설도 읽어 볼 만하다. 영화는 소설 출간 이후 20년이 지나 제작되었다. 아마 소설의 명성이 없었다면 제작되기 힘들었을 것이다. 당시만 해도 화가의 이야기를 영화로 제작하는 것은 상당한 모험이었기 때문이다. 영화 이야기를 본격적으로 하기에 앞서 잠깐 스톤의 원작 소설에 얽힌 에피소드를 살펴보자.

스톤은 원래 극작가였고, 전기 소설을 쓴 것은 고흐 이야기가 처음이었다. 이후 링컨, 프로이트, 다윈 등의 이야기를 다뤘고, 화가 가운데는 르네상스 조각가이자 화가였던 미켈란젤로를 당시 교황인 율리우스 2세와 함께《죽음과 법열The Agony and the Ecstasy》이라는 소설로 묘사했다(이 소설 역시 나중에 영화로 제작되었다).

스톤이 고흐를 만난 것은 순전히 우연이었다. 1926년 파리에 간 스톤은 친구들과 함께 고흐 전시회에 갔다가 큰 감동을 받았다. "전시

실을 가득 채운 아를의 불타오르는 그림들을 본 나는 처음으로《카라마
조프가의 형제들》을 읽은 후 받았던 것과 똑같은 감동을 받았다. 이토
록 나를 감동시킨 반 고흐라는 인간을 이해해 보기로 마음먹었고 그 다
음 날로 그를 이해하는 데 필요한 영어·프랑스어·독일어 책들을 모두
찾아서 읽기 시작했다." 그는 그때 받은 감동을 이렇게 표현했다.

극작을 하려고 간 파리에서 아무런 성공도 거두지 못한 채 예정에
도 없던 고흐를 만나 충격을 받은 후 다시 뉴욕으로 돌아온 스톤은, 이
후 낮에는 극작을 하고 저녁에는 도서관을 찾아가 예상도 못했던 고흐
와 미술 공부에 매달렸다. 그러면서도 먹고 살기 위해 짬짬이 탐정 소설
을 쓰는 힘겨운 나날을 보냈다. 하지만 그의 삶은 이미 고흐의 삶과 예
술에 사로잡혀 있었다. 특히 고흐가 동생 테오와 주고받은 세 권짜리 서
한집에 크게 매료되었다. 물론 이때까지만 해도 고흐를 주제로 소설을
쓸 생각은 없었다. 그를 그렇게 탐독했던 이유는 그저 인간 반 고흐와
파리에서 본 강렬한 그림들이 그의 뇌리에서 떠나지 않았기 때문이다.

그렇게 시작된 고흐 공부는 갈수록 그를 전혀 예상치 못했던 길로
인도했다. 어느 날은 잠을 자다가 불쑥 깨어나 고흐와 테오가 주고받
은 편지를 토대로 두 사람이 나누었을 법한 대사를 쓰기도 했고, 또 어
느 날은 고흐가 숨을 거둔 오베르에서의 생활과 마지막 순간을 마치 곁
에서 직접 본 것처럼 눈앞에 그려 보기도 했다. 모든 관심과 시간을 고
흐에게 쏟아 붓고 있던 스톤은 급기야 다른 일은 엄두도 낼 수 없는 야
릇한 상황에 처하고 말았다. 결국 고흐의 발자취를 쫓아 유럽 여행을
결심한 것도 이때쯤이다. 스톤에게 고흐는 이제 단순히 한 번쯤 소설
로 다뤄 보고 싶은 예술가 정도가 아니었다. 오히려 악몽이었다. 벗어
나고 싶었고 그러자면 고흐를 소설로 묘사해서 그와의 만남을 정리해

야 했다. 마침내 짐을 꾸린 스톤은 고흐의 자취가 남아 있는 유럽의 모든 곳을 찾아갔다. 탄광촌 보리나주, 네덜란드의 생가, 남프랑스의 아를, 정신병원이 있는 생레미, 몽마르트르 언덕 밑 파리, 파리 근교의 오베르……. 이렇게 해서 고흐가 숨을 거둔지 40년이 되는 해인 1930년, 겨우 소설의 초고를 탈고했다.

하지만 그의 소설을 유심히 봐 주는 출판사는 단 한 곳도 없었다. 탈고 이후 3년 간 무려 17곳의 출판사를 찾아갔다고 하는데 모든 곳에서 퇴짜를 맞았다. 물론 당시는 1929년 대공황 직후라 출판사들로서도 여유가 별로 없었고 고흐라는 화가가 지금처럼 유명한 때도 아니었다. 하지만 가장 큰 문제는 그의 소설에 있었다. 책으로만 공부한 미술 이야기와 고흐의 일생, 작품 세계를 고흐와 테오가 주고받은 편지들에 근거해 소설로 꾸며 보았지만, 같은 이야기가 반복되는 곳이 많았고 불필요할 만큼 세부적인 것들에 얽매어 있는 부분들도 많았다. 대개 강한 충격을 받은 직후나 생활고에 시달리는 상황이 되면 거리를 두고 자기 글을 보는 게 굉장히 힘들어진다. 때문에 당시 스톤은 자기 글의 흠을 제대로 간파할 수가 없었다.

그러다 우연히 만난 한 여인으로부터 큰 도움을 받게 되는데, 그 여인이 바로 그의 두 번째 아내가 되는 진 팩터Jean Factor다. 팩터는 스톤이 쓴 희곡을 보러 극장을 찾았고 극이 끝난 후 작가에게 이런저런 질문을 했는데, 그 질문에 답하며 함께 차를 마시다 이야기가 길어졌고 그러다 어떻게 소설의 초고까지 넘기게 됐다. 팩터의 교정을 거친 초고는 1934년 마침내 소설로 출간됐고 그해 바로 베스트셀러가 되었다. 그리고 20년 후 소설을 기반으로 영화가 제작됐는데, 원작과 달리 영화는 거의 100만 달러가량의 손실을 기록하며 흥행에 실패했다.

시네마 인문학

〈열정의 랩소디〉는 영화사의 관점에서 보면 화가를 다룬 영화 가운데 굉장히 초기 작품에 속한다. 렘브란트 정도가 고흐보다 조금 앞서 다뤄졌고 툴루즈-로트렉Henri de Toulouse Lautrec이 영화 〈물랑루즈Moulin Rouge〉에서 잠깐 비춰졌다. 물론 그 외에도 화가의 이야기를 다룬 영화들이 있었겠지만 대체로 화가를 주연이 아닌 조연, 그것도 아니면 단역으로 짧게 등장시키는 것으로 그쳤다.

〈열정의 랩소디〉는 고흐가 사목직에 응시했다가 낙방하는 장면에서부터 시작된다. 고흐를 다룬 다른 영화들과 시작 장면이 사뭇 다른데, 이 첫 장면은 영화의 가장 중요한 장면이기도 하다. 목사가 되려고 했다가 낙방한 것은 고흐 인생에 매우 결정적인 사건 가운데 하나였다. 심사를 맡았던 목사는 안타까운 마음에 고흐를 보리나주 탄광촌의 전도사로 파송했는데, 고흐는 거기서도 오래 일하지 못하고 1년도 채 안 돼 쫓겨나고 만다. 보리나주에서는 탄광이 무너져 사람이 죽는 사건이 많이 일어났고 그때마다 고흐는 늘 자기 몸을 던져 땅 밑으로 들어가곤 했다. 영화가 묘사한 대로 그는 "편안한 잠자리를 얻기 위해" 그곳을 찾은 것이 아니라, "버림받은 사람들을 도우려고" 그 땅을 찾은 것이었다. 하지만 고흐의 이런 근본주의적인 사목 활동은 늘 교구 고위 성직자들과의 마찰을 불러일으켰다.

고흐의 아버지 역시 목사였다. 어릴 때부터 교회와 목사직에 친숙한 환경에서 자랐으니 성직을 택한 것은 어찌 보면 자연스러운 일이었다. 하지만 목사가 되겠다는 그의 결심은 결과적으로는 그를 화가의 길로 인도한 가장 직접적인 동기가 되었다. 목사로 자리잡지 못한 때 찾아온, '그림을 그리는 일이 목사의 사역을 대신할 수도 있겠다'는 내적인 희망이 그를 화가의 삶으로 이끌었기 때문이다. 런던 생활을 다루지

않은 대신 탄광촌에서의 생활을 유독 크게 다룬 것은 그래서 굉장히 의미있다.

보리나주에서 고흐는 탄광 속으로 직접 들어갔던 것은 물론 가난한 탄광촌 여인네들처럼 폐탄을 쌓아 놓은 곳에서 탄을 줍기도 했다. 후일 탄광촌에서 경험한 어두운 지하 공간과 땅속의 검은 이미지는 〈감자 먹는 사람들Les Mangeurs de pommes de terre〉을 비롯한 그의 검은색 그림 시기를 지배하는 중요한 요소가 됐다. 그의 그림은 거처를 파리로 옮겨간 이후에는 마치 다른 사람이 그린 그림처럼 갑자기 밝아졌는데, 이 갑작스러운 변화는 마치 흑백 영화에서 컬러 영화로의 변화만큼이나 의미심장하다고 볼 수 있다. 〈구두Les Chaussures〉는 이 두 시기의 경계선에 위치한 작품이다. 그려지기는 파리에서 그려졌지만 아직 보리나주 광산촌에서의 기억이 많이 남아 있던 때라 그런지 작품 속에 묘사된 구두는 탄광촌의 광부들이 신던 구두를 연상시킨다. 반면 구두 주위에는 밝은 빛이 깃들어 있다.

특히 후일 연작으로 그려지는 여러 점의 〈해바라기〉와 어두운 시기를 대표하는 〈감자Basket of Potatoes〉는 고흐를 이해하는데 결정적인 역할을 하는 작품들이다. 향일성 식물인 해바라기와 어두운 땅속에서 자라는 뿌리 식물인 감자는 그 자체로도 극명하게 대비되지만, 무엇보다 짧은 시간에 어둠에서 빛으로 나아간 고흐의 갑작스러운 변신을 이해하는 데 도움을 준다. 아직 감자와 해바라기 사이의 이 의미 깊은 상징적 차이점을 영화에 반영한 감독은 없다. 〈열정의 랩소디〉도 "아를의 황금빛 태양, 쏟아지는 햇살"이라는 대사만을 강조했을 뿐, '지하'와 '하늘'의 대비로 이어지는 감자와 해바라기의 상징적 차이는 간과했다.

스스로 귀를 자르겠다는 결심, 동생 테오와의 갈등, 생레미 정신병

빈센트 반 고흐, 〈감자 먹는 사람들〉, 1885.
〈구두〉, 1886.
〈감자〉, 1885.
〈해바라기〉, 1888.

원에서의 일화, 오베르에서의 자살 등은 모두 고흐 인생의 잊을 수 없
는 순간들일 것이며 따라서 어느 하나 빠뜨릴 것 없이 전부 영화의 핵
심 장면들일 테지만, 이 모든 에피소드들의 진정한 의미는 성직을 포기
하고 예술가의 길을 걷게 된 영화의 첫 장면에 가장 깊게 서려 있다. 그
가 밀레의 그림을 모사하면서 〈씨 뿌리는 사람Le semeur au soleil couchant〉이나
〈수확하는 사람Champ de blé au faucheur〉에 그토록 애착을 보였던 것도 성직과

예술 사이에 서서 두 작업의 근원적인 동질성을 확보하려는 염원 때문이었다.

슬프고 외로운 한 남자
—

'가장 잘 만든 고흐 영화'라고 말해도 손색없을 피알라 감독의 〈반 고흐〉는 초췌하고 지친 모습으로 오베르 역에 도착하는 고흐의 모습을 첫 장면으로, 그곳에서 보낸 화가의 생애 마지막 67일을 추적한 영화다. 살아생전 굉장히 여러 곳을 옮겨 다닌 고흐의 일생을 과감하게 다 잘라내고 죽기 직전의 두 달만을 다루겠다는 영화의 설정은 대단한 용기와 고흐의 작품 세계 전체에 대한 미학적 판단이 없었다면 아마 불가능했을 것이다. 이런 대담한 설정을 하게 된 배경에는 아마 고흐가 오베르에 머물며 불과 두 달 동안 말 그대로 미친 듯이 100여 점의 그림을 그렸다는 사실이 큰 영향을 끼쳤을 것이다. 또 삶의 마지막 시기인 만큼 가장 성숙한 기량이 발휘된 시간이었을 거라는 판단도 한몫 했을 것 같다.

감독은 일단 화가의 가장 유명한 에피소드, 자신의 귓불을 잘라 창녀에게 던져 주는 아를에서의 일화를 포기했고 생레미 정신병원에 수용되어 피해망상에 쫓기며 물감을 먹기도 하고 울타리를 넘기도 했던 미치광이 화가의 이야기도 접어 뒀다. 둘 다 실은 영화의 소재로 삼기 힘든 에피소드들이다. 실제 사건이 이미 영화를 넘어서니 말이다. 하지만 무엇보다 이런 충격적인 일들은 고흐의 그림과는 큰 관련성이 없다. 쉽게 말해, 그건 단지 인간 고흐의 병이었지 화가 고흐의 문제가 아니었다. 마음의 병으로 뇌와 신경계의 병을 얻었지만 그 병은 그림을 그

시네마 인문학

리다 얻은 병도, 그림을 못 그려서 생긴 병도 아니었다.

그래서 우리는 이 첫 장면의 의미를 더 곱씹어 읽어 내야 한다. 기차가 막 오베르 역에 도착하고 고흐가 내리는 장면. 지극히 평범하지만 이때의 고흐는 네덜란드·런던·벨기에 보리나주·파리·아를·생레미를 이미 다 거치고 온 후였다. 게다가 우린 이미 그가 바로 이 역이 있는 마을에서 두 달 남짓 지내다가 스스로 목숨을 끊는다는 것을 알고 있다. 그는 그냥 기차에서 내린 것이 아니라 인생의 종착역에 내린 것이다. 물론 이렇게까지 과장해 해석할 필요는 없지만, 감독은 내심 관객들이 이 장면의 상징성을 알아 주기를 원했을 것이다.

스스로를 억제할 수 없었던 것은 물론, 이유를 알 수 없는 무서운 광기의 세계를 경험한 외로운 한 사람, 동생에게 생활 전체를 의지하면서도 그림 그리는 것 이외에는 아무것도 할 수 없었던 무기력한 30대 후반의 남자, 그래서 그림으로라도 동생에게 보답하고 싶어 했지만 매번 눈과 마음과 붓을 지배하는 알 수 없는 다른 힘들을 쫓아갈 수밖에 없었던 슬픈 화가……. 영화 속에서 고흐는 거의 말을 하지 않는다. 편지도 쓰지 않는다. 언제 다시 자신을 찾아올지 모르는 무서운 광기에 대한 예감과 그렇게 생이 끝날지도 모른다는 더 무서운 상념에 늘 시달린다. 하지만 주치의 가셰 박사 이외에는 어느 누구에게도 속내를 털어놓지 못한다. 그런데 의사라고 그의 심리를 다 알지는 못했을 것이고 당시는 신경안정제나 조울증 약도 없던 때다. 그러니 결국 그리고 또 그릴 수밖에. 그림을 통해서만 작은 위안을 얻을 수 있었고 희망의 끈을 놓지 않을 수 있었기 때문이다.

이 영화가 훌륭한 이유 가운데 하나는 무엇보다 과장이 전혀 없기 때문이다. 자살과 같은 극적인 에피소드도 전혀 강조하지 않았고, 세기

의 명작을 남긴 고흐라는 유명한 화가를 지극히 평범한 이웃집 아저씨로 그렸다. 영화에서 고흐는 약간의 유머도 있고 여느 아저씨들처럼 음흉하기도 한 보통의 인간이다. 가끔 여인들의 엉덩이를 슬쩍 만지기도 하고 떠돌이 여인들과 몸을 섞기도 하며 파리 카바레에 가서 춤도 춘다. 물론 그림에 강한 집착을 보이기는 하지만 〈열정의 랩소디〉나 〈반 고흐, 위대한 유산〉에서처럼 캔버스를 집어던지는 등의 광인의 모습은 보이지 않는다. 오직 외롭고 슬픈 한 남자의 모습만이 깊게 부각된다. 어쩌면 이 모습이 진짜 고흐의 이미지와 가장 비슷했을지 모르겠다.

영화에는 고흐를 사랑한 여인들도 여러 명 등장한다. 아를에서 만났던 떠돌이 여인, 가셰 박사의 딸, 라보 카페 주인의 막내딸……. 화가는 이 여인들의 모습을 전부 그림으로 남기기도 했다. 하지만 그럼에도 지독한 외로움과 고독으로부터 벗어날 수는 없었다. 즉 영화는 이루어질 수 없는 여러 여인들과의 사랑을 통해 고흐의 지독한 외로움을 우리 마음속에 더 깊이 각인시켰다. 누구에게도 말할 수 없는 깊은 상처를 안고 있는 남자, 그 외로움을 그림을 통해서만 풀 수 있었던 화가. 피알라 감독은 이런 고흐의 '진짜' 모습을 담담하고 차분한 자기만의 언어로 잘 풀어냈다.

사랑받지 못한 삼촌
—

2016년을 기준으로 고흐를 다룬 영화 가운데 가장 최신작인 〈반 고흐, 위대한 유산〉은 조금 색다른 매력을 가진 영화다. 영화의 주인공은 고흐가 아니라 1890년에 태어나 1978년에 사망한, 고흐와 같은 이름을

시네마 인문학

가진 고흐의 조카다. 두 시간 가까이 되는 러닝타임은 정확히 반으로 쪼개져 반은 조카 고흐에게, 나머지 반은 삼촌 고흐에게 할애된다. 절반은 19세기, 절반은 20세기를 배경으로 한다고 표현해도 좋을 듯하다.

첫 장면에는 자신이 소장하고 있는 삼촌의 작품들을 팔기 위해 주변의 여러 사람들을 만나러 다니는 조카 고흐가 등장한다. 영화는 조카의 움직임을 따라가다가 갑자기 삼촌 고흐가 살던 시대로 돌아가고 다시 느닷없이 현재로 돌아와 조카 고흐를 따라가는, 현재와 과거를 자유롭게 오가는 구성을 취한다. 무리 없이 매끄럽게 연결되어 자연스럽게 흘러가기 때문에 감상하기에 불편함은 없다. 70년의 시간차를 극복하고 두 고흐를 자연스럽게 연결시키는 감독의 재주야말로 이 영화만이 가지고 있는 독특한 매력이 아닐까.

조카 고흐는 파리의 티보 미술 컬렉션Tibaud Collecttion des Beaux-Arts화랑을 찾아가 자기가 가지고 있는 삼촌의 작품을 모두 팔고 싶다고 이야기한다. 화랑 주인과 악수를 나누고 도록과 그림의 영인본● 샘플을 책상 위에 펼치는 장면에 이어 화면은 곧 80여년 전 런던의 구필 화랑Goupil maison 지사로 넘어가 젊은 시절의 화가 고흐를 비춘다. 두 화랑이 연이어 등장하는 것이다. 주문을 받아 그림을 제작하던 시대에서 화랑을 통해 그림 거래가 이루어지는 시대로 넘어가는 과도기를 일러 주는 이 장면은 현대 미술사적으로도 의미 있는 장면이라 할 수 있다. 19세기 중반까지만 해도 화랑이라 할 만한 것이 거의 없었다. 모든 그림은 주문 제작이었고, 대가大家로 불리던 화가들도 주로 고관대작과 출세한 부르주아들의 저택 혹은 왕실을 장식하는 그림을 주로 그렸다. '크리스티나

● 원본을 사진이나 기타의 과학적 방법으로 복제한 인쇄물.

소더비' 같은 세계적인 경매 회사가 등장한 것은 19세기 중반을 넘기면서다.

두 번째 장면에서는 "가짜 그림들만 파는 화랑 일을 벗어나 진정한 자유를 찾아야 한다"며 화랑을 그만두는 삼촌 고흐, 그러니까 화가 고흐가 먼저 등장한다. 그리고 바로 현대로 화면이 바뀌며 에펠탑 2층 식당에서 화랑 주인을 만나 담판을 짓는 조카 고흐가 나온다. 이 두 장면은 언뜻 보면 전혀 상관없어 보일 수도 있지만, 아니다. 그림을 그린 삼촌 고흐가 자신의 그림으로 자유를 얻기 위해 화랑을 뛰쳐나왔다면 조카 고흐는 삼촌의 그림으로부터 자유를 얻기 위해 그림을 팔러 화랑으로 들어갔다. 삼촌에게는 자유를 주었던 대상인 그림이 조카 고흐에게는 얼른 벗어나고 싶은 일종의 저주였던 것이다. 자유, 똑같은 말이지만 두 고흐의 입에서 나온 이 말은 완전히 다른 의미를 갖고 있었다.

이제 영화는 이 서로 다른 의미를 지닌 두 자유를 대비시키면서 진행된다. 눈치 빠른 사람이라면 이쯤에서 영화의 결말을 어렵지 않게 짐작할 수 있을 것이다. 서로 다른 두 자유가 만나 하나로 통합되는 것, 구체적으로 어떤 장면이 펼쳐질지는 정확히 알 수 없지만 대충 그렇겠거니 하는 짐작을 할 수 있을 것이다. 영화는 계속해서 과거와 현재를 숨 가쁠 정도로 오가며 진행된다. 그리고 두 컷의 결정적인 장면에서 삼촌과 조카가 만난다. 먼저 나오는 장면은, 지금은 일흔이 넘은 조카 고흐가 태어난 지 몇 달 안 된 아주 어린 시절, 삼촌이 머물고 있던 오베르를 찾아가 함께 찍은 흑백 사진을 통해서 연출된다. 사진 속에서 조카는 삼촌 품에 안겨 있다. 이 사진은 방학을 이용해 조카 고흐의 집을 찾아온 열 살의 어린 손녀딸 마욜레인에 의해 발견된다. 할아버지가 건네준 고흐 도록의 갈피에서 툭 하고 뭔가가 떨어졌는데 그것이 바로 그

흑백 사진이었다. 그러니까 조카 고흐는 이제까지 그 사진의 존재를 모른 채 살았다. 이 장면은 생전 일면식도 없었지만 삼촌과 조카의 사이가 그다지 좋지 않았음을 일러 준다. 조카는 삼촌의 삶에 억눌려 살고 있었다. 자신의 귀를 자르고, 그것도 모자라 자살로 삶을 마감한 삼촌이 밉고 두려워 쳐다보고 싶지도 않았다. 자기 가문에 광인이 있었다는 사실 역시 쉽게 받아들일 수 없었다. 그런 삼촌의 삶이 주는 중압감이 평생 조카 고흐를 짓누르고 있었던 것이다.

두 번째 장면은 조카 고흐가 그림을 팔기 위해 남프랑스의 몽펠리에로 내려가며 시작된다. 직접 차를 몰고 가면서 불현듯 귀를 자르고 자살하는 삼촌 생각이 떠올라 자칫 교통사고가 일어날 수도 있는 상황이 묘사되고 곧이어 한 여관에서 잠을 청하는 장면이 나온다. 그런데 침대에 누워 있는 조카에게 막 귀를 자른 삼촌이 나타난다. 머리에 흰 붕대를 감은 모습으로 등장한 삼촌은 조카의 이마에 손을 갖다 댄다. 영화이기에 자연스럽게 묘사할 수 있었던 이 장면은 조카의 꿈속 장면, 즉 순수한 환상이다. 하지만 조카가 꿈을 꾼 장소와 삼촌이 정신 이상 상태로 지내던 곳이 동일하다는 이유로 뭔가 사실처럼 느껴진다. 조카는 꿈속에서 본 환상 때문인지, 다음 날 정신병원을 찾아가 과거 삼촌이 수용되어 있던 방의 바로 옆방에서 하룻밤을 지낸다. 실로 감독의 세밀한 연출로 빛을 발한 두 장면이었다.

영화를 보는 이들은 이 장면이 나타날 즈음에서 생레미에 머물고 있던 고흐가 조카의 탄생 소식을 듣고 얼른 그려 파리로 보냈던 그림 한 점을 기억해야 할 것이다. 일본풍 그림으로 잘 알려져 있는 〈꽃 피는 아몬드 나무Amandier en fleurs〉가 그것이다. 더불어 자신이 곧 태어날 조카의 대부가 된다는 사실을 알고 바로 그렸던 그림, 〈첫 걸음Les premiers pas〉

도 함께 떠올려 보자. 이 그림은 밀레의 파스텔화를 유화로 다시 그린 것이며 현재 미국 메트로폴리탄 박물관이 소장하고 있다. 두 그림 모두 한 없이 부드럽고 온화하다. 하지만 그림을 그릴 당시 화가 고흐가 처해 있던 상황을 알고 있는 사람들에게는 눈물샘을 자극하는 슬픈 작품들일 것이다. 감독은 이 두 작품을 적절히 잘 활용해, 자유를 찾기 위해 끊임없이 그림을 그려야만 했던 삼촌 고흐와, 광인 화가로 알려져 있는 삼촌 때문에 평생 괴로워하며 삼촌으로부터 벗어나기 위해 그림을 처분하려는 조카가 서로 만나는 정신적·예술적 접점을 관객들에게 보여주었다. 조카 고흐는 아버지와 삼촌이 나란히 묻혀 있는 오베르 공동묘지를 찾아가 "난 평생 그를 미워했어. 증오했어"라고 고백하며 눈물을 흘린다. 그리고 마침내 그림을 팔려던 생각을 돌이키고 모든 작품과 편지를 네덜란드 정부에 기증하기로 한다. 이렇게 해서 탄생한 박물관이 1973년 암스테르담에 문을 연 반 고흐 박물관이다.

　　마지막으로 이 영화에서는 고흐의 죽음이 다른 영화들과는 조금 다르게 묘사된다. 동네 청소년들이 물가에서 그림을 그리고 있는 고흐를 찾아와 조롱하면서 총을 겨누는데, 이 과정에서 아이들이 쏜 총이 고흐가 그리던 그림에 구멍을 내고 만다. 화가 난 고흐가 달려가 총을 빼앗는데, 무리 중 당돌한 한 아이가 쏴 보려면 쏴 보라고 덤벼들기 시작한다. 장면이 바뀐 후 총소리와 함께 까마귀들이 날아오르고 고흐의 죽음이 암시된다. 자살인지 타살인지 불분명하게 처리된 셈인데, 최근의 조사에서 일부 밝혀진 사실에 근거한 설정이다.

시네마 인문학

화면이 다 담지 못한 외로운 인간
그리고 위대한 예술가
—

〈열정의 랩소디〉에서 〈반 고흐, 위대한 유산〉까지, 고흐 영화들은 모두 스톤의 작품을 비롯한 고흐의 전기와 그의 편지에 의존해 제작됐다. 하지만 세 편을 모두 봐도 고흐에 관해 그동안 알려진 에피소드들 이상의 것들을 알기는 어렵다. 무엇이 부족했던 것일까? 무엇을 더 알아야 진정한 고흐를 만날 수 있을까? 아무리 생각해도 어려운 질문이다. 그러니 질문을 좀 바꿔 보자. '무엇이 진정하지 않은 고흐인가', '한 인간의 진정한 자아를 말한다는 것이 실상 가능한 일일까'와 같은 철학적 물음으로 말이다.

고흐는 평생 돈 문제에 시달린 곤궁한 생활인이기도 했고, 하나의 일에 몰두하면 앞뒤 못 가리는 편협한 관점의 소유자이기도 했다. 또 많은 인간들처럼 성욕을 주체하지 못했고, 술도 절제할 줄 몰랐다. 모국어인 네덜란드어 이외에 어릴 때부터 영어·프랑스어 등 외국어에 남다른 재능을 보였고 윌리엄 셰익스피어·에밀 졸라 등을 원서로 읽은 지식인이었지만, 자신이 살았던 시대를 비판할 수 있는 사회학적 상상력을 지닌 지식인은 아니었다. 그가 농부나 광부들의 삶을 고결한 것으로 본 것은 사회사상과는 거리가 먼 오히려 감정적인 것이었을 뿐이다. 그가 미술사에 혁명을 일으킨 것은 (작품보다는 오히려) 그의 개인적인 상황과 성격 탓이 컸고, 제대로 된 미술 교육을 받지 못한 점이 역설적이지만 적지 않게 작용했다.

그의 작품 앞에서 우리는 숨김없이 자아를 드러내는 너무나도 솔직하고 직설적인 화가의 육성을 듣는다. 화면을 가득 채운 채 일렁이는

우람한 삼나무들은 어딘지 아버지의 집인 성당, 특히 고딕 성당을 연상시킨다. 씨 뿌리는 농부나 수확하는 농부들은 모두 성서적 상상력에서 나온 것들이다. 농부가 뿌린 씨앗은 한 알의 밀알이기도 할 것이며 수확하는 농부는 먼 옛날 긴 낫을 들고 인간 세계를 찾아왔다던 죽음의 신일 수도 있다. 해바라기는 태양을 향한 도전이자 그 패배의 기록이며, 구두는 먼 길을 걸어온 나그네의 여정 그 자체일 것이다. 빈 의자들은 더 이상 의자에 않을 수 없는, 영원히 우리 곁을 떠난 누군가의 '부재'를 표현하기 위한 소재였을 것이다. 〈아를의 침실La Chambre à Coucher〉은 마치 주술에 걸린 것처럼 흔들리며 어딘가로 우리를 싣고 가는 객실처럼 보인다. 반면 고흐 스스로 최고의 걸작이라고 말한 바 있는 1888년 8월에 그린 〈프로방스의 추수La moisson en Provence〉는 얼마나 평온한가? 모든 것이 조화의 극치에 도달해 있다. 하지만 이 조화는 그림에서만 가능한 꿈이었다.

그는 너무나 외롭고 힘든 인생을 살았다. 누구도 자신의 그림을 알아 주지 않았으니 돈과 생활이 항상 문제였다. 하지만 무엇보다, 오직 그림을 그리는 행위를 통해서만 충족시킬 수 있었던 존재의 허기가 그를 그림 앞으로 계속 내몰았을 것이고, 때문에 힘들어도 절대적인 것을 찾아 나섰던 걸음을 멈출 수가 없었다. 하늘에 있는 아버지를 찾아 아버지처럼 목사가 되는 것이 그가 생각한 첫 번째 방법이었고, 그림은 그 방법 대신 선택한 차선책이었다. 교회의 설교단에는 서지 못했지만 그림 속에서나마 사명을 달성해야만 했던 것이다. 여러 상황들과 불같이 성급했던 그의 성격이 그의 인생을 가시밭길로 내몰았다. 그럼에도 낡은 구두를 신고 태양을 찾아 남프랑스로 내려가 해바라기를 그리며 밀밭을 헤매던 고흐의 발걸음을 우리는 결코 외면할 수 없다. 그의 그

시네마 인문학

림들은 너무나도 솔직하게 그가 걸어온 길을 보여 준다.

달리는 고흐를 미워했고 절대 화가로 인정하려 하지 않았다. 오직 격한 감정만을 그렸다는 것이 이유였으리라. 일견 맞는 말일지도 모른다. 정말 고흐는 지나칠 정도로 같은 그림을 반복해서 그렸다. 대상도 기법도 분위기도 계속 반복된다. 하지만 그의 그림은 얼마나 많은 화가들에게 영감을 불어넣었나. 표현주의에 끼친 영향은 거의 절대적이었다고 말할 수 있다.

사실 고흐의 일생은 영화로 다루기에 적당하지 않은 소재일지 모른다. 고흐만이 아니라 다른 화가, 작품들도 마찬가지다. 영화로 흥행하기 위해서는 관객의 기대에 부응할 만한 극적인 사건과 멋진 친구들로 인생이 가득 차 있어야 하는데, 그런 삶을 산 화가는 실제로 거의 없었기 때문이다. 하지만 그렇기에 예술가를 다뤄 흥행에 실패한 영화는 나름대로 역설적 승리를 거뒀다고 볼 수 있다. '실패'했지만, 그렇게나마 진짜 화가의 모습을 조금 보여 줄 수 있었기 때문이다. 그러니 고흐를 다룬 작품들은 '잘 실패한 성공한 영화'다. 마치 고독했지만 위대한 삶을 산 화가 고흐처럼 말이다.

JOHN MALKOVICH

KLIMT

클림트
Klimt, 2006

—

감독: 라울 루이즈Raoul Ruiz
국가: 오스트리아, 프랑스, 독일, 영국
상영 시간: 97분

황금빛 그림,
새로운 시대를 열다

칠레 태생의 감독 라울 루이즈의 〈클림트〉는 아주 '색다른' 영화다. 어려운 영화라 느끼는 이들도 있을 것이고 어렵지는 않지만 이해하기 복잡한 영화라 생각하는 이들도 있을 것이다(솔직히 말하면 두 시간 남짓 되는 영화를 끝까지 다 봐도 뭘 봤는지 선뜻 기억나는 것이 없는 영화다). 특히 제목만 보고 화가 구스타프 클림트Gustav Klimt의 일대기를 기대하거나 〈키스The Kiss〉를 비롯한 명작에 얽힌 이야기를 고대한 사람들은 어김없이 불평을 늘어놓을 것이다. 영화가 그린 오스트리아 빈의 세기말적인 음란한 분위기가 눈에 거슬린다며 비판과 질책을 쏟아 내는 이들도 꽤 있었다. 그래서인지 〈클림트〉는 소재의 명성이 무색할 정도로 제대로 된 상 하나 받지 못했고 숱한 영화제의 후보작으로도 거론된 적이 거의 없다.

비단 관객들만의 이야기가 아니다. 영화 전문가들 역시 당혹감을 감추지 못했다. 2006년 4월 프랑스의 일간지《르몽드Le Monde》에 실린 영화평이 그 당혹감을 여실히 증명한다. 기사는 과거, 20세기 프랑스 소설가인 마르셀 프루스트Marcel Proust의 길고 긴 소설《잃어버린 시간을 찾아서》를 영화화 한 적이 있는 루이즈의 철학적이고 미학적인 접근을 언급한 다음,〈클림트〉에 대해서는 다음과 같이 평했다.

그의〈클림트〉는 비잔틴 장식과 키치를 선호했고 반反아카데미 편에 섰던 화가의 회화 세계를 스크린에 그대로 옮겨 놓으려고 시도한 작품이다. 루이즈는 이를 위해 카메라의 거의 모든 움직임들을 활용했고 결코 평범하지 않은 각도에서 화면을 잡았으며 색 또한 과도할 정도로 사용했고 배경과 조명도 자주 바꿔야만 했다. 이 영화는 현실에서 떨어져 나와 삶과 죽음 사이에서 방황하고 자신이 누구인지, 어떤 혼돈이 자신을 에워싸고 있는지 모른 채 살았던 한 인간의 초상이다. 그래서일까? 장면마다 거울들이, 그것도 깨지고 테두리도 없는 거울들이 그의 얼굴 앞에 나타나 거울을 통해 아직도 자신이 살아 숨을 쉬고 있는지 확인하려는 것만 같다.

어렵고 복잡한 영화라는 말을 에둘러 표현한 것으로 보인다. 모르긴 몰라도 칭찬이 아닌 것만은 확실하다. 하지만 마음을 먹고 이해하려 들면 사실 그리 어려운 영화도 아니다. 특이한 연출기법과 몽타주montage● 작업 등이 보는 이를 혼란스럽게 하기도 하지만 그 기법들을 통해 감독이 전한 메시지 속에는 충분히 한 번쯤은 귀 기울여 들어 봐도 좋을 진실이 숨어 있다.

시네마 인문학

화가를 닮고 싶었던 영화

—

흔히 미술사에 이름을 남긴 실존했던 예술가들을 영화에 담을 때는 그들이 남긴 작품보다는 믿기 힘든 기행들로 가득 찬 그들의 삶이 영화의 주 소재가 되는 경우가 많다. 하지만 그렇게 만들어진 영화는 관객의 호기심이나 자극하는 작품성 부족한 영화가 되기 십상이며, 그 위험성은 누구보다 영화를 만드는 감독들이 잘 알고 있다. 고흐를 다룬 영화들이 대체로 이렇다 할 성공을 거두지 못한 것도 바로 이런 이유 때문이었다. 〈아르테미시아〉, 〈진주 귀걸이를 한 소녀〉, 〈고야의 유령〉 등이 비교적 성공을 거둔 것은 그런 일화 중심의 스토리에서 탈피하고자 한 감독들의 보다 진지한 접근이 있었기 때문이다. 루이즈의 '난해한' 영화 〈클림트〉역시 감독의 '진지한 접근'을 전제한 영화며 어쩌면 그 접근을 극단까지 밀어붙인 작품으로 보아야 할지도 모르겠다. 그래서 루이즈의 접근은 독특한 해석을 넘어 때로 독단적 해석으로까지 보인다.

물론 루이즈도 흥미로운 화가의 에피소드들을 활용한다. 영화 속 클림트는 어느 카페에서 만난 젊은 비평가의 얼굴에 케이크를 문질러 버리는 무례한 행동을 저지르기도 하고 고관들과 룸살롱 같은 수상한 곳들을 드나드는 다소 난잡한 행태도 보인다. 파리에서 열린 만국박람회에 갔다가 자신을 소재로 만든 짧은 영화를 보고 그 자리에서 영화 속 여배우에게 매혹당해 룸살롱보다 더 수상한 곳으로 이끌려 간 날도 있다. 어머니와 여동생은 정신질환 증세를 보인다. 친구이자 제자며 피

● '모으다', '조립하다'라는 의미를 지닌 프랑스어 '몽테monter'에서 유래한 용어로, 영화에서는 따로따로 촬영한 화면을 적절하게 떼어 붙여서 하나의 긴밀하고도 새로운 장면이나 내용으로 만드는 일 또는 그렇게 만든 화면을 의미한다.

후견인으로 알려져 있는 에곤 실레Egon Schiele를 만나 종종 함께 데생도 한다. 의상 디자이너 앞에서 새 옷을 입고 춤을 추기도 하고, 문득 파리에서 만났던 정체 모를 여인이 떠올라 그를 찾아 다시 파리로 떠나기도 한다. 빈 대학교 천장에 걸릴 그림들을 그렸다가 지나치게 도발적이고 에로틱하다는 욕을 먹은 다음 끝내 주문이 취소되자 선불금도 배상하지 않고 그림들을 싹 다시 가져와 버린다. 자신을 끊임없이 쫓아다니는 유령 같은 빈 정부 관료와 시도 때도 없이 마주친다. 가끔 자기 자식들을 키우며 사는 여인들을 찾아가 만나고, 매독에 걸려 친구가 의사로 일하고 있는 병원에도 수시로 간다.

각색된 부분이 있기는 하지만 거의 다 실제 있었던 일들이다. 하지만 감독은 이 모든 에피소드들을 시간 순서대로 나열해 화가의 일생과 그림의 관계를 추적해 내는 일은 하지 않았다. 오히려 반대로, 병원에 누워 임종을 앞둔 화가의 생전 마지막 모습을 첫 장면으로 내보이고, 모든 기억들을 재배치해 맥락 없이 보여 준다. 마치 잠이 들지도 잠에서 깨어나지도 않은 비몽사몽간에 떠올린 기억들처럼, 에피소드들은 아무런 논리 없이 뒤섞여 나온다. 영화는 어쩌면 클림트의 회화를 닮아가려는 야릇한 욕심을 부렸던 것 아닐까? 물론 실행하기에는 너무나 어려운, 불가능한 욕심이었다(영화는 클림트의 전 일생을 다루지는 않았고 20세기 초에서 화가가 숨을 거둔 제1차 세계대전 종전 직전인 1918년 2월까지를 시간적 배경으로 삼았다).

영화의 마지막 장면인 화가가 숨을 거두는 장면, 아니 숨을 거두고 난 후의 장면이 굉장히 인상적이다. 감독은 이미 숨을 거둔 화가를 화면 속에 다시 등장시켜 긴 시 한 편을 읊조리게 한다.

"넌 누구지?"

밤의 수호신이 내게 물었다. 난 '순수에서 왔다'고 대답했다.

"몹시 목이 마르지만, 난 당신 뜻에 따라 영원히 오른쪽으로 날아갈 겁니다."

난 활기를 잃은 사이프러스 숲을 지나쳐, 숲의 샘가에서 상쾌함을 구하지 못했지만, 기억의 여신 므네모시네의 강으로 날아가 달콤한 포만감을 마신다. 어지러이 휘돌아 흐르는 시냇물에 손을 담그고, 익사한 자들의 꿈에서나 보일 법한 세상에서 어느 누구도 본 적 없는 온갖 기묘한 광경을 바라본다.

시를 읊조리고 있는 동안 화면은 계속 클림트의 머리 위로 꽃잎들이 떨어지는 장면을 보여 준다. 이렇게 영화가 끝난다. 이 장면 전에는 숨을 거둔 화가가 어두운 아틀리에에 나타나 활짝 열린 문가에 서 있는 정체 모를 두 여인과 하얀 드레스를 걸친 어린 소녀를 만나는 장면이 나온다. 정장을 한 중년 신사 한 명도 그를 찾아온다. 의심할 여지없이 사후 사계를 묘사하는 장면이다. 굳이 해석을 하자면 아직 저승으로 올라가지 못한 화가의 영혼이 잠시 지상에 머물러 있는 상태를 표현한 것이라 볼 수 있겠다.

감독은 이 환상적인 장면을 통해 무엇을 연출하려 한 걸까? 혹시 화가의 죽음 이후에도 우리 곁에 남아 감동과 찬탄을 일으키는 작품의 힘과, 작가 사후에 다른 의미로 해석되며 더 주목을 받는 작품을 조명해, 다소 모순적인 예술가와 작품 사이의 관계를 이야기하고자 한 것은 아닐까? 감독의 의도를 헤아리려는 이런 시도가 이 영화에서는 상당히 의미 있는 일이다.

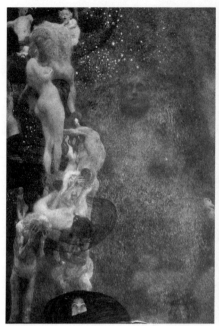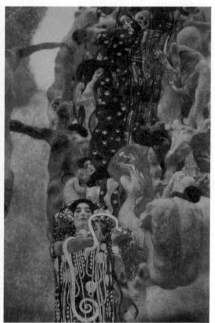

　일단 영화의 세부 장면들을 좀 더 자세히 살펴보자. 먼저 첫 장면, 클림트가 임종을 맞은 어느 병원의 휴게실이 배경으로 비춰지며 느닷없이 자기 몸만 한 해골을 끌고 들어오는 의사가 보인다. 그 광경에 깜짝 놀란 실레를 보고 의사가 말한다.

의사 이건 괴물monster이 아닙니다. 잡종hybrid이죠. 머리는 1915년 러시아 전선에서 왔고 팔은 1917년 베니스에서, 엉덩인 프랑스에서, 이 다리는 루마니아, 이쪽 다리는 세르비아에서 1916년에 온 거예요. 고난의 시대죠.
실레 맞아요. 요새 넘쳐 나는 것은 시체뿐이니까요.

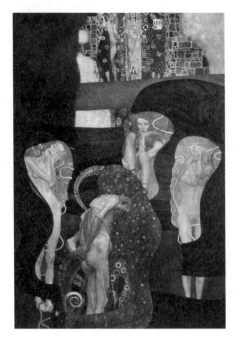

구스타프 클림트, 〈철학〉, 1899~1907;
〈의학〉, 1900~1907;
〈법학〉, 1903~1907.

제1차 세계대전으로 유럽 곳곳에 버려진 시체들의 뼈를 조립해 만든 의학용 해골이었다. 그런데 이 해골은 첫 신이 등장하기 전 화면에 비친 클림트의 우의화 〈의학Medizin〉과 연결되며 클림트 그림에 등장하는 여러 '죽음'의 의미를 생각해 보게 한다. 〈의학〉은 〈법학Jurisprudenz〉, 〈철학Philosophie〉과 함께 세 점으로 구성된 알레고리 중 한 점으로, 나치에 의해 소실되어 지금은 존재하지 않는다(영화에 나온 그림은 남아 있는 그림의 흑백 사진을 모사해 그린 것이다).

1886년 클림트는 빈 대학교 강당의 벽화 작업을 위임받고 세 점의 우의화를 그렸다. 〈의학〉을 보면 여인들은 물론이고 등장하는 모든 인물이 치모를 다 드러낸 채 하늘에 떠 있다. 사지가 뒤틀려 있는 이도 있으며 대부분 뼈만 앙상하게 남은 모습이다. 가장 위쪽에는 해골도 선명

하게 보인다. '의학'보다는 '죽음'을 표현한 그림이 아닐까 싶을 정도로 그림은 참혹하다.

그가 활동하던 19세기 말 화가들의 주 고객이었던 빈의 부르주아들은 주로 온화하고 아름답고 교훈적인 그림을 원했다. 아무리 우의적인 표현이라해도 클림트처럼 '흉측하게' 그리는 것은 용인하지 못했으며, 특히 교정의 벽화나 천장을 장식할 용도로 그려진 작품에는 더 엄격한 잣대를 댔다. 국립 대학교의 벽에는 응당 그들의 바람대로 미래 인재들의 학구열을 고취하는 아름답고 교훈적인 작품이 걸려야만 했다. 하지만 클림트의 그림은 그들에게 교훈보다는 충격을 안겨 주었다.

이 세 점의 알레고리를 이해하는데 도움을 주는 작품이 하나 더 있다. 그의 1899년 작품 〈누다 베리타스Nuda Veritas(벌거벗은 진실)〉다. 세로 250센티미터에 가로 56.2센티미터의 이 우의적인 그림은 거울을 들고 서 있는 한 여인을 묘사하고 있는데, 이는 서구 회화의 전통적인 도상圖像● 가운데 하나다. 빛을 반사하는 거울은 진리의 상징이며 누드는 숨어 있는 진리를 드러낸다는 의미를 담고 있다. 그림 위에는 독일의 극작가가 프리드리히 실러Friedrich von Schiller가 남긴 "그대의 행동과 예술로 모든 사람을 기쁘게 할 수 없나니, 오직 몇 사람만이라도 기쁘게 하라"라는 글이 적혀 있다. 클림트가 빈 대학교에 걸릴 그림을 그리기 전부터 이미 여러 번 기존 화단이나 대중들의 속물적이고 강고한 편견에 부딪쳐 비판을 받았음을 일러 준다.

제국 대학의 벽을 멋지게 장식한 벽화로 아름다우면서도 학구열을 고취하고 미래의 인재를 길러 내는 그림, 이 얼마나 상투적이고 답

● 종교나 신화적 주제를 표현한 미술 작품에 나타나는 인물 또는 형상.

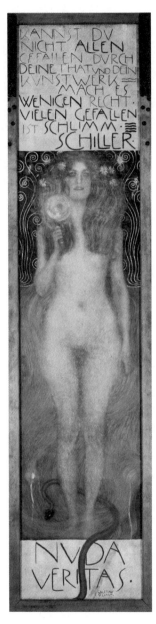

구스타프 클림트,
〈누다 베리타스〉, 1899.

답한가? 이런 그림이라면 으레 거짓으로 가득 차기 십상이다. 그럼에도 제국은 이런 장식적인 그림들을 필요로 했고 실제로 그런 그림들을 전시했다. 이런 분위기 속에서 그 그림들과는 확연히 다른 클림트의 우의화들이 공개되자 언론은 퇴폐적이라는 비난을 넘어 그의 정신 건강을 의심하는 글까지 마구 써 댔다. 그리고 빈 대학교 교수 전원의 반대로 끝내 그림은 거부당했다. 하지만 1990년 파리 만국박람회 때는 놀랍게도 이 그림들이 금상을 수상했다. 영화는 이 모든 사건의 과정을 거의 그대로 묘사했다.

클림트는 과연 무엇을 그린 것이었을까? 언뜻 그의 말년에 발생한 참혹한 전쟁의 결과를 암시한 그림처럼도 보인다. 실제로 이 그림들이 완성되고 10여년 후 오스트리아 땅에서 전쟁이 일어났다. 제1차 세계대전이었다. 클림트가 숨을 거두기 직전은 전쟁이 막 끝날 무렵, 5년간의 전투로 땅은 폐허가 되고 사람들은 피폐해진 상태의 시기였다. 하지만 그림 주문을 받은 때가 1886년이었으니 이런 식의 해석은 아무래도 무리가 있다.

하지만 우리는 지금 화가 클림트가 아니라 영화 〈클림트〉를 보고 있으며, 감독은 자신

의 상상력으로 얼마든지 '알려진 사실'을 뛰어넘는 '감독의 의도'를 연출해 낼 수 있다. 영화는 세 점의 우의화를 그릴 당시의 클림트가 아니라 1918년 2월 임종을 앞둔 그의 모습을 카메라에 담았다. 그러니 첫 장면에 나오는 여러 나라 젊은이들의 뼈들로 조립된 해골, 그 사이를 누비고 다니면서 성경을 나눠 주는 간호사, 다리를 잃은 상이군인과 한 여인이 대낮에 창가에서 벌이는 정사 장면 등과 겹쳐 나타난 그의 우의화 〈의학〉은 장식 목적으로 그려진 그림이 아니라 머잖아 올 전쟁의 참혹함을 고발하고 의학이라는 학문의 진정한 효용과 목적을 묻는 의도를 담은 작품이라고 해석해 볼 수 있지 않을까?

세계대전 이전에도 전쟁은 있었고, 의학·철학·법학 역시 이전부터 존재해 온 학문이다. 응당 사람을 살리고 보호하는 것이 되어야 하는 세 학문은 오래전부터 제 역할을 다하지 못했으며 역사는 역사대로 학문과 상관없이 따로 흘러왔다. 원래의 목적대로라면 사람을 살려야하는 학문인 의학은 전쟁과 그로 인한 죽음 앞에 한없이 무력했다. 법학과 철학 역시 마찬가지다. 화가 클림트의 연대기는 하루 24시간, 1년 12달로 이루어진 평범한 달력이 아니었다. 그는 삶과 죽음이 맞닿아 있는 지점, 학문이 생겨난 시점까지 거슬러 올라가 보기도 하고, 반대로 수백 수천 년 이후의 먼 미래로 먼저 가보기도 했다. 진정한 예술가라면 마땅히 이렇게 다른 종류의 시계를 차고 있어야 한다.

따라서 그들의 그림 속에서 우리가 보아야 할 것 역시 오로지 그림 한 가지만이 아니다. 무릇 훌륭한 화가란 그림만 그리는 사람이 아니며 역사 전체를 작품의 대상으로 삼는다. 클림트가 그랬다. 그의 작품이 오랜 세월이 흐른 후에도 감동을 줄 수 있는 것은 바로 이 때문이다. 그에게 과거·현재·미래의 구분은 편의적인 것이었을 뿐, 그의 세계에서

시네마 인문학

시간은 그리고 역사는 다른 의미를 지닌 채 다른 메커니즘에 의해 작동되고 있었다. 루이즈가 정말 제대로 본 것인지 모른다. 그때나 지금이나 클림트의 그림들이 충격적이고 추한 것은 그가 생명을 구하는 의학이 아니라 오랜 역사 속에서 죽음 앞에 무력했던 의학을 그렸기 때문이다. 그는 자신의 작품으로 그 비판의 목소리를 전하고자 했으며, 이 비판은 안타깝게도 그가 숨을 거둔지 100년 후인 오늘날 더 제대로 전해지고 있다.

깨진 거울의 상징
—

영화 〈클림트〉에는 거울이 쉼 없이 나온다. 때로는 상징으로, 때로는 단순한 소품으로. 상징으로 등장한 거울에는 역시 꽤 중요한 메시지가 들어 있다. 거울의 메시지에 주목하며 몇 장면을 더 살펴보자.

영화의 첫 장면인 병원 신이 끝나면 이내 화면은 클림트의 아틀리에를 비춘다. 세 명의 모델이 나체로 공중에 매달린 채 그네를 타고 있다. 주전자를 들고 등장한 클림트는 모델들을 직접 보지 않고 그들 앞에 놓인 거울을 본다. 그런가 하면 멀찍이 물러나 유리판에 물을 붓고 물이 흐르는 유리 너머 보이는 일그러진 형상을 바라본다. 이 장면은 단순히 묘사 기법을 연구하는 과정을 담은 장면으로 볼 수도 있지만 환상을 통해 본 형상들을 구체화시키는 작업을 다룬 장면으로도 볼 수 있다.

물이 흘러내리는 유리 너머로 굴절되어 보이는 형상들은 눈과 사물 사이에 다른 것들이 개입하고 있다는 분명한 증거임에 틀림없다. 이런 물리적 현상은 레오나르도 다빈치로 하여금 대기 원근법과 같은 회

화 기법을 생각하게 했고, 인상주의자들을 색들의 간섭 효과에 눈뜨게 했다(그래서 인상주의자들은 팔레트에서 색을 섞어 사용하는 대신 터치 기법을 사용해 색들이 화면에서 직접 어울릴 수 있게 했다). 클림트는 이 물리적 현상을 정신적인 것으로 바꾸고자 했던 화가다. 1900년 이후, 흔히 클림트 연구자들 사이에서 '황금시대'로 불리는 시기에 그려진 그의 많은 그림들은 눈에 보이는 사물이 아니라 바로 이 눈과 사물 사이에 있는 다른 무언가를 겨냥하고 있다.

우리 눈은 볼 수 있는 것만을 본다. 이 말은 '우리 눈은 가시광선만 본다'는 의미로 해석할 수도 있지만 '배운 대로만 본다'는 의미가 될 수도 있고 반대로 '보지 말아야 하는 것도 있다'는 의미도 될 수 있다. 나아가 '그럼에도 보고 싶은 것이 있다'는 말도 된다. 또렷하게 본다는 것은 곧 피사체를 소유하겠다는 욕망의 한 표현이다. 이런 맥락에서 거의 모든 누드화는 '소유의 욕망'을 표현한 것이다. 더불어 누드에는 욕망과 거의 하나로 움직이는 에로티시즘도 표현되며 동시에 '보지 말아야 할 것'이라는 금기도 함께 묘사된다. 그래서 누드는 시·지각적으로 한 사회를 반영하는 형식이 된다. 그런데 하드 코어 포르노그래피를 본 사람들은 종종 이렇게 말한다. "다 봤는데 아무 것도 없네." 그렇다. 인간은 눈에 보이는 것만이 아니라 그 너머의 다른 것마저 보고 싶어 한다. 이 욕망을 하드 코어 포르노그래피들은 충족시켜 주지 못한다.

클림트의 누드는 이런 포르노그래피 속의 누드와는 많이 다르다. 다를 뿐만 아니라, 물이 흘러내리는 유리 너머로 보이는 굴절된 여인들의 누드는 선명하지도 아름답지도 않다. 과연 클림트는 그 물이 흐르는 유릿장 너머로 무엇을 보려고 했을까? 그리고 그렇게 본 걸 어떤 방식으로 표현했을까? 일단 물이 흘러내리는 유리는 클림트 그림에 등장하

는 장식적인 곡선들, 즉 아라베스크arabesque와 무관하지 않다. 또 바닥에 놓인 거울에 비쳐 일그러진 공중에 매달린 모델들의 형상 역시 클림트 그림에 등장하는 인체들의 왜곡된 형상과 닮았다.

　어쩌면 클림트는 눈앞의 사물들을 가리는, 혹은 사물들의 진실을 숨기는 뭔가가 분명 있을 거라는 느낌을 평생 갖고 살았을지 모른다. 그걸 보고자 했고 표현하고 싶었던 것인지도 모르겠다. 아마 그뿐만이 아니라 모든 화가들의 숙명이리라. 어떤 화가는 언뜻 본 장면조차 쉽게 잊히지 않고 눈앞에 계속 어른거려 그 형상을 다시 보려 애쓰기도 한다고 한다.

　모든 시각은 과거의 영향을 받고 미래에 영향을 끼친다. 그리고 그 영향은 아주 오래전에 본 것들의 잔영에서 나올 수도 있고 곧 충족될 욕망의 원인일 수도 있다. 꿈속에서 본 장면이든 이전에 본 풍경이든 (혹은 심지어 냄새든), 예민한 상태에서 대상을 표현하려고 하는 화가들은 종종 자기 붓을 움직이게 하는 동력이 대상을 충분히 쫓아가지 못한다는 점에 절망을 느끼곤 한다. 이 절망은 바로 눈앞에 있는 모델로 상쇄되기도 하지만 항상 그렇지는 않다.

　거울이 등장하는 장면이나 거울이 깨지는 장면은 이후에도 계속 나온다. 첫 번째 거울이 깨지는 장면을 보자. 파리 만국박람회가 얼마 남지 않은 시점, 클림트는 작가들의 만찬회에 초청을 받는다. 그리고 그곳에서 자신을 후원하던 장관이 그의 그림을 보고 충격을 받았다는 편치 않은 소식을 전해 듣는다. 설상가상으로 동료 작가들과 비평가들로부터도 마치 자신의 그림을 두고 하는 것 같은 기분 나쁜 조롱을 받는다. 끝내 자리를 박차고 일어나는 그 앞에 거울이 나타난다. 그가 거울 앞에 서자 갑자기 뒤에서 자신을 끊임없이 쫓아다니는 유령 같은 빈

정부 관료가 나타나 그 옆에 나란히 선다.

> **관료** 클림트 씨? 클림트 씨.
>
> **클림트** 파리 전만 성공하면…….
>
> **관료** 클림트 씨.
>
> <div align="center">⋮</div>
>
> (장면이 바뀌어 병원에 누워 있는 클림트의 모습이 잠깐 비춰진다. 그리고 곧 다시 만찬회 장. 깨진 거울이 나오고 그 거울 위로 여러 사람들의 모습이 보인다.)
>
> **클림트** 깨진 거울이야. 20세기가 멋지게 시작됐군. 불운의 징조야. 어떻게 된 거지?

앞서 설명한 듯이 보고도 무엇을 본 건지 쉽게 알아차릴 수 없는 장면이다. 그런데 어찌됐든 클림트는 깨진 거울을 보고 '20세기의 시작'이라는 말과 '불운의 징조'라는 말을 했다. 어떤 연유로 이런 것들을 떠올린 걸까? 깨진 거울은 무엇을 상징하는 걸까? 거울은 앞에 있는 사물을 '있는 그대로' 비추어 보여 주는 도구다. 따라서 거울이 깨졌다는 것은 눈에 보이는 그대로 묘사하려는 미메시스의 재현 개념이 깨졌다는 의미로 해석할 수 있다. 사물을 사실적으로 재현해 그리는 그림이 아니라 다른 그림의 탄생, 마침내 추상화의 문이 열린 것이다.

오랜 미술의 규칙들이 무너지고 수없이 많은 새로운 스타일들이 창조되기 시작한 20세기 초, 야수파를 시작으로 입체파가 선을 보이고 이어 피에트 몬드리안Piet Mondrian과 바실리 칸딘스키Wassily Kandinsky의 대담한 추상 모험이 시작됐다. 클림트도 곡선 위주의 선으로 상당히 장식적

인 화풍을 보였다. 이런 그의 양식을 흔히 '유겐트 슈틸Jugend style'이라 부른다. '젊은 양식'이라는 의미의 독일어다. 이 양식은 프랑스에서 시작된 아르누보 양식Art nouveau을 빈의 분리파分離派 운동인 제체시온Secession에서 받아들인 것으로, 이후 전 유럽에 널리 퍼졌다. 분리파는 영화에서도 여러 번 언급되며, 명칭만으로는 다소 익숙한 고딕, 바로크, 인상주의, 야수파 등이 모두 분리파였다. 젊은 예술가들의 집단으로 작품을 들고 이곳저곳을 찾아다니며 전시회를 열었던 러시아의 이동파移動派, Peredvizhnik 역시 분리파였다. 도대체 그들은 무엇으로부터의 분리를 지향한 걸까?

한마디로 간단히 요약하면, 그들이 원했던 것은 기존 화단의 구태의연한 아카데미즘과 모든 문화권력으로부터의 분리였다. 클림트 그림의 화려함과 장식성 역시 그 열망에서 비롯된 것이다. 사람들은 흔히 그가 아름답고 장식적인 그림을 많이 그렸고, 만년에는 금박까지 사용하면서 회화에 광채를 내려는 보기 드문 기법까지 동원했다고 이야기하지만, 그 아름다움과 장식성 속에는 새로운 미술에 대한 강한 열망이 들어 있었다. 오늘날의 관점으로는 그 정도가 뭐 그렇게 대단한 변화인가 싶기도 하지만 당시로서 그의 이런 그림들은 가히 혁명적인 시도였다.

대표작인 그의 작품 〈키스〉를 보자. 금박을 사용한 이 그림은 비잔틴 미술의 모자이크를 연상시킨다. 실제로 클림트는 비잔틴 미술의 모자이크로부터 많은 영향을 받았다. 가로·세로 180센티미터의 정사각형 액자도 조금 특이하다. 일반적으로 화가들이 잘 사용하지 않는 규격이기 때문이다. 이런 규격의 액자를 사용하면 다른 그림들과 함께 전시되어야 하는 경우, 이 그림이 다른 그림들을 옆으로 밀어내고 정중앙에 위치하게 된다.

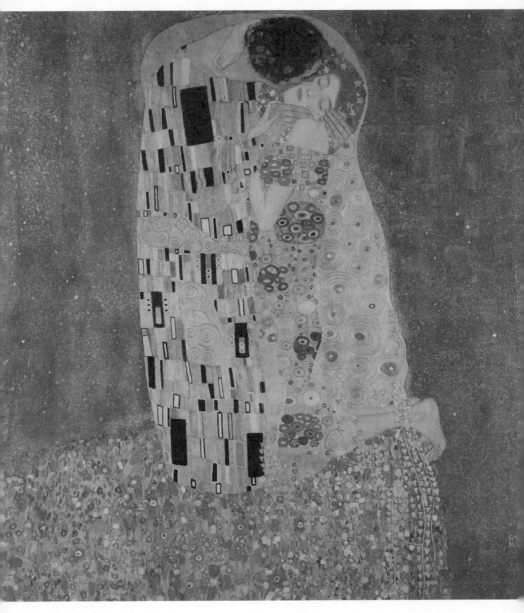

구스타프 클림트,
〈키스〉, 1907~1908.

사실 키스를 나누는 연인의 모습은 클림트만이 아니라 로댕, 카노바 등 수많은 예술가들이 다룬 주제다. 그런데 왜 클림트의 작품만 유독 더 많은 주목을 받는 걸까? 금이 들어간 그림이라서? 아니다. 그의 그림은 실로 아름다운 것을 넘어 황홀하다. 그리고 그 황홀함 속에 오직 클림트가 그린 이 그림을 통해서만 표현 가능한 절대적인 한 순간이 내재해 있다. 절대적인 한 순간, 그것은 합일의 순간이다. 동시에 그림 속의 두 연인이 고도의 상징성을 부여 받아 두 사람의 육체만이 아닌 다른 많은 이질적인 것들의 합일로 연장될 수 있는 깊이와 시적 울림을 확보하기 시작하는 순간이다. 두 연인을 휘감고 있는 너른 황금 색면은 어딘지 옛 성화들 속에서 성인들 머리 너머로 빛나던 광배를 연상시킨다. 아우라가 퍼져 나오고 있는 것이다. 그의 그림은 마침내 성화의 경지에까지 올라갔다. 그래서 100년이 지난 지금도 우리는 아직도 저 그림 앞에서 잠시 걸음을 멈춘다. 오직 그의 그림을 통해서만 표현 가능한 절대적인 한 순간이 잠시 시간을 벗어나 우리 곁으로 찾아오기를 바라면서 말이다.

진짜 금인가요?
—

클림트의 그림은 루이즈의 영화처럼 화가를 직접 다룬 전기 영화가 아니라 해도 여러 영화에서 의미 있는 소품으로 자주 등장한다. 예를 들면 1991년 줄리아 로버츠와 캠벨 스코트가 출연한 로맨스 영화 〈사랑을 위하여Dying Young〉에도 꽤 여러 점 등장했고, 2015년에는 그의 유명한 초상화 〈아델레 블로흐-바우어 IAdele Bloch-Bauer I〉을 둘러싼 작품 반환 소송을

다룬 〈우먼 인 골드Woman in gold〉에서 이야기를 이끄는 소재로 사용됐다.

먼저 〈사랑을 위하여〉부터 간단히 살펴보자. 변호사 아버지를 두고 부유한 집에서 자랐지만 백혈병에 걸려 투병 생활 중인 청년 빅터와 그를 간호하기 위해 그의 집에 들어간 간병인 힐러리의 사랑 이야기를 다룬 이 영화는 줄거리는 누구나 다 예측할 수 있을 정도로 간단하지만, 사랑이라는 테마를 드러내는 수단으로 미술 작품들을 적절히 잘 활용해 호평을 얻고 흥행에도 어느 정도 성공했다. 주인공 빅터는 미술사 박사 학위 논문을 준비 중이다. 하지만 병의 위력에 못 이겨 자포자기의 심정으로 살고 있다. 그러던 어느 날 가난하지만 활달하고 매력적인 아가씨 힐러리가 그의 인생에 들어오고 그녀를 사랑하게 되면서 삶에 희망을 갖기 시작한다. 함께 지내던 어느 날, 빅터는 힐러리에게 거짓말을 한다. 치료가 끝났으니 기념으로 함께 여행을 떠나자고 말이다. 두 사람은 곧 차를 타고 멀리 포도 농장이 보이는 멋진 해안가 별장으로 떠난다. 그렇게 행복한 며칠이 지난 뒤, 거짓말은 결국 들통나고 만다. 갑작스런 발작을 일으키며 빅터가 쓰러졌고 힐러리는 빅터를 구하기 위해 고군분투한다. 이렇게 사랑을 이뤄 나가는 가운데 여러 가지 어려움이 있지만 결국 두 주인공의 아름다운 사랑이 결실을 맺고 행복한 미래를 함께 맞이한다는 이야기다. 우리의 목적은 영화의 줄거리가 아니니, 이 이야기는 여기서 마무리 짓기로 하자.

영화에는 클림트 그림 외에도 19세기 중엽에 활동한 영국 라파엘전파Pre-Raphaelite Brotherhood 화가 단테 가브리엘 로세티Dante Gabriel Rossetti의 그림이 몇 점 등장한다. 두 화가 모두 끔찍할 정도로 여인들을 사랑했던 이들이다. 영화에서 빅터는 힐러리에 대한 자신의 애틋한 연정을 표현하는 방법으로 이 그림들을 이용한다. 정말 단지 이용만 하기 때문에

예술가나 작품을 다룬 여느 영화들과 달리 이 영화에는 화가의 작품 세계나 전기에 등장하는 흥미로운 에피소드 등은 나오지 않는다. 하지만 난치병에 걸린 한 청년이 자신의 사랑을 표현하는 수단으로 이 그림들을 활용했다는 사실이 두 화가의 작품 세계를 지배하고 있는 에로티시즘과 죽음의 묘한 만남을 이해하는데 도움을 준다.

클림트에 대한 이야기는 두 주인공이 처음 만나 서로를 알아 가는 가운데, 빅터가 자신이 공부하는 분야인 미술사를 설명하기 위해 힐러리에게 작품들을 보여 줄 때 잠깐 나온다. 그림에 문외한인 힐러리는 빅터의 질문에 아주 엉뚱한 대답을 한다.

> **빅터** 박사학위 논문주제예요. 5년간 하고 있는데, 언젠가는 끝낼 거요. 꼭 끝내고 말 거에요.
> **힐러리** 뭐에 관한 거죠?
> **빅터** 예술, 미술의 역사죠. 독일 인상주의를 알아요?
> **힐러리** 그들이 오클랜드에 살아요?
>
> ⋮
>
> **빅터** 그럼 그냥 인상주의는? 르누아르나 모네, 고갱, 고흐…….
> **힐러리** 꽃 그림이요?
> **빅터** 맞아요. 해바라기죠. 한 번 보겠소?
>
> ⋮
>
> **빅터** 클림트, 구스타프 클림트. 여자에 미쳐 있었죠. 사람이 음식을 필요로 하듯 여

영화 〈사랑을 위하여〉의 한 장면.

자를 필요로 했어요. 아름다움, 사랑, 섹스……. 단테 가브리엘 로세티. 한 여자에게만 몰두했어요. 엘리자베스 시달, 그의 아내였죠. 아내는 스물여섯 살 때, 라다넘이라는 약을 먹고 자살했어요. 약치고는 예쁜 이름이지. 로세티는 계속해서 그녀의 형상만 그렸어요. 죽을 때까지.

(힐러리가 클림트의 〈키스〉를 보면서 묻는다.)

힐러리 진짜 금인가요?

인상주의자들을 이야기하자 오클랜드에 사는 사람들이냐고 되묻는 힐러리지만(힐러리의 고향이 오클랜드다), 빅터는 그런 모습마저 좋은 건지 미소를 머금은 채 그림을 몇 점 더 보여 준다. '수업'은 이후에도 여러 날 반복되는데, 이렇게 해서 미완성으로 끝난 〈아담과 이브〉에서부터 〈금붕어〉, 〈다나에〉, 〈키스〉, 〈누다 베리타스〉, 〈검은 망토와 모자를 쓴 부인〉, 〈희망〉 등 많은 클림트 그림들이 나온다. 로세티 작품 중에는 이브가 창조되기 전에 이미 아담과 함께 창조되었다고 전해지는 유대 전설 속의 여인 릴리트의 초상화, 황금 사과와 화살을 들고 있는 비너스, 아내 시달Siddal을 이상화하여 그린 초상화 〈축복받은 베아트리체 Beata Beatrix〉 등이 등장한다. 스토리로는 멜로드라마의 한계를 뛰어넘지 못했지만, 이렇게 사랑이라는 테마를 드러내는 미술 작품들을 멋지게 잘 활용해 그림 보는 재미가 쏠쏠한 영화다.

흥미로운 것은 줄리아 로버츠가 연기한 주인공 힐러리가 클림트와 로세티 그림 속에 등장하는 여인들과 상당히 유사하게 생겼다는 것이다. 종종 그림 속 인물들의 붉은 머릿결과 얼굴 윤곽 등이 힐러리의 얼굴과 오버랩되는 장면도 눈에 띈다. 감독의 의도적인 연출로, 캐스팅

단계에서부터 상당히 신경을 쓴 작품임을 알 수 있다.

한편 사이먼 커티스Simon Curtis 감독의 〈우먼 인 골드〉에서는 영화 제목 그대로 오랫동안 '우먼 인 골드'로 불렸던 클림트의 대표작 〈아델레 블로흐-바우어 IAdele Bloch-Bauer I〉이 집중적인 조명을 받는다. 실제로 있었던 해당 작품의 반환 소송을 거의 그대로 다루고 있으며, 사건은 영화로 다뤄지기 이전에 이미 다큐멘터리와 책을 통해 소개된 바 있다. 영국의 배우 헬렌 미렌이 아델레 블로흐-바우어의 조카, 즉 작품 소유권을 주장하는 원고 역할을 맡았고, 라이언 레이놀즈가 노부인인 원고를 대변하는 변호사로 등장했다. 소송의 피고는 나치 치하에서 약탈한 작품을 소유하고 있던 오스트리아 정부였다. 당시 재판으로 초상화 속 여인의 조카 마리아는 이 초상화만이 아니라 함께 소를 제기한 네 점의 작품도 모두 돌려받았으며, 총 다섯 점의 클림트 그림은 반환 이후 모두 경매를

영화 〈우먼 인 골드〉의 한 장면.

통해 판매되었다. 오랫동안 '오스트리아의 모나리자'로 불렸던 〈아델레 블로흐-바우어 I〉은 그렇게 2006년 1억3,500만 달러라는 상상을 초월하는 가격에 팔려 현재 뉴욕 노이어 갤러리에 소장되어 있다. 다섯 점의 총 판매대금은 3억2,700만 달러, 실로 어마어마한 액수다.

소송은 거의 10년 가까이 이어졌다. 소유권 주장이 분명히 가능한 상황이었음에도 너무나 많이 흘러 버린 시간과 오스트리아 정부라는 거대한 피고는 극복하기 쉽지 않은 산이었다. 영화는 이 긴 과정을 압축해서 보여 준다. 더불어 과거로 돌아가 제2차 세계대전 당시 오스트리아를 병합한 나치가 유대인들의 재산을 약탈하는 장면도 보여 주고, 그런 나치를 아슬아슬하게 피해 도망가는 유대인들의 슬픈 역사도 그렸다. 무엇보다 아이들이 없었던 삼촌 부부에게 큰 사랑을 받고 자랐던 마리아의 어린 시절을 자주 오버랩으로 보여 주었는데, 이는 나치의 만행이 앗아간 것이 재산이나 그림이 아니라 소중한 한 가족의 삶이었다는 것을 전하려는 의도인 듯 보인다.

'우먼 인 골드'라는 별칭은 〈아델레 블로흐-바우어 I〉이 클림트의 그림들 가운데 가장 화려한 금박으로 장식되어 있어 붙여진 것이다. 〈사랑을 위하여〉에서 힐러리가 "그거 진짜 금이냐"라고 물었듯이, 누구나 이 그림을 보면 같은 질문을 하고 싶어진다. 그림에 있는 황금색 색면들은 대부분 진짜 금박이고 부분적으로 은박인 것도 있다(클림트의 아버지는 금 세공사였고 어린 시절 클림트는 아버지의 작업을 보고 자랐다. 금은 전연성展延性이 뛰어나서 1그램을 무려 0.6제곱미터 정도로까지 펼 수 있으며 실처럼 길게만 늘리면 수십 미터도 넘게 늘어난다. 금사金絲는 값 비싼 태피스트리를 짤 때 일반 견사와 함께 섞어 사용되곤 했다. 햇볕 아래 반짝이는 직물들은 거의 다 이 금사나 은사를 섞어 짠 것들이다). 사가史家들은 대체로 〈아

델레 블로흐-바우어 I〉을 〈키스〉보다 조금 못한 작품으로 평가한다. 같은 황금시대의 회화지만 〈아델레 블로흐-바우어 I〉은 상징성보다는 아르누보 양식의 장식성이 훨씬 강하게 부각된 그림이기 때문이다. 물론 그럼에도 기존의 초상화 풍을 완전히 뒤집는 그림이기는 했다.

약 5년 후인 1912년에 클림트는 같은 여인을 모델로 두 번째 초상화 〈아델레 블로흐-바우어 II〉를 그렸다. 이 그림 역시 2006년 크리스티 경매를 통해 8,800만 달러에 팔렸고 현재 한 미국인이 소유하고 있다. 그림의 소유자가 뉴욕 현대 미술관에 장기 임대를 허락해 미술관을 찾는 일반 관객들에게도 널리 공개되고 있다.

피카소, 명작 스캔들
La banda Picasso, 2012

—

감독: 페르난도 콜로모Fernando Colomo
국가: 스페인
상영 시간: 96분

조각난 욕망들이
모여 이룬 그림

20세기를 대표하는 천재 화가로 불리는 파블로 피카소Pablo Picasso를 다룬 이 영화는 한국에서는 '피카소, 명작 스캔들'이라는 제목으로 개봉되었지만, 원제는 '피카소 일당' 정도로 옮길 수 있는 '라 반다 피카소La banda Picasso'다. 원제에서 알 수 있듯, 영화는 그의 걸작 〈아비뇽의 처녀들 Les Demoiselles d'Avignon〉이 제작되던 1907년부터 〈모나리자Monna Lisa〉 도난 사건이 일어난 1911년까지를 배경으로, 피카소뿐만 아니라 프랑스의 시인 기욤 아폴리네르Guillaume Apollinaire와 막스 자코브Max Jacob 등 그 주변 여러 친구들의 이야기까지 함께 다룬다.

사실 피카소는 영화로 그리기 거의 불가능한 예술가다. 견줄 데 없이 출중했던 그의 작품 세계와 유난스러웠던 그의 됨됨이를 한두 시간짜리 영화 속에 집어넣기가 여간 힘든 일이 아니기 때문이다. 가령 잘

알려진 배우 앤서니 홉킨스가 피카소 역을 맡아 열연했던 1996년 영화 〈피카소Surviving Picasso〉에는 95세의 나이로 생존해 있는 프랑스와즈 질로를 비롯해 올가 코클로바, 도라 마르, 마리 테레즈 왈테, 자클리 로크 등 피카소가 만난 여인들이 여러 명 등장하는데, 두 시간 남짓한 시간으로는 그림은 고사하고 그 여인들과의 만남을 다루기도 벅찼다(더군다나 이 영화는 피카소 재단과의 저작권 협약이 무산되는 바람에 피카소 그림을 정말 거의 보여 주지 못했다). 스페인의 카를로스 사우라Carlos Saura 감독이 연출한 〈33 데이즈33 Days〉 역시 비슷한 한계를 가지고 있었으며, 1956년에 개봉한 다큐멘터리 영화 〈피카소의 비밀Le Mystere Picasso〉은 두 영화와는 조금 달랐지만 다른 부분에서 나름의 한계를 가지고 있었다. 예술을 위해 고향을 떠난 바르셀로나 청년 피카소의 가난한 파리 생활, 그 가운데서도 새로운 예술을 창조해 내려 했던 그의 집념과 번민, 에로티시즘, 독재와 전쟁에 대한 항거……. 영화가 아니라 책으로 써도 그의 일생과 작품 세계를 다루기는 결코 쉽지 않을 것이다.

그런데도 피카소를 다룬 영화는 무려 32편이나 된다. 이 기록적인 숫자는 피카소라는 화가가 뭇 사람들의 관심을 받는 대중적인 예술가라는 점, 나아가 그의 작품들이 모르는 사람이 없을 정도로 유명하다는 사실을 일러 준다. 실로 그가 현대 회화에 끼친 영향력은 가늠하기도 어려울 정도다. 그는 입체파·야수파·초현실주의 등 20세기 전반에 출범한 중요한 미술 사조 모두와 관련 있는 화가며 회화만이 아니라 도자기와 조각에도 손을 댔고 이 작품들 역시 상당한 분량에 달하는데다 미학적으로 모두 걸작이다. 전 세계에 흩어져 있는 피카소 한 사람만을 다룬 미술관만 해도 스페인의 바르셀로나와 말라가, 프랑스의 파리와 앙티브 등 네 개가 넘고 그의 작품을 한 점도 가지고 있지 않은 유명 미

술관은 아예 찾아보기도 어렵다. 현재 추정하기로 피카소가 창작한 작품 전부를 가격으로 매기면 대략 100억 유로, 한화로 13조 원이 넘는다고 한다. 하지만 이 가격도 추정치에 지나지 않는다. 예술품 경매 사상 최고가로 팔린 작품으로 크게 보도된 그의 〈알제의 여인들Les Femmes d'Alger〉은 2015년 5월 (들라크루아의 동명의 작품을 리메이크한 것이었는데도) 크리스티 경매를 통해 무려 1억7,930만 달러, 한화로 대략 2,000억 원에 팔렸다.

조금 희화화되긴 했어도 배우이자 극작가였던 스티브 마틴Steve Martin은 1993년에 피카소를 주인공으로 희곡《라팽 아질의 피카소Picasso at the Lapin Agile》를 썼다. 작품 속에서 피카소는 몽마르트르 언덕의 허름한 술집 '라팽 아질'에서 알베르트 아인슈타인Albert Einstein을 만나 그곳을 찾는 여러 사람들과, 특수 상대성 이론과 자기 작품 〈아비뇽의 처녀들〉의 관련성을 놓고 천재성을 주제로 논쟁을 벌인다. 그가 단순히 그림만 그린 화가가 아니었음을 알 수 있는 지점이다.

이런 그의 일생 앞에서 영화는 좌절할 수밖에 없다. 마티스와 함께 20세기 전반기 회화를 지배한 피카소의 이 다양하고 심원한 세계를 영화는 도저히 다 담아낼 수 없다. 하지만 개중에도 그의 작품 일부, 삶의 한 부분만 떼어 내 재미 있게 해석한 작품은 몇 편 있고, 2012년에 제작된 영화 〈피카소, 명작 스캔들〉은 피카소를 다룬 여러 영화들 가운데서 대중의 인기도 어느 정도 얻고 미술사적 의미도 제법 흥미 있게 짚어 낸 수작이라는 평가를 받는다. 그래서 이제부터는 이 영화를 중심으로 파리를 뒤흔든 화가 피카소와 그 주변 인물들의 이야기를 면밀히 살펴 보려 한다.

작품이 아닌 사건으로 파리를 뒤흔들다

〈피카소, 명작 스캔들〉을 연출한 페르난도 콜로모 감독은 아마추어 화가로, 한때 피카소의 영향을 받아 화가가 되려고 했다고 한다. 이 영화 역시 그 젊은 시절의 영향으로 연출하게 된 것이며, 완성하기까지 무려 8년이라는 시간이 필요했다. 그는 미학·미술사 분야의 연구서를 비롯해 피카소 전기까지 모두 100권이 넘는 책을 독파하며 연구에 연구를 거듭했고, 〈모나리자〉 도난 사건과 관련된 언론 보도 자료와 각종 고문서까지 전부 수집해 각본을 썼다. 피카소 영화를 만들기로 마음먹은 것을 몇 번이나 후회하며 영화를 포기하려 했다는 그의 말을 충분히 이해할 수 있을 것 같다. 아마 그의 차분하고도 학자다운 성실성이 없었다면 영화는 만들어지지 못했을 것이다.

영화는 "1911년 파리Paris, 1911"라는 자막과 함께 시작된다. 좁은 골목길 사이로 차 한 대가 들어오고 정장을 한 두 남자가 내려 건물 안으로 들어간다. "빌헬름 코스트로비츠키 씨, 경찰입니다. 수색 영장을 가져왔습니다. 선생이 〈모나리자〉 도난 사건에 연루되었다는 제보가 있어요." 빌헬름 코스트로비츠키는 러시아 인이었던 피카소의 친구 아폴리네르의 본명이었다. 이어 피카소에게도 출두 명령이 내려지고 절친한 두 친구는 나란히 법정에 선다. 증인 신분으로 출석한 피카소는 피의자로 잡혀 있는 친구 아폴리네르를 모른다고 잡아뗀다.

그리고 곧 화면은 재빨리 몇 년 전으로 더 거슬러 올라간다. 젊은 나이에 고향을 떠난 가난한 청년 피카소는 프랑스 파리의 몽마르트르 언덕 위 허름한 집에 터를 잡고 본격적인 파리 생활을 시작한다. 이때 그가 살던 연립주택이 그 유명한 '세탁선Bateau-Lavoir'이다. 세탁선에서 피

시네마 인문학

카소는 아폴리네르, 자코브와 같은 친구들을 처음 만났고 함께 먹고 자며 그림을 그렸다. 그러던 어느 날 피카소 일당이 루브르를 찾고, 그곳에서 조각가인 친구 마놀로 위게Manolo Hugue의 제안으로 기원전 5세기 이전 익명의 예술가들이 만든 조각상이 전시되어 있는 페니키아 관을 찾는다. 피카소는 조각상에서 떨어져 나온 두상들을 보고 완전히 매료돼 버렸다. 그리고 그런 그의 모습을 본 친구 아폴리네르는 얼마 후 피카소에게 그 방의 조각상 두 개를 선물한다. 세기의 대작으로 칭송받는 그의 그림 〈아비뇽의 처녀들〉은 그 조각상에서부터 시작되었다.

피카소는 조각상에서 영감을 받아 완전히 새로운 스타일로 그림을 그리기 시작한다. 고향 바르셀로나의 사창가 '아비뇨Avinyo'의 여인들을 그렸는데, 처음에 그가 붙인 그림의 제목은 '아비뇽의 처녀들'이 아니라 '아비뇨의 사창가'였다. 어찌됐든 그림이 거의 완성되어 갈 무렵 그의 작업실로 후원자 레오 스테인Leo Stein과 야수파의 창시자로 당시 가장 권위 있는 화가였던 마티스가 찾아오고, 그의 그림을 본 그들은 그야말로 경악을 금치 못한다.

스테인 내 눈엔 온통 몸뚱어리 천지구만. 돈을 갚으라고 해야겠어.
앙리-피에르 갈피를 못 잡고 있는 그림이네요. (…) 무슨 치즈 덩어리 같아요.
마티스 재미없는 농담 같아, 불쾌하기만 한 농담!

함께 찾아온 예술가 모두 그의 그림을 두고 이런 혹평들만 잔뜩 늘어놓았다. 오로지 한 사람, 나중에 혼자 그의 작업실을 방문한 조르주 브라크Georges Braque만이 그의 그림을 인정했는데 후일 피카소와 그는 동

맹을 맺어 함께 입체파 화가로 활동했다.

　시간이 조금 더 지나고 가까워진 브라크와 피카소, 마놀로는 파리를 떠나 한적한 시골에서 작품 활동을 하며 시간을 보내고 있었다. 그러던 중에 어느 날 신문에서 〈모나리자〉 도난 사건을 보도한 기사를 보게 되고, 그즈음 아폴리네르가 보낸 전보 한 통이 피카소에게 전달된다. "남작이 부인의 심장을 훔쳤어. 와 줘!" 피카소는 그길로 파리로 돌아가고 아폴리네르로부터 그간의 사정을 듣는다. 문제는 아폴리네르의 직장 동료이자 그가 쓰고 있던 소설의 주인공인 '남작'이라는 인물이 〈모나리자〉 도난 사건의 용의자로 지목되었는데, 일전에 피카소가 아폴리네르에게 선물 받은 조각상 두 개 역시 남작이 훔쳐서 아폴리네르에게 팔아넘긴 장물이었다는 사실이었다. 만약 자신도 추궁을 받는다면 무죄를 입증할 충분한 단서가 없는 이상 함께 대가를 치러야 하고 그렇게 되면 스페인으로 추방당하게 될 것을 예감한 피카소는 남작에게는 선수금으로 받은 그림 값 일부를 건네고 법정에서는 친구를 외면한다. 물론 아폴리네르도 피카소도 진짜 도둑이 아니었기 때문에 영화가 나쁜 결말로 끝나지는 않는다.

　실제로 〈아비뇽의 처녀들〉을 그릴 당시 피카소 일당은 정말 너무나 가난했다. 영화에서도 묘사되었듯 전시회장에서 돈 많은 유대인의 지갑을 소매치기한 적도 있고, 소시지 한쪽을 놓고 주린 배를 부여잡고 싸움을 하기도 했다. 하지만 바로 그 시절에 피카소는 〈아비뇽의 처녀들〉을 그렸고 아폴리네르는 소설을 쓰며 후일 유명한 화가가 되는 마리 로랑생과 연애했다. 자코브는 우울증에 시달리면서도 깊은 철학을 가진 난해한 시를 썼다.

　영화는 이렇게 다소 복잡하게 흘러가지만 화면 속에서도 계속 조

명을 받는 그림 〈아비뇽의 처녀들〉이 이 모든 이야기의 중심에 자리를 잡고 서 있다. 그래서 이제부터는 이 작품을 중심으로 또 다른 이야기를 해 보려 한다.

아비뇽의 처녀들
—

입체파를 탄생시킨 작품으로 평가 받는 피카소의 그림 〈아비뇽의 처녀들〉. 영화 〈피카소, 명작 스캔들〉에 고대 그리스 두상이 등장하는 것은 바로 이 그림 때문이다. 〈모나리자〉 도난 사건에 피카소가 연루되었다는 의혹이 결국 이 그림을 제작할 때 모델로 삼았던 두상들 때문이니 말이다. 대체 〈아비뇽의 처녀들〉은 어떤 그림이기에 그토록 말썽을 일으켰으며 현대 미술사에서 '20세기 최고 걸작'으로 꼽히는 것일까? 물론 영화는 이 질문에 시원한 답을 해 줄 수 없다. 고작 한 시간 반 정도에 이 대작에 얽힌 수많은 예술가들과 영향을 주고받은 명작들을 다 이야기할 수는 없었을 테니 말이다.

피카소는 1907년에 이 그림을 완성했다. 1907년이면 마티스 등의 야수파 화가들이 등장해 파리 화단이 이미 한 차례 큰 스캔들을 겪고 난 후 즈음이었다. 그해 9월에는 매년 가을에 열리는 미술 전람회 '살롱 도톤느Salon d'Automne'에서 1년 전에 숨을 거둔 근대 회화의 아버지 세잔의 작품들이 일반인들에게 선을 보였다. 영화에는 프랑스 화가들의 작품을 구입하려는 거트루드 스타인Gertrude Stein 부인에게 피카소가 "르누아르 대신 세잔을 사세요."라고 충고하는 장면이 나온다. 세잔은 당시 피카소가 몰두하고 있던 〈아비뇽의 처녀들〉에 큰 영향을 끼친 화가였

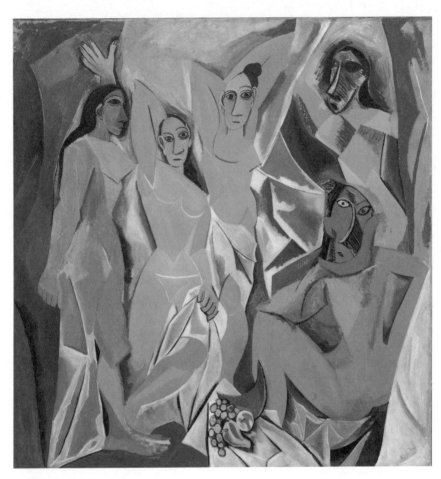

파블로 피카소,
〈아비뇽의 처녀들〉, 1907.

다. 피카소는 이전부터 세잔을 잘 알고 큰 존경을 보이고 있었다. 피카소가 사물을 전혀 다른 관점에서 보고 표현하려는 입체파의 초기 개념을 가다듬을 때 세잔의 작품들이 큰 영향을 주었고, 그래서 미술사에서는 세잔을 '입체파의 선구자'로 보기도 한다. 재미있는 에피소드 한 가지를 더 얹어 이야기하자면, 언젠가 길거리에서 세잔 모사화를 팔고 있는 광경을 본 피카소는 크게 화를 내며 그림을 팔고 있는 남자를 흠씬 두들겨 패 주었다고 한다. 세잔은 이처럼 피카소를 언급할 때 꼭 함께 나오는 화가 중 한 명이다.

〈아비뇽의 처녀들〉을 둘러싼 그림들을 언급하며 빼 놓을 수 없는 또 한 점의 작품이 있는데 바로 16세기에 활동한 매너리즘 화가 엘 그레코가 그린 〈다섯 번째 봉인의 개봉 Visión del Apocalipsis〉이다. 많은 미술사 학자들이 〈아비뇽의 처녀들〉의 초고에 해당하는 100여점이 넘는 스케치를 토대로, 피카소의 이 그림이 같은 스페인 출신의 화가 엘 그레코의 영향을 받았음을 밝혀냈다. 〈아비뇽의 처녀들〉뿐만 아니라 피카소의 다른 그림에서도 그 영향을 확인할 수 있다.

영화는 이렇게 서서히 20세기 아방가르드 회화들 가운데서도 가장 중요한 입체파가 탄생하는 배경에 포커스를 맞춰 나간다. 앞서 말했듯, (영화에서는 자세히 다루어지지 않았지만) 〈아비뇽의 처녀들〉에서 '아비뇽'은 연극제로 유명한 프랑스 남쪽의 아비뇽 시가 아니라 피카소의 고향이자 그가 어린 시절을 보낸 바르셀로나 내의 사창가 아비뇨다. 그는 원래 그림에 창녀들만이 아니라 수병溲甁과 해골을 든 의사도 등장시키려고 했다. 당시 사회적으로 큰 물의를 일으키고 있던 매독에 대한 공포감을 표현하기 위함이었다. 실제로 피카소는 살아생전 성병과 죽음에 대한 거의 노이로제 수준의 공포를 갖고 있었다.

그림은 처음에는 거트루드의 주문으로 그려지기 시작했지만, 나중에 작품을 구입한 사람은 양복 재단사로 큰돈을 벌고 후일 작가들의 육필 원고를 수집했던 자크 두세Jacques Doucet였다. 현재는 흔히 '모마MoMA'라는 애칭으로 불리는 뉴욕 현대 미술관에 소장되어 있다.

입체파의 탄생

—

입체파Cubisme는 하루아침에 불쑥 나온 사조가 아니다. 또 지금까지 지속적으로 화가들이 따르는 사조도 아니다. 입체파는 르네상스 이후 회화와 조각의 현실 재현 개념에 일어난 변화에 마침표를 찍은 사조로 정의할 수 있다. 이 말은 곧 입체파를 19세기 말인 1870년대에 시작된 인상주의에서부터 일어난 '재현 개념의 일대 변화'라는 미술사의 큰 흐름의 일부로 보아야 한다는 것을 일러 준다. 그러니까 입체파는 인상주의가 그렇듯 단순히 회화사의 변혁이 아니라, 문명사적인 변화와 궤를 같이 하는 보다 크고 더 본질적인 변화였다. 앞서 잠시 말했듯이 피카소의 〈아비뇽의 처녀들〉을 아인슈타인의 특수 상대성 이론과 함께 놓고 보려는 시도도 이 때문에 나온 것이다.

하지만 이렇게 멀리까지 갈 필요는 없다. 이런 식이라면 기차와 사진술의 발명, 부르주아 계층의 등장, 호시절이라는 뜻의 벨 에포크Belle epoque의 화려했던 코스모폴리탄적인 파리 분위기만이 아니라, 철학가 앙리 베르그송Henri Bergson의 순간과 시간을 보는 새로운 눈과 직관론 등이 모두 입체파에 영향을 주었다고 말해도 부인할 수 없게 된다. 화가를 비롯한 예술가들은 이런 과학사와 철학사의 중요한 변화에 민감한

시네마 인문학

이들이었고 피카소의 경우도 예외가 아니었지만, 피카소는 화가였지 철학자나 과학자는 아니었다.

그러니 일단은 쉽게 생각해 보자. 우리는 눈앞에 있는 사물을 보지만 사물만 보는 것이 아니라, 사물이 위치해 있는 공간을 함께 본다. 또 많은 경우 우리가 보는 사물은 정지된 상태로 있지 않고 움직인다. 움직임에는 여러 종류가 있다. 제 자리에서의 회전도 있고 거리 이동도 있으며 상하 이동도 있다. 뿐만 아니라 사물은 정지되어 있는데 그것을 보는 우리가 움직일 수도 있고 눈과 대상 양자 모두가 움직일 수도 있다. 이 공간 인식 행위에서 사물은 다른 사물들과의 상대적 관계를 형성하며 그 관계 속에서만 존재한다. 가령 복잡한 시내에서 차를 달릴 때와 고속도로에서 달릴 때를 비교해 보면, 사물을 인식하는 우리의 행동 전반에 공간과 속도가 얼마나 큰 영향을 끼치는지를 실감할 수 있다. 고속도로라는 공간에서 시속 80킬로미터로 달리는 자동차는 '달린다'는 말이 어울리지 않을 정도로 답답한 속도로 움직이는 사물에 지나지 않지만 시내에서 시속 80킬로미터로 달리는 차는 상대적으로 엄청나게 빠른 속도로 움직이는 사물이다.

입체파는 공간 속에서 공간은 물론이고 다른 사물들과의 관계 속에서 존재하는 사물들을 이렇게 다시 시간 속에서 파악하려는 일종의 미학적 야망을 구현하려는 유파다. 세잔이 유명한 〈사과와 오렌지Pommes et oranges〉를 그리며 시도했던 실험이 목표로 삼았던 것들 중 하나가 바로 이것이다. 조금 어렵게 들릴지도 모르겠지만, 일상에서 우리 도 흔히 경험하는 욕망이다. 예를 들어 보자. 만약 나에게 사랑하는 사람이 있다면, 나는 그의 앞모습과 옆모습을 다 보고 싶어 할 것이고 또 그런 모습을 그림 한 장에 다 그리고 싶어 할 것이다. 나아가 과거의 얼굴과 현

재의 얼굴도 한 장에 그리고 싶을 것이다. 현재 보는 사물은 보는 이의 과거로부터 영향을 받을 수밖에 없고, 미래에도 영향을 준다. 보고 싶은 욕망, 갖고 싶은 욕망이 눈앞에 있는 사물에 영향을 준다는 사실을 부인할 수는 없는 것이다.

화가들 역시 서서히 이런 욕망을 가지고, 관계 속에서만 감각과 인식의 대상으로 존재하는 '사물'들이 아니라 사물들의 '관계' 그리고 그 관계를 가능하게 하는 '공간'과 '시간'을 그리고 싶어 하기 시작한다. 마침내 추상화가 태동한 것인데, 이는 사물 그 자체만을 인식의 대상으로 삼았던 오랜 전통을 거의 완전히 벗어나는 혁명적인 것이었다.

라파엘로의 〈아테네 학당Scuola di Atene〉과 칸딘스키의 추상화를 나란히 놓고 비교해 보면 이 말을 쉽게 이해할 수 있다. 〈아테네 학당〉에는 각기 활동 시기가 다른 54명의 철학자들이 모여 있다. 즉 그들은 시간을 초월해 모여 있는 것이다. 활동 시기가 다른 인물들이 마치 동시대 사람들처럼 한 화면에 묘사되는 것은 원래 성화聖畫에서 15세기에 북이탈리아를 중심으로 일어난 '성 대화Sacra conversazione, Holy conversation' 장르로부터 유래한 전통이다. 시공간을 초월한 영적인 교감과 신앙적 공동체 등을 나타내는데, 라파엘로의 〈아테네 학당〉은 이를 활용했다.

좀 더 유심히 보면, 우리가 그의 그림에서 실제로 보는 것은 배경을 이루고 있는 멋진 건물이나 화려한 의상 혹은 철학자들이 취하고 있는 제스처가 아니라, 이 모든 것들을 서로 어울려 있게 하는 비가시적인 '조형적 원리'라는 것을 알 수 있다. 그 원리 가운데 대표적인 것이 원근법이다. 그러나 원근법은 눈속임에 지나지 않는다. 라파엘로는 단지 원근법에 따라 각 인물의 크기를 달리하고 입체감을 추가해 인물들을 3차원 공간에 있는 것처럼 보이게 했을 뿐이다.

라파엘로 산치오, 〈아테네 학당〉, 1510~1511.
바실리 칸딘스키, 〈노랑 빨강 파랑Jaune-rouge-bleu〉, 1925.

그런데 칸딘스키는 어떻게 그렸는가? 라파엘로의 눈으로 칸딘스키를 보면, 그의 작품에서는 인물들의 얼굴이나 의상도 사라지고 그들 사이의 멀고 가까움도 또 건물의 깊이도 모두 사라졌지만, 그럼에도 마치 교향곡 악보처럼 이 전체가 모여 묘한 조화를 이루고 있음을 느낄 수 있다. 다양한 색과 형태도 그렇지만 선의 경유도 직선·사선·곡선이 겹쳐 있고 형태도 크고 작은 원에서부터 타원과 각진 도형까지 다양하다.

라파엘로와 칸딘스키 사이의 시간 간격은 대략 400년이다. 이는 성기 르네상스Cinquecento, High Renaissance(르네상스의 절정기)에서 추상화까지 오는 데 걸린 기간이며 동시에 서구 미술사의 핵심적 시간이다. 피카소의 입체파 실험은 칸딘스키에 앞서 바로 이 400년 역사를 전복시키는 것이었다. 첫 발걸음은 세잔이 내디뎠다. 그의 〈사과와 오렌지〉는 카메라로는 찍을 수 없는 사물들의 복잡한 관계를 그린 것이다. 관점도 위에서 본 것, 앞에서 본 것, 그 사이 어중간한 높이에서 본 것 등 여러 관점이 개입했고, 형태면에서도 한寒색과 난暖색, 원과 각 등 이질적인 요소들이 한 그림 안에 모여 묘한 생동감을 낸다. 과일들은 금방이라도 쏟아질 것만 같다. 130년 전에 그려진 것이 아니라 방금 그린 것 같다는 느낌도 받을 수 있을 정도다. 그러니까 세잔도 사과와 오렌지를 그리며 동시에 다른 것을 그린 것이다. 사물들만이 아니라 사물들의 관계를 그리려고 했으며, 나아가 그 관계를 결정짓는 상위 범주로서의 공간과 시간의 관계도 그리려고 했다.

하지만 캔버스라는 2차원 평면에 과거·현재·미래를 다 표현할 수는 없다. 그러면 어떻게 해야 하는가? 남는 방법은 눈앞에 있는 사물의 과거 모습을 지금 보이는 현재의 모습과 중첩시키는 수밖에 없다. 당연

히 미래에 볼 사물의 모습까지 중첩시키지 못할 이유도 없다. 그러면 그림은 어떤 모습을 갖추게 되나? 코는 앞에서 본 모습으로, 눈은 이전에 본 모습으로, 입은 앞으로 입을 맞추며 키스할 때의 모습으로 중첩될 수 있을 것이다. 그리고 바로 이런 그림이 피카소 하면 떠오르는 일련의 기괴한 그림들이다.

사실 그렇지 않은가? 한 여인을 묘사하려고 할 때, 젊었을 때의 모습과 현재의 나이 든 모습과 죽기 직전의 모습을 한 화면에 묘사하자면 피카소처럼 그릴 수밖에 없다. 시간만 그림에 영향을 주는 것이 아니다. 우리는 한 인간과 사물을 앞에서도 보고 옆에서도 보며 뒤에서도 본다. 뿐만 아니라 물끄러미 보기도 하고 두 눈을 부릅뜨고 보기도 하며 때론 눈을 감고 상상하며 떠올리기도 한다. 어느 여인이, 어느 사물이 진정한 모습일까? 앞에서 본 것, 옆에서 본 것, 뒤에서 본 것?

그러니까 이런 그들의 그림 앞에서는 무엇보다 이런 질문을 먼저 해야 한다. 왜 이렇게 한 화면에 시간과 공간을 뒤섞어 놓으려고 애를 썼나? 이 모든 노력이 대체 어떤 의미를 지니기에? 그리고 이 질문에 답을 하려면 이제 미술만이 아니라 예술 전체의 고유의 힘과 그 힘이 기대고 있는 철학과 종교의 차원으로 서서히 내려가야 한다.

화가는 여인이나 사물만 그리는 것이 아니다. 훌륭한 화가일수록 한 가지 사물만이 아니라 그것이 다른 것들과 함께 어울려 모여 있는 모습, 그리고 그 모습을 가능하게 하는 배치와 구도를 지배하는 비가시적인 추상적 논리도 그린다. 이 추상적 논리는 인위적인 것으로, 인식과 묘사의 대상에 그치지 않고 현실을 변형시키고자 하는 욕망과도 연결된다. 그 욕망은 좌절되기도 하고 때론 현실에 대한 더 깊은 사고를 요구하기도 한다. 그림은 어느 특정 인물이나 인물의 한 측면을 묘사하

고 있지만 그 속에는 세계 전체가 들어가 있는 것이다. 다시 말해 여인과 사물을 보는 자신의 눈과 그 눈을 지배하는 욕망, 나아가 자신이 받은 교육과 그 교육을 부과한 사회·역사 등이 서서히 비판받고 비교 당하며 인식 속으로, 그림 속으로 들어오는 것이다.

　세잔이 그렇게 작업을 했다. 그전에 모네도 부분적으로 그 작업을 했고 마네도 그렇게 했다. 후일 몬드리안과 칸딘스키, 폴록도 같은 방식으로 그림 앞에서 자신과 자신이 살고 있는 세계 전체를 문제 삼았다. 자신이 살고 있는 세계 전체가 문제가 될 때, 비로소 그 세계는 시대에 따라 묘사 대상으로서의 규모와 내용을 달리한다. 예를 들어 풍경화가 거의 그려지지 않는 21세기의 '풍경'은 과거의 풍경과는 너무나 다르다. 천체물리학의 엄청난 발전 탓에 우주 전체가 풍경의 한 부분으로 인식되고 있다. 달에서 본 지구, 가까이 다가가(?) 찍은 이글거리는 태양, 허블 망원경으로 촬영한 멀고먼 우주 모두가 풍경이 되면서, 과거의 풍경을 대상으로 한 고전적 의미의 산수화들은 거의 다 사라졌다. 서양화에서도 마찬가지, 오랜 전통을 가진 그들의 풍경화는 이제 찾아볼 수가 없다. 이제 풍경화의 영역은 회화나 조각보다는 오히려 영화의 세계에 가깝다(아니면 생태학이라는 이름으로 환경을 다루는 쪽으로 선회하고 있다).

　세계 전체가 문제시되지 않으면 그림이 그려지지 않는다. 그래서 대大화가들일수록 일상이 혼란스러웠고, 그 때문에 많은 이들에게 오해를 샀으며 경제적으로도 견디기 어려운 시절을 보내야만 했다. 그들이라고 그렇게 살고 싶었을까. 지금은 미술사에 이름을 남긴 대가들로 칭송받지만 마네, 모네, 세잔, 르누아르, 몬드리안, 폴록 모두 그런 세계 속에서 달리 빠져나갈 방도를 찾지 못한 채 힘든 시기를 참 오래도 보

냈다(또 한 가지 이들의 공통점이 있다면 나치에 의해 모두 '퇴폐 예술가'로 낙인찍혔다는 것이다).

하지만 피카소는 이들과 조금 다른 인생을 살았다. 피카소는 파리에 올라온 초기를 제외하고는 경제적으로 궁핍했던 적이 없다. 또 언론과 대중에게 살아생전 극진한 대우와 찬사를 받았던 아주 드문 화가였으며 그만큼 자신의 이미지 관리에도 일가견이 있었던 인물이다. 그러나 〈아비뇽의 처녀들〉만큼은 다른 많은 화가들처럼 힘들고 어려운 시기에 자신만의 스타일을 거머쥐려는 미학적 야심과 세계관의 통일을 이루려는 거의 종교적인 수준의 열망을 함께 담아 탄생시킨 작품이다. 그리고 그림 속에는 당시 그의 친구였던 카를로스 카사헤마스Carlos Casagemas의 자살로 얻은 극심한 혼란과 슬픔이 자리 잡고 있다. 흔히 피카소 연구자들 사이에서 '청색 시대Blue Period'로 불리는 1901년부터 1904년 사이에 그려진 그의 그림들은 혹시 그가 이미 극단적인 결심을 내려버린 후에 그린 것이 아닌가 싶을 정도로 어둡고 우울하기만 하다.

〈아비뇽의 처녀들〉을 보면 피카소가 고대 두상, 세잔의 〈대수욕도 Les Grandes Baigneuses〉, 엘 그레코의 〈다섯 번째 봉인의 개봉〉에 나오는 누드의 영향을 많이 받았음을 쉽게 알 수 있다. 인체의 각 부위들은 모두 해체되어 인체 묘사의 핵심으로 간주되던 유기적인 움직임을 벗어난 채 잘리고 꺾인 상태를 보인다. 또 날카롭게 묘사된 각 인체의 부위들은 극단적으로 단순화되어 있다. 마치 커튼이 열리자 무대에 등장한 것만 같은 다섯 여인들의 배치, 즉 전체적인 구도도 복잡하기만 할 뿐 어떤 통일성이 느껴진다든지 그를 통해 전달하고자 하는 메시지가 유추되지는 않는다. 그림 하단 가운데 자리 잡고 있는 볼품없는 정물은 또 뭔가? 술집 안주? 정말 그림 앞에 서면 "대체 이런 그림을 왜 그린 거야?"라

폴 세잔, 〈대수욕도〉, 1900~1906.

는 질문이 저절로 나올 수밖에 없다. 아름답지도 멋지지도 않다. 그런데 사실 이런 질문들을 그 시절 그의 친구들도 똑같이 했다고 한다. 뿐만 아니라 그림을 본 사람들 가운데 기겁을 하고 '피카소가 돌았다'고 말한 이도 있었다고 전해진다. 자코브는 심지어 그림 뒤에 숨어서 목을 맸다. 문득 겁에 질린 적도 있다고 한다. 피카소의 이 그림은 이 정도로 파격적이고 그 누구의 이해도 받지 못한 작품이었다. 유독 '입체파의 대가'로 불리는 브라크만이 영화가 묘사한 대로 찬탄을 금치 못하고 피카소와 같은 경향의 작품을 함께 제작하곤 했다.

그렇다면 도대체 이전 그림들과 비교할 때 무엇이 가장 많이 달라졌나? 아니, 피카소는 무엇이 달라져야 한다고 생각하며 이 그림을 그렸을까? 창녀들을 모델로 성병의 공포를 묘사하고, 또 친구의 자살을 잊지 못한 상태에서 죽음에 대한 막연한 상념을 그린 것일까? 아니면 역사 속의 대가들은 물론이고 동시대 화가들과도 전혀 다른 완전히 새로운 스타일을 개척하겠다는 일념으로만 이 기괴한 그림을 그려 낸 것일까? 부분적으로는 이런 지적들이 다 답이 될 수도 있다. 하지만 모두 '정답'은 아니다. 그런데 확실한 하나의 정답이 있다고도 확언하기는 어렵다. 만약 있었다면 피카소는 그 답을 알았을까? 왜 자신이 이런 그림을 그려야만 했는지를 말이다. 이 역시 대답할 수 없는 질문이지만, 만약 알고 있었다면 그림을 그리지 않았을지도 모르겠다. 알고 있는 것을 뭐하러 힘들어하며 그렸겠는가? 그러면 정말 피카소는 무엇을 알고 싶어 이 그림을 그린 걸까?

고대 두상을 보고 그 투박하면서도 단아한 표정에서 피카소는 많은 영향을 받았다. 이는 영화에서도 자세히 묘사된다. 혹자는 아프리카 가면에서도 영향을 받았다고 이야기한다. 이 역시 영화에서도 잠깐 묘

사된다. 당시 파리에는 에펠탑이 내려다보이는 곳에 인류학 박물관이 문을 열어 수많은 이들의 관심을 샀다. 아프리카 가면만이 아니라 오세아니아·동남아·극동의 미술도 활발하게 소개되고 있었고, 피카소만이 아니라 마티스와 앙리 루소Henri Rousseau 등도 이 이국적인 미술을 사랑하고 그로부터 적지 않은 영향을 받았다. 〈아비뇽의 처녀들〉은 이런 여러 영향이 한꺼번에 작용한 결과물이다.

그래서 앞서 했던 질문들은 거꾸로 해야 더 의미 있는 답을 이끌어 낼 수 있다. 즉 "〈아비뇽의 처녀들〉과 이전 그림들이 어떻게 다른가"가 아니라 "〈아비뇽의 처녀들〉 이후 무엇이 달라졌으며, 그 영향은 어떤 것인가"라고 물어야 한다. 입체파는 20세기 초에 일어난 최초의 두 사조 중 하나다. 거의 같은 시기에 나온 야수파보다 더 긴 생명력을 가지고 있었으며 조각에도 영향을 주고 후일 추상 회화에도 깊은 영향을 끼쳤다. 그럴 수밖에 없었다. 사물들의 외관 너머, 배후에 숨어 있는 실체를 거머쥐려는 입체파의 야심은 색이나 형태가 다양한 현실 속의 사물들이 기대고 있는, 보다 보편적이고 근원적인 것들을 드러내려는 것이었기 때문이다. 이 야심은 그대로 몬드리안의 것이기도 했다. 몬드리안은 이 생각을 극단적으로 밀어 붙여 모든 색은 삼원색에서 나오고 모든 선은 수평선과 수직선에 나온다고 했으며 그 결과를 연작《구성Composition》으로 엮어 냈다. 세잔 역시 정물화와 그 유명한 〈카드놀이 하는 사람들Les Joueurs de cartes〉, 무엇보다 마르세유 인근의 생트 빅투아르Sainte Victoire 산을 그리며 같은 실험을 했다. "모든 사물은 원뿔·원통·육면체로 되어 있다"라고 말한 이가 바로 세잔이었다.

비슷한 시기, 유일하게 세잔이나 후일 입체파 화가들과 다른 길을 간 사람이 모네였다. 모네는 사물의 형태적 다양성 보다는 색과 빛의

시네마 인문학

움직임에 민감하게 반응했다. 그는 빛과 색이 바뀌는 때의 변화를 쫓아 갔다. 하지만 이렇게만 말하면 그것은 그의 그림을 피상적으로 본 결과일 수도 있다. 그의 그림을 가득 채우고 있는 부유하는 듯한 빛은 사실은 죽음과 시간에 대한 강박관념의 결과일 수도 있기 때문이다. 그러니 사실 모네는 흔히 말하는 것과는 달리, '빛'을 그린 화가가 아니라 '바람'을 그린 화가라고 해야 옳다. 모네가 그린 사랑했던 첫 여인, 카미유 동시외Camille Doncieux의 데드마스크deathmask를 보면 그가 왜 바람을 그리려고 했는지를 알 수 있다. 죽은 여인의 얼굴 위로 날카롭고 거센 바람이 불어 카미유의 얼굴을 할퀴고 있다. 그 바람은 때론 버드나무에 불던 바람이었고, 연못 위의 흐드러지게 핀 수련을 흔들던 바람이었다. 사시사철 지베르니 언덕 위의 키 높은 포플러들을 흔들며 시간을 알리고 동시에 시간 너머의 더 깊은 시간 그 자체를 흔들던 바람이었으며,《루앙 대성당》연작의 바람이었다. 돌을 실어 가는 바람, 성당과 성당을 지은 신앙마저 흔들던 바람이었다.

반면 세잔은 그와 반대로 갔다. 바람이나 빛이 아니라 시시때때로 변하는 그 모든 것 가운데서도 지속되는 것, 항구적인 어떤 것을 찾아 나섰다. 모네와 세잔을 갈라놓는 이 대립은 사실 르네상스 이후 서구 미술사의 대립항이기도 했다. 형태와 데생을 우위에 놓던 화가들과 색과 표현을 우위에 놓았던 화가들은 격렬하게 다투었다. 장 오귀스트 도미니크 앵그르Jean Auguste Dominique Ingres와 외젠 들라크루아Eugene Delacroix가 그랬고, 피렌체와 베네치아가 그랬다.

〈아비뇽의 처녀들〉 이후, 다시는 옛날 그림으로 돌아갈 수가 없는 시대가 왔다. 사람들은 이 세계를 수미일관한 논리가 지배하는 통일성 있는 세계로 받아들일 수가 없었다. 왕정은 이미 파괴되었고 산업혁

명도 극에 달해 기차와 전기가 생활과 산업을 지배하고 있었다. 풍경화·정물화·초상화는 이제 장식 이상의 의미를 지니기 힘들게 됐고 더이상 예전처럼 자주 그려지지도 않았다. 100년 전의 상황이지만 우리가 사는 오늘날에 빗대 보면 어렵지 않게 상상할 수 있고, 예술의 변화도 쉽게 이해할 수 있다. 문자 추상, 비디오 아트, 퍼포먼스, 설치 미술, 팝 아트, 정크 아트, 랜드 아트, 미니멀리즘, 하이퍼 리얼리즘, 개념 미술…… 이 모든 새로운 문물이 넘쳐 나는 이곳에서 정물화와 풍경화는 백화점 문화센터에서 주부들을 상대로 여는 강좌에나 가야 배우고 그릴 수 있는 그림이 됐다. 나아가 만화, 영화, 광고, 디자인, 패션이 예술의 주제나 소재가 된지는 이미 오래다.

지금 볼 수 있는 이런 예술의 변화는 과학과 산업의 발달과 무관하지 않다. 그것들과의 직접적이고 단선적인 관련성도 물론 부인할 수 없지만, 무엇보다 그로 인해 인간과 세계를 보는 우리 관점에 변화가 일어났다. 생활은 편리해졌지만 인간은 왜소해졌고, 무한한 가능성을 지닌 것으로 알려져 있던 세상과 우주는 친근해진 동시에 두려운 존재가됐다. 민족들 사이의 갈등은 종교·경제적 갈등과 겹쳐져 과거의 교훈을 멀리 한 채 온갖 전쟁을 불러일으키고 있으며 우리를 절망과 공포로 내몰고 있다. 대중의 우매함은 여전히 계속되고 있고 이에 편승한 대중만큼 몽매한, 거기다 사납기까지 한 정치가들의 횡포도 계속되고 있다. 인터넷과 위성, 제트기와 해운과 철도망은 세계를 하나로 묶어 놓았지만 인간은 여전히 외롭고 사회는 갈등으로 언제든지 폭발할 위험에 처해 있다. 천체물리학 지식에 있어서 우리 대부분은 갈릴레이나 뉴턴과 비교할 수 없을 정도로 많은 지식을 갖고 있지만, 인간과 이 세계는 나아지지 않았다는 사실 역시 부인하기 힘들다. 피카소는 이렇게 돌이킬

시네마 인문학

수 없이 변화하는 세계 속에서 새로운 그림을 그렸다. 그것이 그의 시
도였고 입체파는 그렇게 탄생했다.

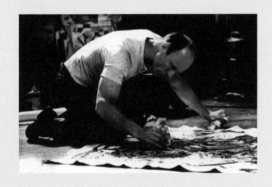

폴록

Pollock, 2000

———

감독: 에드 해리스Ed Harris
국가: 미국
상영 시간: 122분

2001년 제73회 미국 아카데미 시상식 여우조연상 수상, 남우주연상 노미네이트

절정에 닿아
완성한 작품

배우로도 유명한 미국의 영화감독 에드 해리스가 연출한 영화 〈폴록〉
은 추상표현주의 화가 잭슨 폴록Jackson Pollock의 생애 마지막 15년을 그
린 작품이다. 그 시간 동안 그가 경험한 가난과 성공, 그리고 죽음을 조
명한 이 영화는 화가를 다룬 영화들 가운데서 단연 걸작으로 꼽힌다.
1989년에 출간되어 1991년 전기물 부문에서 퓰리처상을 수상한 소설
《잭슨 폴록, 미국의 전설Jackson Pollock, An American Saga》을 원작으로 제작되었
으며, 철저하게 화가의 삶을 파헤쳤다는 칭찬을 들은 소설 덕에 영화
역시 실존했던 폴록을 만나는 듯한 느낌을 전한다. 감독에 주연까지 맡
은 해리스의 그림 솜씨가 꽤 볼만하다. 주연으로 나섰으니 물론 연기
연습을 적잖이 했겠지만 너른 화폭을 채워 나가는 실력이 정말 화가로
나서도 되지 않을까 싶을 정도다.

폴록은 생전에 우울증을 앓았고 알코올 중독자였다. 그런 이유로 군 징집도 면제받았다. 그의 이런 병력은 그의 작품을 이해하는데 매우 중요한 요소다. 특히 일명 '액션페인팅Action painting'으로 불리는 그의 창조성이 지닌 신비한 영역은 그의 고통과 병을 공감할 때 비로소 이해할 수 있게 된다. '현대 미술은 중독과 병을 먹고 태어난다'는 말을 사실로 확인하게 되는 대목인 것 같아 어딘지 모르게 씁쓸하다.

물론 이런 병력만으로 그의 작품 세계를 다 설명할 수 있다고 생각하면 오산이다. 앞서 언급했듯 그의 그림 세계는 질병과 관련된 현대 예술의 맹점을 여실히 드러내기는 하지만, 그러면서도 매우 거칠고 생명력이 넘친다. 때로는 두려움과 형언하기 어려운 신비도 동시에 느끼게 한다. '그림'이라기보다는 오히려 격정적인 '토로' 혹은 '고백'으로 우리에게 다가온다. 전혀 다른 접근과 해석 또한 요구하는 것이다. 우리는 우리 자신을 포함해 모든 인간의 정신에 이런 '형언하기 어려운 신비한 영역'이 존재한다는 사실을 잘 알고 있다. 보이지 않는 깊숙한 곳 어딘가에 똬리를 틀고 자신은 물론 주변 사람들마저 파괴하는 알 수 없는 우리 안의 정신. 영화 〈폴록〉은 이 인간 정신의 어둡고 음습한 부분을 이야기하는 영화다. 동시에 현대 예술의 한 근원을 말해 주는 영화이기도 하다.

불운했던 삶과 고통스런 창작의 순간
—

영화는 폴록이 1932년《라이프》에서 개최한 자신의 개인전에 찾아온 사람들에게 사인을 해주는 장면에서 플래시백을 통해 9년 전인 1941년

시네마 인문학

11월 그가 살던 뉴욕의 그리니치빌리지Greenwich Village로 돌아가며 시작된다. 그 어느 겨울날, 가난하고 허름하기 짝이 없는 그의 아파트로 리 크래스너Lee Krasner라는 한 여성 화가가 찾아온다. 폴록만큼, 아니 당시는 폴록보다 더 주목받던 화가였다. 크래스너는 대번에 폴록의 재능을 알아봤고 그와 사랑에 빠져 곧 결혼한다. 자신의 재능을 남편에게 기꺼이 내주었으며 폴록이 자유롭게 그림을 그릴 수 있도록 후원했다.

그러던 어느 날 '전설의 컬렉터'라는 칭호를 받는 페기 구겐하임 Marguerite Guggenheim의 화랑 관계자들이 아파트를 찾아오고 마침내 폴록은 그녀의 화랑에서 첫 개인전을 연다. 결과는 대실패, 전시한 그림들이 거의 팔리지 않았다. 하지만 전시회 실패와는 별도로 애초의 계약 조건대로 폴록은 구겐하임의 집 벽에 대형 벽화를 그려 주었고 그 그림이 알려지며 서서히 성공의 길로 접어들기 시작한다.

적은 계약금이지만 목돈이 생긴 부부는 곧 뉴욕 주 롱아일랜드 섬의 스프링스로 이사를 한다. 이곳에서 폴록은 그림에 전념하며 잘 알려진 '드리핑dripping 기법', 즉 물감을 캔버스에 칠하는 것이 아니라 뿌리고 흘려서 형상을 얻어내는 작업 방법을 발견하고 이 새로운 기법으로 많은 대작을 제작한다. 이 작품들은 화단은 물론이고 윌렘 드 쿠닝Willem de Kooning 같은 동시대 화가들로부터도 극찬을 받았다. 성공한 것이다. 이때가 1948년 전후다. 아내 크래스너의 입에서는 "당신은 해냈어. 새로운 장르를 개척했어"라는 감격의 말이 쏟아져 나온다. 그리고 얼마 후 베티 파슨스 화랑Betty Parsons Gallery에서 열린 또 다른 개인전에서는 마침내 '새 지평을 열었다'는 인정을 받는다. 전시한 작품 30점은 다 팔리고 5점만 남았다. 소장가들의 호응도 대단했다. 신문·라디오·잡지에서 인터뷰 요청이 쇄도했고, 《라이프》에서는 그의 창작 장면을 다큐멘터

리로 제작하자는 제안까지 받아 카메라 앞에서 배우처럼 연기를 하기도 했다.

하지만 머지않아 슬럼프가 찾아왔다. 인정받았고 가난도 극복했으며 그림도 그릴만큼 그렸지만 그의 창조성은 날이 갈수록 떨어져 갔다. 그러자 크래스너가 다잡아 준 우울한 성격과 어두운 정신이 다시 스멀스멀 기어 나오기 시작했고, 결국 비평가들을 집으로 초대해 차를 마시던 자리에서 폭발하고 만다. 아내와 심하게 다투며 의자를 집어 던지고 해서는 안 될 말들마저 마구 쏟아 내 버렸다. 그리고 그게 두 사람의 마지막이었다. 며칠 후 크래스너가 베네치아 비엔날레를 보러 집을 비운 사이 폴록은 다른 여인들을 만나 술을 마시고 그들을 집으로 들였으며 다시 그들을 태워 운전해 나가던 중 사고로 사망한다. 사인은 사고였지만 혹자들은 그의 죽음을 자살로 추정한다.

과격한 성격과 가난한 생활, 어지러운 주변과 난잡한 행동 등 영화는 그의 험난했던 삶을 충분히 짐작할 수 있게 제작됐다. 하지만 이런 줄거리만으로 그가 가진 예술가로서의 창조성이 어디서 어떻게 나왔는지, 그림을 그린다는 것이 그에게 어떤 의미였는지 등에 대해서는 쉽게 짐작할 수 없다. 그러나 그럼에도 그 모든 에피소드들은 부인할 수 없는 그의 삶이었고 영화는 그 에피소드들을 과장해 연출하지 않았다. 어쩌면 그렇게 영화 곳곳에 숨겨 놓은 자질구레해 보이는 그의 일상이 화가의 삶과 그림을 이해하는 데 큰 도움을 줄 수 있을 거라고 판단했기 때문이 아닐까. 실제로 그렇다.

대표적인 예인 폴록과 크래스너가 아이를 갖는 문제로 싸우는 장면을 깊게 들여다보자. 평온했던 저녁, 기분 좋게 술에 취한 아내를 무릎에 앉히고 폴록이 말한다.

폴록 (크래스너를 무릎에 앉히고) 우리 아기 갖자.

크래스너 안 돼.

폴록 내가 지금 잘못 들었나? 당신이 잘못 말한 건가?

크래스너 그럴 수 없어.

폴록 그럴 수 없다?

크래스너 당신 하나로도 벅차.

(크래스너, 갑자기 정색이 되어 폴록의 무릎에서 내려와 부엌 쪽으로 간다.)

폴록 등 돌리지 말고! 우린 부부야! 난 애를 원해, 우리 아이! 그게 순리고 당연한 건데.

크래스너 애 낳자고 사는 것 아니야!

폴록 그럼 뭐야?

크래스너 아긴 안 돼!

폴록 난 원해!

크래스너 꼭 낳으란 법 없어. 이 형편에 애까진 못 길러! 우린 화가야! 돈 없어서 입에 풀칠만 겨우 해! 가난뱅이라고! 난 뛰어난 화가인 잭슨 폴록을 믿어! 당신과 그림을 믿어. 당신은 그림, 그림만 그려! 난 그 어느 곳, 그 누구와도 함께 안 해! 당신밖엔 감당 못해!

두 사람은 너무나 가난했다. 차가 없어서 멀리 있는 식료품점에 술을 사러 나갈 때도 자전거를 타고 나가야 했고, 가서는 65달러밖에 안 되는 외상값을 못 갚아 그림으로 대신 주고 오기도 했으며, 맥주 한 박스를 안고 낑낑거리며 집으로 돌아오는 길에는 넘어져 길바닥에 쓰러져 나뒹구는 맥주병들을 하염없이 바라보고 있어야 했다.

정말 이렇게 가난했는데 폴록은 왜 굳이 아이까지 갖고 싶어 했을까? 그리고 부인인 크래스너는 남편이 그토록 원하는데도 왜 그렇게까지 완강히 아이를 거부했을까? 아이 갖는 문제를 둘러싼 부부의 갈등은 영화가 제공하는 대사 그대로 이해할 수도 있다. 정말 가난 때문에 키울 형편이 되지 않아 아이를 거부했을 수도 있고 더 좋은 작품을 그리기 위한 여유를 뺏기지 않기 위해 아이 갖기를 포기했을 수도 있다. 하지만 이 장면은 크래스너의 대사를 뛰어 넘어 좀 다른 각도에서도 볼 필요가 있다.

폴록에게 아이를 갖고 싶다는 욕망은 어쩌면 그의 창작과 관련된 문제였을지도 모른다. 그림, 나아가 모든 창작물은 흔히 말하듯이 산고의 고통을 거쳐 태어난다. 그러니 그림은 창작자에게 아이고 작품을 완성한 창작자는 어머니다. 그런데 폴록은 어머니가 되어 아이를 낳을 때 너무나 고통스러워했다. 작품은 늘 처절한 절규 끝에 태어났고, 때문에 삶은 늘 불행했다. 그 가운데서 아내를 만났다. 가족도 이해해 주지 않던 그의 괴팍함을 보듬어 주고 숨어 있던 예술성마저 끌어올려 준 아내. 그래서 그는 그녀 앞에서 어머니가 아니라 아버지가 되고 싶었다. 그에게 아이는 자신을 아버지로 만들어 줄 계기인 동시에 일상인으로 돌아가고 싶은 욕망을 실현시켜 줄 기회였다. 다시 말해 보통의 아버지처럼 자신도 아버지, 평범한 남편이 되고 싶었던 거다. 그런데 늘 내 모든 것을 이해해 주던 아내가 이 욕망만은 받아 주지 않았다. 오로지 그림만 그리라고 했다. 처음에는 가난이 명분이었지만 나중에 아이를 가져도 될 만큼 충분히 여유가 생겼을 때도 아내는 아이를 갖지 않겠다고 했다. 그래서 온갖 욕설을 퍼붓고 해서는 안 될 말까지 내뱉어 버렸다. 예전처럼 난폭해졌고 끊었던 술도 다시 입에 댔다. 하지

시네마 인문학

만 그가 정말 아내를 미워할 수 있었을까? 술에 절어 길거리를 헤매던 자신을 화가로 만들어 준 아내를, 동료 화가들과 평론가들 뒤에서 궁상맞게 욕만 하던 자신을 인정해 주고 당당한 예술가로 만들어 준 아내를 말이다.

폴록은 인정하지 않을 수 없었다. 그림은 내가 그리지만 나로 하여금 그림을 그리게 하는 이는 아내였다. 그림을 그릴 수 있게 물감을 사주고 캔버스를 준비해 주던 이도, 그림을 팔아 돈을 벌 수 있게 계약을 따내는 이도, 화랑에 찾아온 사람들 앞에 서서 인터뷰를 하고 사인을 할 수 있게 해 준 이도 모두 아내였다. 나아가 그런 아내 역시 자신 못지 않은 화가였다. 영화가 끝날 때 쯤 스크린에는 이런 자막이 올라온다. "잭슨 폴록은 이 사고로 사망했고 (…) 아내 리 크래스너는 이후 임종하기까지 28년간 생애에서 가장 강렬하고 화려한 색채의 대형 작품들을 탄생시켰다." 이런 아내에게 폴록은 화가가 아니라 남편이 되어 주고 싶었다. 한 여자를 사랑하고 또 그만큼 사랑하는 아이를 낳게 하는 남자, 아버지이자 남편으로 존재하고 싶었다. 하지만 결국 죽을 때까지 그는 한 역할만 했다. 남편도 아버지도 아닌 화가, 산고의 고통을 겪고 그림이라는 이름의 아이만 낳을 수 있는 산모로만 살았다. 영화는 그런 삶이 얼마나 비극이었는지를 잘 묘사했다.

한편 뉴욕을 떠나 한적한 시골로 이사한 부부는 비록 집은 헛간 같은 보잘것없는 것이었지만, 그곳에서 행복한 전원생활을 시작한다. 야생 동물들을 만나고 땅을 갈고 씨를 뿌리며 농사를 지었다. 동물을 무척이나 사랑했던 폴록은 집 근처 가까운 곳에서 만난 까마귀와 종종 대화를 나눴다. 길 잃은 개를 데려와 키웠고 그 개가 차에 치어 부상당한 날은 병원으로 데려가며 울먹이기도 했다. 대도시를 떠나 정말 자연 속

으로 들어갔고, 대지 가까이 살며 씨를 뿌리고 흙을 만지며 다른 삶을 살게 됐다. 이런 모습이 영화 중간 중간 여러 번 나오는데, 이 장면 역시 무심하게 흘려버릴 것이 아니다.

폴록에게는 (그림을 잘 그리기 위해서도) 그림을 떠나 있는 시간이 필요했다. 모든 창작자들에게 작품이란 모든 것을 걸고 매달려 완성해야 하는 최고의 결과물이어야 하지만, 그렇기 때문에 동시에 엄청난 부담이고 애증의 대상이다. 따라서 창작자들은 자신의 작품에 애착을 보이면서도 야릇한 혐오감을 내비치곤 한다. 폴록 역시 예외가 아니었고, 그래서 그에게는 자연이 필요했다. 그림을 그리기 위해서라도 부드러운 흙과 맑은 바람, 멀리 날아가는 새떼와 가끔 나타났다가 사라지는 야생 여우를 곁에 두어야 했고 흙을 만져야 했으며 땅 위에 엎드리거나 누워 자연과 가까이 있는 시간을 가져야 했다. 그림도 그 자연의 일부여야 했고 그 스스로도 그렇게 되기를 원했다. 자연스러운 흐름에서 자연스럽게 작품이 나올 수 있다고 믿었고 그렇게 되었으면 바랐다.

하지만 때로 그림을 그려야 한다는 압박감이 극에 달하면 이 모든 것들 역시 오직 그림을 위한 한낱 조건이나 환경으로 변해 버렸다. 그림과 자연의 관계가 망가지거나 그림을 그릴 수 있는 조건이 인위적으로 부자연스럽게 만들어졌을 때, 화가는 혼란스러워했고 그 혼란에 내쳐진 자신을 증오했다. 그런 그의 심리 상태가 가장 잘 드러나는 장면이 바로 집으로 찾아와 자신의 창작 과정을 영상으로 담아가겠다던 《라이프》잡지사의 기자들 앞에서 그림 그리는 모습을 실연해 보일 때였다. 캔버스 앞에서 그림을 그리는 화가가 아니라 앞에 있는 카메라를 신경 쓰며 마치 배우처럼 연기해야 하는 상황은 폴록에게 영 부자연스

러웠고 어쩔 수 없이 그는 여러 번 실패했다. 그리고 급기야 카메라를 든 기자와 싸우는 상황이 발생하고 말았다. 설상가상으로 2년 동안이 나 끊었던 술도 다시 입에 댔다. 다시 처음으로 돌아가 버린 것이다. 하 지만 상황은 너무나 많이 달라져 있었다. 그는 이제 그림을 그려야만 했다. 가난이라는 그림을 그려야 하는 동기는 사라졌지만 수많은 사람 들이 그를 주시하고 있었고 신문사와 잡지사 모두 그가 새 작품을 선보 이기만을 기다리고 있었다.

폴록은 잘 알고 있었다. 그림에 대한 열정도 열정이지만, 그림이 태어나는 순간에 가장 가까이 다가가기 위해서는 그림 그 자체 이외 다 른 이유와 목적을 가지고 그림 앞에 다가가면 안 된다는 것을, 인기나 명예, 돈, 대중의 칭찬도 비평가들의 비판도 그림과 화가 사이에 개입 해서는 안 된다는 사실을 말이다. 그런데 그런 자신이 카메라 앞에 서 다니! 순간 그는 서서히 그림이 사라져 가고 있음을 느꼈다. 과연 내 가 다시 예전처럼 극에 달한 상태에서 그림을 그릴 수 있을까? 어떤 힘 이 그림으로 태어나는 그 순간을 다시 경험할 수 있을까? 지금처럼 카 메라 앞에서 돈이나 벌자고 이제껏 그 고집을 부린 게 아닌데, 예술, 오 로지 예술을 울부짖으며 그렇게 산 건 이런 걸 바랐기 때문은 정말 아 닌데……. 어떻게 해야 하나. 또 다시 아내의 힘을 빌려야 하나? 나에게 이미 모든 걸 다 준 아내에게 또 한 번 나를 부탁해야 하는 것일까?

하지만 그는 이미 아내의 마음에 너무 큰 상처를 줘 버렸다. 평론 가들이 집에 찾아와 듣기 싫은 소리를 해 대던 그날, 거들며 한 마디 덧 붙인 아내에게 그는 너무나 큰 모욕감과 아픔을 줬다.

폴록 내 생각을 전부 못 담아냈어.

크래스너 제 정신으로 그리면 최곤데. 술을 입에 댄 후론…….

폴록 작작 대들어!

크래스너 당신은 부랑자 같아!

폴록 또 지껄이면 죽일 거야!

크래스너 지금도 날 충분히 죽이고 있어!

폴록 잡년, 잡년, 더러운 년! 애도 안 갖는 년!

크래스너 애만 생기면 해결돼?

폴록 널 사랑한 적 없어! 죽어 버려! 손도 대기 싫어!

크래스너 바람 피워도 관심 밖이야! 매주 정신 상담? 놀고 있네. 술집에서 누구랑 나오든 이젠 지겨워! 가는 게 낫겠어. 더는 못 견딜 거야. 허구한 날 이러는데 어떻게 살아!

폴록 더 뭘 원해? 왜 날 몰아붙여!

크래스너 화내지 말고 그림을 그려! (폴록, 의자를 들어 거실 기둥 벽에 내리쳐 부숴 버린다.) 잭슨 폴락이잖아! 이런 비극 못 참겠어! 그림을 그려!

그 길로 폴록은 다른 여자를 만나러 갔고 아내와의 관계는 허무하게 끝이 났다. 만약 아내가 이번에도 그를 다시 받아 주었다면 폴록은 죽지 않았을지도 모른다. 아니 그가 원한대로 처음부터 아내가 아이를 낳아 주었다면 좋은 아버지로, 또 괜찮은 남편으로 그녀 곁에 살았을지도 모른다. 하지만 만약 그랬다면 다른 문제가 생겼을 수 있다. 크래스너는 남편 또는 아버지 폴록이 아니라 화가 잭슨 폴록을 원했다. 그런데 평범한 가장이 된 그가 과연 예전처럼 멋진 그림을 그릴 수 있었을

까? 그럴 수 있었을지 없었을지, 또 어떤 삶이 더 좋았을지는 아무도 단
정 지어 말할 수 없다. 하지만 어쨌든 철저히 화가로만 산 그의 삶과 그
속에서 그린 그의 그림은 참 많이 닮아 있다. 다른 화가들의 삶과 작품
역시 그렇듯 말이다. 온몸으로 그림을 그린 액션페인팅의 대가, 폴록의
삶은 이런 모습을 하고 있었다.

액션페인팅

—

어느 날 한 기자가 스프링스로 찾아와 마이크를 들이대며 물었다. "작
품이 완성됐음을 무엇으로 알 수 있나요?" 그러자 폴록은 답 대신 조금
짓궂은 질문으로 응했다. "섹스가 끝났음을 당신은 무엇으로 알죠?" 조
금 우습지만 정말 적절한 답이었을지도 모른다. 많은 이들의 공감을 산
대사이기도 하다.

폴록은 작품 앞에서 매번 사정射精하듯 작업에 임했다. 과장해 하
는 이야기가 아니다. 가로세로 4미터가 족히 넘는 거대한 캔버스를 바
닥에 눕혀 놓고 물감을 찍어 뿌리면서 이리저리 캔버스를 건너뛰는 그
의 모습은 언뜻 그림을 그리는 것이 아니라 춤을 추는 것 같기도 하고
때로는 무당이 굿을 하는 것처럼 보이기도 한다. '액션페인팅'이라는
말이 저절로 떠오른다. 그림 그 자체보다 그림을 그리는 몸의 움직임과
그 움직임을 따라가는 정신만도 육체만도 아닌 불가해한 인간 내부의
다른 차원이 드러나는 것이다.

폴록이 그린 그림들을 보자. 거대한 화면 가득 여러 개의 점과 선
들이 뒤엉켜 있다. 그림을 그리던 움직임이 그대로 눈앞에 떠오른다.

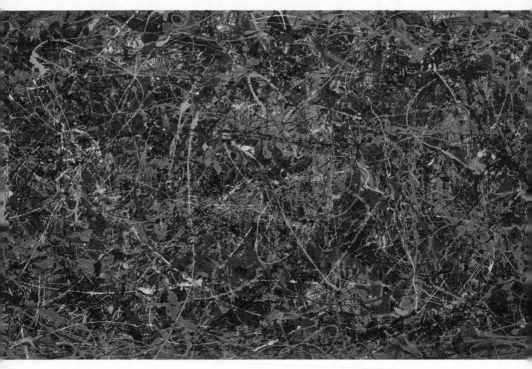

잭슨 폴록, 〈넘버 5No. 5〉, 1948.

그런 몸의 움직임을 섹스와 연결시킨 폴록의 말과 '액션페인팅'이라는 그의 그림 앞에 붙는 수식어, 그리고 그런 말들을 인정하게 하는 그의 그림들이 한 데 어우러지면 문득 '이 그림을 정말 인간이 그린 것이 맞나? 혹시 인간 안에 내재한 어떤 '신기神氣'가 그린 건 아닐까?'하는 의구심까지 들 정도다. 어쩐지 김동리의 단편소설《무녀도》도 떠오른다. 폴록의 그림과 그 그림을 가능케 한 기氣가《무녀도》에 등장하는 그림 그리는 무당 낭이의 그것과 많이 닮았기 때문이다. 잠깐 그림과 소설을 비교해 살펴보자.

주인공 모화의 딸 낭이는 하루 종일 방에 처박혀 그림만 그린다.

미술 학교는 고사하고 학교도 한 번 다녀 본 적 없어 한글을 겨우 깨친 정도밖에 안 되는 처녀가 얼마나 그림을 잘 그리는지, 그림으로 벌어먹고 살아도 되겠다 싶을 정도다. 어떻게 그럴 수 있을까? 기이한 일이다. 어미 모화가 부엌에서 굿을 하는 날엔 조용히 훔쳐보다가 저도 신이나 함께 춤을 추며 굿을 한다. 절정에 오르면 입고 있던 옷까지 훌훌 벗어 내던져 버린다. 때때로 배다른 오빠 욱이를 유혹해 성관계를 가지기도 한다. 이런 낭이의 행동을 염두에 두면《무녀도》의 에로티시즘은 단순한 근친애를 넘어서며 그녀가 그린 그림의 실체를 암시한다.

낭이는 어미 모화의 굿 속에서 태어난 아이였고 굿 그 자체였다. 신이 내릴 때는 모든 금기가 사라지고 춤과 그림만 남는다. 그때의 춤과 그림이 훌륭하고 기묘한 것은 당연하다. 굿이란 무엇일까? 또 샤머니즘은? 작가는 이를 일러 주기 위해 낭이의 오빠 욱이를 기독교도로 만들었다.

경전 종교인 기독교와 달리 무당들에게는 경전이 없다. 문자 없는 세계, 글로 표현하는 것이 불가능한 세계의 존재를 상정하지 않는다면 무당은 존재할 수 없다. 그런 세계가 곧 그들의 세계며, 서로 다른 두 세계의 대립은 문화사적 대립이기도 하다.

낭이는 바로 그 세계 속의 존재였다. 그녀의 놀라운 그림도 그 세계에 기인한 것이었다. 신이 내리고 금기가 사라진 순간의 그림, 마치 폴록의 작품처럼 그 그림 역시 일종의 액션페인팅이었다. 저도 모르게 옷을 다 벗고 덩실덩실 춤을 추는 낭이의 손에 폴록이 쥐고 있던 붓을 쥐어 주면 아마 폴록의 그림이 나왔을 것이다. 폴록은 드리핑 기법으로 그림을 그릴 때 한 번도 붓으로 캔버스를 칠한 적이 없다. 늘 뿌리고 쏟고 흔들어서 작품을 완성했다. 무경전 종교인 샤머니즘처럼, 폴록의 그

림은 오랜 미술의 규칙이나 규범을 떠나 있었다. 뿐만 아니라 오랫동안 서구 미술의 중요 장르였던 성화·신화화·역사화를 지배해 온 모든 텍스트와 기록으로부터도 완전히 떨어져 있었다. 폴록이 그림이 완성되었다고 느끼는 순간을 섹스가 끝났을 때와 같다고 말한 것은 농담이 아니었다. 섹스와 그림에는 동일하게 일종의 절정 상태와 그 직후에 찾아오는 고요한 평온이 있다. 물론 폴록의 그림에서 고요와 평온의 세계를 찾아볼 수는 없다. 그는 오로지 절정상태만을 그렸기 때문이다.

또한 무당들은 굿을 하다가 말을 건넬 때면 갑자기 반말을 하기도 하고, 울거나 웃기도 한다. 무당들에게는 일상인들이 예의범절을 지켜가며 의사소통을 하기 위해 지켜야 하는 문법보다 더 큰 문법이 있는 것이다. 모화의 어법은 비단 인간들끼리의 어법만 벗어나 있는 것이 아니었다. 잠깐 소설의 한 대목을 읽어 보자. 모화는 어린아이처럼 아양을 떨고 동물과 나무를 모두 '님'이라고 부른다. 돼지도 님, 길가의 들꽃도 님, 부엌의 부지깽이마저 님이다.

모화는 사람을 볼 때마다 늘 수줍은 듯 어깨를 비틀며 절을 했다. 어린애를 보고도 부들부들 떨며 두려워했다. 때로는 개나 돼지에게도 아양을 부렸다.
그녀의 눈에는 때때로 모든 것이 귀신으로만 비친다는 것이었다. 그것은 사람뿐 아니라 돼지, 고양이, 개구리, 지렁이, 고기, 나비, 감나무, 살구나무, 부지깽이, 항아리, 섬돌, 짚세기, 대추나무 거시, 제비, 구름, 바람, 불, 밥, 연, 바가지, 대야, 솥, 숟가락, 호롱불…… 이러한 모든 것이 그녀와 서로 보고 부르고 말하고 미워하고 시기하고 성내고 할 수 있는 이웃 사람같이 생각되곤 했다. 그리하여 그 모

184

든 것을 '님'이라 불렀다.

무당 모화에게는 다른 문법과 어법이 있었다. 모화는 동물과 사물의 개별적인 차이를 뛰어넘어 모두를 님이라고 불렀다. 님이라는 한마디 말이면 충분했다. 그 한 글자로 존재하는 모든 것을 지칭할 수 있었고, 존재 이유와 위엄까지 부여할 수 있었다. 폴록의 그림도 마찬가지다. 모든 사물들이 이름도 형체도 없이 동시에 존재한다. 우리가 그의 그림을 보면서 수많은 별들이 반짝거리는 하늘을 연상할 수 있으면 그것은 그의 그림이 우주를 담은 것이기 때문일 것이다.

한편 폴록이 술에 취해 뉴욕의 뒷골목을 전전하고 있을 때 뉴욕에 도착한 몬드리안 역시, 폴록과 유사한 작업을 하고 있었다. 그의 연작 《구성》은 수직선과 수평선, 색에 있어서는 삼원색만 고집스럽게 반복한 일련의 작품들이다. 자신의 작품을 '퇴폐 미술'로 낙인찍은 나치의 억압을 피해 뉴욕에 둥지를 튼 몬드리안은 그때부터는 이전의 연작과는 다른 구성을 선보였다. 〈브로드웨이 부기우기Broadway Boogie Woogie〉, 〈빅토리 부기우기Victory Boogie Woogie〉 같은 작품들이 그것인데, 경직되어 있던 검은색의 수직·수평선들은 수직과 수평은 여전히 유지하되 훨씬 가볍고 부드러운 노란색으로 바뀌었으며, 격자를 이루고 있던 사각형들도 삼원색만이 아니라 다양한 색의 무수한 점의 형태로 캔버스를 채웠다. 그래서 자연스럽게, 작품의 제목에 들어가 있는 재즈의 불규칙하면서도 힘찬 리듬이 느껴진다.

몬드리안과 폴록은 같은 시기 함께 뉴욕에 있었지만 서로 만난 적은 없다. 하지만 몬드리안은 폴록의 그림을 보았고 그의 미술이 가져올 성공을 예견했다. 감성과 기법은 물론이고 자라난 배경과 받은 교육

까지 완전히 달랐던 두 예술가. 그럼에도 둘 사이에는 확실한 공통점이 있었다. 둘 다 추상화가였고 하나같이 사물의 근원적 모습에 집요하고도 고통스러울 정도의 집착을 갖고 있었다는 것. 얼른 보기에는 폴록이 몬드리안과 정 반대의 길을 간 것 같기도 하지만, 그 역시 몬드리안처럼 사물을 지칭하기를 원했고 그것을 표현해 낼 스타일을 찾았다. 수만 개의 선을 긋고 또 수만 개의 점을 찍었다. 흩어지고 모이고 또 다시 흩어지는 선과 점들은 고정되어 있지 않고 움직였다. 그래서 그의 그림을 가만히 보고 있으면 마치 별자리나 미생물을 보는 것 같은 착각이 들기도 한다.

몬드리안과 폴록, 두 예술가는 이렇게 기존 회화의 거의 모든 규칙을 부숴 버렸다. 두 사람 다 신지학에 관심을 보인 것도 우연이 아니다. 그들 역시 낭이와 같은 무당이었던 것이다. 네덜란드 출신의 무당은 춤이나 굿 대신 면벽面壁 수련하는 침잠의 세계로 갔고, 모화처럼 술을 입에서 뗄 줄 몰랐던 스프링스의 무당은 액션페인팅을 했다. 뿌리고 흘리고 또 뿌리고 그러기를 한 시간, 두 시간……. 온몸이 땀에 젖고 거의 기진한 상태가 되어서야 그림은 완성됐다. 마침내 사정을 끝낸 상태에야 말이다.

폴록은 생전에 스스로 자신이 동양 미술에 영향을 받았다고 밝힌 적이 있으며 영화도 그런 장면을 묘사했다.

폴록 모든 문화는 그 시대만의 소망을 표현하는 기법이 있습니다. 그것이 재미있지만…… 현대 작가들은 외부에서 소재를 구하지 않고 내적 소재로부터 출발하는 것이 다른 점이겠죠. 그러니까 제 뜻은…… 시대에 적합한 의미를 전달해야 한다는 말입니다. 비행기와

원자폭탄, 라디오의 시대인 오늘날은 르네상스 기법으론 표현이 불가능하죠.

기자 선생님께서는 붓 같은 도구로 칠하지 않는다고 들었는데요?

폴록 바닥에서 작업을 합니다. 동양에선 이미 그렇게 작업을 했죠. 물감은 흐르듯이 묽고 붓을 막대기처럼 사용해서 캔버스에 직접 안 닿게 하죠.

사물을 지칭하고 외관을 묘사하는 대신, 폴록은 사물을 사랑했다. 사물들이 어울려 있는 모습이 신기하기만 했고, 그 속을 들여다보고 싶었으며 원리를 알아서 스스로 세상을 만들고 싶었다. 그에게는 인간도 사물 중 하나에 지나지 않았는데, 모화의 세계가 딱 그랬다.

무당은 중간자다. 정신과 물질, 두 세계 사이에서 통로를 확보하고 길을 열어 주며 메시지를 전달하는 자. 양쪽의 문법을 알고 있는 자며, 양쪽의 연결 고리를 매만지는 자다. 폴록 역시 그렇게 살아야만 그림을 그릴 수 있었다. 무당이기에 아버지가 되어서는 안됐다. 그림을 그리도록 여건과 환경을 만들어 준 아내 하나로 만족해야만 했다. 그랬는데, 무당처럼 춤을 추며 그려낸 그림들이 일대 성공을 거두자 잠시 세속적 성공에 도취했고 끝내 파멸의 길로 접어들고 말았다.

성공하고 돈과 명성을 얻은 그가 넓은 새집을 사 이사를 하고 한참 동안 만나지 않고 지내던 가족들을 모두 초대한 날이 있었다. 알코올 중독에다 말 그대로 버린 자식이었던 폴록은 오랜만에 만난 식구들 앞에서 성공을 자랑하며 자기 인터뷰가 실린 잡지를 꺼내 보였다.

폴록 내 기사야! (…) 포베로 피카소래. 들었어? 나더러 가난한 피카

소래!

형수 피카소가 가족보다 중요해?

화가 폴록은 무당처럼 살아야 했지만, 그런 삶을 사는 건 인간에게 사실상 불가능한 일이다. 성공을 거두기까지는 때로 멈춰야 하는 날도 생기고 그림이 마음대로 풀리지 않는 날도 만나게 된다. 하지만 폴록은 줄곧 간직해 왔던 자신의 예술관과 야망을 포기할 수가 없었다. 그렇게 사는 내내 그림보다 더 중요한 것이 있을 수 있다는 사실 역시 모르고 살았다.

하지만 그렇다고 그를 별세계에 사는 외계인으로 볼 것까지는 없다. 극단적이고 유별나기는 했지만 우리 모두 내면에 그의 그런 성격을 조금씩 가지고 있으니 말이다. 우리 모두가 시인이고 예술가며, 낭이와 폴록처럼 무당도 될 수 있다. 폴록만큼은 아니겠지만 대부분이 욕망과 야망, 괴로움을 부둥켜안고 산다. 폴록처럼 그 감정과 기운을 발산할 방법을 찾는다면, 우리도 그처럼 살았을지 모른다.

물감 통에서 우연히 흘러내린 물감, 그것이 자아내는 묘한 아름다움. 영화는 이 장면으로 드리핑 기법이 어떻게 시작되었는지를 묘사했다. 그리고 우리의 상상력은 그렇게 그림을 그리는 폴록의 모습에서 무당이 굿하는 장면을 이끌어 냈다. 이것이 소설이나 전기는 가질 수 없는 영화만의 매력이리라. 마치 캔버스 위에 선 무당처럼 액션페인팅으로 몸속 깊이 숨어 있던 정신 깊은 곳에서 언제 폭발할지 모를 정도로 팽만해 있던 기를 분출할 수 있는 자신만의 스타일을 찾은 폴록. 그의 그림 앞에서 우리가 해야 하는 것은 무엇을 그린 것인지 묻는 것이 아니라 그 기를 느끼는 것이다. 하얀 백지 앞에서 허리를 구부린 채 한 손

에는 붓을 다른 한 손에는 물감 통을 든 채 긴 시간을 이리저리 왔다 갔다 하며 신 내림을 받은 무당처럼 춤을 추는, 즉 액션을 취하는 뉴욕 태생 박수무당을 그려 봐야 할 것이다.

프리다
Frida, 2002

———

감독: 줄리 테이머Julie Taymor
국가: 미국, 캐나다
상영 시간: 120분

2004년 제75회 미국 아카데미 시상식 분장상·음악상 수상, 미술상·여우주연상·의상상·주제가상 노미네이트
2003년 제60회 골든 글로브 시상식 음악상 수상, 여우주연상 노미네이트
2003년 제56회 영국 아카데미 시상식 남우주연상·분장상·여우주연상·의상상 노미네이트

피와 살로
그림을 그린 화가

멕시코 화가 프리다 칼로Frida Kahlo는 한국에서도 낯설지 않은 화가다. 종종 꽤 규모 있는 전시회가 열리고 남편이자 같은 화가인 디에고 리베라Diego Rivera 전시회가 열리면 함께 소개되기도 하기 때문이다.

영화 〈프리다〉는 2003년에 한국에서 상영되었는데, 그리 큰 호응을 얻지 못했다. 대중성이 크지 않은 영화 자체의 탓도 물론 있었지만 영화가 그린 그녀의 삶이 국내 관객들이 받아들이기에는 적잖게 충격적이고 생소했기 때문이다. 게다가 프리다와 남편 리베라의 난잡하다고 밖에는 달리 말할 수 없는 성생활을 중요한 소재로 다룬 탓에 청소년 관람 불가 판정까지 받았다. 이 역시 영화 〈프리다〉가 대중적인 사랑을 받지 못한 이유 가운데 하나일 것이다. 예술가를 다룬 영화이기에 에로티시즘은 분명 중요한 요소지만, 처제와 간통을 저지르는 리베라

와 동성애는 물론이고 남편이 아닌 다른 남자와 잠자리를 가지는 프리다의 모습 등은 거부감을 불러올 수밖에 없다.

하지만 영화가 크게 성공을 거두지 못한 것은 이런 이유들 이외에 프리다의 삶 자체가 영화를 넘어서는 엄청난 비극의 연속이었기 때문일지도 모른다. 보통 사람들은 상상도 할 수 없는 엄청난 육체적·정신적 고통들로 점철된 삶이 그녀의 인생이었다. 프리다를 언급하는 책이나 기타 자료들을 읽다 보면, '저 몸으로 어떻게 살았을까?'라는 경외감과 두려움이 가장 먼저 느껴진다.

몸만이 아니다. 그녀가 살았던 20세기 전반의 멕시코 역사 역시 프리다의 삶처럼 굉장히 어둡고 비극적이었다. 프리다는 평생을 공산주의자로 살았고 타협하지 않았다. 이 점 역시 그녀를 다룬 영화가 한국에서 그리 대접을 받지 못한 이유 가운데 하나일 것이다. 하지만 미국인들이 만든 영화 〈프리다〉는 프리다를 공산주의자로 다루기보다는 남편이자 멕시코 대화가인 리베라와의 관계 속에서만 주로 다뤘다. 성적인 문란함과 공산주의 사상의 관계가 프리다와 리베라라는 두 화가에게 와서 어떤 방식으로 긴밀한 접점을 보이며 그들의 예술을 지배했는지, 자못 궁금하지만 영화는 이 무거운 이야기를 핵심 주제로 받아들이지 않았다.

조국과 같은 운명을 타고난 여인
—

미술 비평가들을 비롯한 많은 이들은 프리다라는 예술가를 분석할 때, 흔히 18살 때 교통사고를 당한 이후 48살의 나이로 숨을 거둘 때까지

그녀가 겪어야 했던 엄청난 육체적 고통에만 초점을 맞춘다. 하지만 이는 그녀의 작품과 삶을 잘못 이해한 것이라는 비판을 면하기 어려운 편협한 관점이다. 프리다에게 교통사고는 엄청난 시련을 안겨 주었고 그 이후의 육체적 고통이 그녀의 그림 세계를 지배한 것은 부인할 수 없는 사실이지만, 그녀의 공산주의 사상과 그런 사상이 나오게 된 멕시코의 현대사 역시 프리다가 겪은 육체적 고통 못지않게 그녀의 작품 세계를 지배한 요인이었다. 1910년에 일어난 멕시코 혁명을 전후해 근대화의 길을 걸은 멕시코 역사는 그대로 프리다의 인생이었고, 그녀의 개인적인 고통은 멕시코라는 한 국가가 겪어야만 했던 질곡의 역사적 사건들과 같이 진행됐다. 그녀가 교통사고로 온몸의 뼈가 으스러지는 고통을 경험했듯 멕시코는 역사의 수레바퀴에 깔려 온몸의 뼈가 부서지는 과정을 밟고 있었다. 그녀를 견디게 해 준 것, 다시 말해 육체적 불구와 그로 인한 고통을 극복하게 해 준 것은 우선은 그림이었지만, 자신과 조국 멕시코를 같은 운명을 타고난 하나의 전체로 보는 그녀의 신념 역시 못지않게 중요한 역할을 했다. 이런 사실을 가장 극명하게 보여 주는 그림이 바로 숨을 거둔 1954년에 그린 〈마르크스주의가 환자에게 건강을 주리라El Marxismo Dará Salud a los Enfermos〉다.

서 있기조차 힘든 몸, 그런데도 그녀는 붓을 놓지 않았다. 버스를 타고 가다가 전차와 충돌하는 큰 교통사고를 당해 온몸의 뼈가 으스러지고 쇠막대기가 몸을 뚫고 들어오는 중상을 입었지만 기적적으로 살아났다. 버스의 난간 철봉이 요추를 관통해 들어와 자궁을 뚫고 나가 버렸고 후일 이 후유증으로 세 번이나 아이를 사산했다. 오른쪽 다리는 완전히 으스러졌고 왼발도 부러졌다. 신장이 상해 소변도 볼 수 없었으며 후일 간염이 악화되어 괴저병에 걸린 다리를 잘라 내야 했다. 33번

프리다 칼로,
〈마르크스주의가
환자에게 건강을
주리라〉, 1954.

의 대수술을 받았지만 모두 실패했고 대부분의 시간을 특수 제작한 침대에 누워서 보냈다. 누운 채로 자신의 모습을 그릴 수 있도록 닫집에는 거울을 매달았다. 그녀의 200여 점에 달하는 작품 중 자화상이 30점이 넘는 이유도 여기에 있다.

그런데도 프리다는 그림을 그렸다. 사고 이후의 삶은 온전히 그림에 바쳐졌고, 그녀에게 남은 삶은 부서진 몸으로부터 정신을 분리해 내는 시간들이었다. 절망과 자살의 유혹에서 벗어나기 위해, 언제라도 몸과 함께 무너져 내릴 수 있는 정신을 몸으로부터 분리해 내, 별도의 논

리를 부여했다. 얼마든지 절망 끝에 스스로 목숨을 끊을 수도 있었고 극심한 우울증으로 미쳐 버릴 수도 있었다. 하지만 프리다는 모든 것을 견디고 그림을 그렸다. 그녀의 그림은 그래서 범상치 않으며 일반 미술사의 관점으로는 쉽게 접근하기 어렵다. 단순한 그림이 아니라 도발적이며 서툴고 관람객들을 전혀 고려하지 않은 지극히 개인적인 고백이다. 현대 미술의 파격적인 양상을 염두에 둘 때조차 충격적일 정도다.

부서진 몸으로부터 정신을 분리해 내는 일, 프리다에게는 그림 그리는 것이 곧 이 일을 행하는 것이었다. 그녀의 그림은 마치 초등학생들이 그린 것 같은 어눌하고 직설적인 표현으로 가득 차 있지만 그럼에도 신화적이고 종교적이며 동시에 정치적인 메시지들로 가득하다. 그렇다. 그녀의 그림들은 분명 정치적이다. 영화 〈프리다〉와 화가 프리다를 이해하기 어려운 이유는 바로 이 육체와 정신을 분리해서, 무너진 육체와 함께 언제든지 무너져 내릴 수 있는 정신을 지켜 내려는 힘겨운 삶이 정치적인 의미를 지니고 있기 때문이다. 평생을 공산주의자로 살았던 프리다는 숨을 거두기 직전, 괴저병에 걸린 오른쪽 다리를 절단한 후 〈마르크스주의가 환자에게 건강에게 주리라〉를 그렸다. 포르투갈과 스페인의 침략을 받아 남미 사람들에게는 거의 태생 종교가 되어 버린 가톨릭의 천주님이나 성모 마리아가 아니라 마르크스주의를 구세주로 받아들였다는 의미다. 보다 구체적인 그림의 원제는 그 정치성을 더 짙게 만들어 준다. "마르크스주의 이론이 병든 자들과 양키들의 자본주의에 의해 억압받는 이들을 구원하리니, 지상에 평화를Peace on Earth so the Marxist Science may Save the Sick and Those Oppressed by Criminal Yankee Capitalism."

프리다의 그림이 정치적인 것은 리베라의 영향도 컸다. 영화에서 프리다는 리베라의 부탁으로 스탈린에 쫓겨 멕시코로 도망 온 트로츠

키를 흔쾌히 집에 숨겨 준다. 그 바람에 감옥에 가기도 하며, 트로츠키
와 사랑을 나누기도 한다. 영화에서 소련의 망명 혁명가 트로츠키와 프
리다가 나누는 짧지만 강렬한 사랑은 이런 이유로 상당히 중요한 장면
이다. 하지만 무엇보다 프리다와 리베라 두 사람의 공산주의 사상과 예
술의 관계를 잘 보여 주는 에피소드는 리베라가 록펠러 센터에 대형 벽
화를 그리는 작업을 하는 장면에서 나타난다. 영화는 꽤 긴 시간을 이
에피소드에 할애했다.

내 그림입니다. 내 벽이오.
—

리베라는 미국 록펠러 재단의 부탁을 받고 뉴욕의 록펠러 센터Rockefeller
Center빌딩 로비에 대형 벽화를 그린다. 록펠러 재단은 처음에는 마티스,
피카소 등 유럽 화가들에게 작품을 주문했지만 거절당하고 리베라에게
다시 주문했다. 리베라는 논쟁을 불러일으키는 화가이기는 했지만, 록
펠러 재단과 일하기 1년 전인 1932년, 미국의 자동차 산업을 상징하는
도시 디트로이트에 〈디트로이트 산업Detroit Industry〉이라는 제목의 대형
벽화를 그리는 등 미국 몇 곳에서 꽤 유명한 작업을 이미 몇 번 한 적이
있었다.

　　록펠러 센터의 벽화는 가로세로 모두 10미터가 넘는 거대한 규모
의 그림이었다. 그런데 리베라가 벽화에 레닌의 초상을 그려 넣는 바
람에 그림을 주문한 록펠러 가문과 갈등이 생겼고, 결국 그림은 부서져
버리고 말았다. 리베라는 갈등을 해결하기 위해 레닌과 함께 링컨 초
상화도 그려 넣겠다고 타협안을 제시했다. 영화에서는 리베라가 록펠

러 재단으로부터 거부를 당하자마자 벽화를 바로 철거한 것으로 나오지만, 사실은 가려 놓은 상태에서 뉴욕 현대 미술관으로 이전하는 안을 제시하는 등 여러 아이디어를 제안하다가 모두 거부당해 약 9개월 후인 1934년 2월에 철거했다. 영화 속 그 장면을 잠시 보자.

> **록펠러** 레닌 초상화는 예상 밖이요. 기존의 당신 스케치에는 일반 노동자들뿐이었소. 스스로 레닌으로 변형시킨 거군요. 당신이 레닌으로 바꾼 거요. 우린 신문 보도엔 까딱도 안 합니다. 언론을 상대로 어떤 공격에도 당신을 보호할 수 있소. 당신 작품은 전율 그 자체니까요. 하지만 레닌 초상화는 많은 사람을 불쾌하게 할 거요. 특히 저의 아버님! 이건 절 힘들게 하는 겁니다. 부디 하나만 바꾸세요.
> **리베라** 내 원칙을 거스르는 거요.
> **록펠러** 수정하고 우리와 함께 식사합시다. 부디 재고해 주시길 바랍니다.

그러나 리베라는 레닌을 지울 수가 없었다. 마음 속으로 갈등을 겪지 않은 것은 아니지만, 결정을 내리고 록펠러 2세에게 선언한다.

> **리베라** 제 그림입니다.

그러자 젊은 록펠러가 수행원들과 함께 로비를 떠나면서, 리베라에게 일갈한다.

> **록펠러** 내 벽이오.

"제 그림입니다.""내 벽이오." 예술가와 재벌 후계자가 나눈 이 간단한 대화는 영화만이 아니라 리베라의 작품 세계 전체가 지니고 있는 정치적 의미를 잘 일러 준다. 둘 다 맞는 말이다. 벽화는 리베라의 그림이었고, 벽은 록펠러의 것이었다. 벽이 없으면 그림도 없다. 그러나 그림이 없으면 벽도 그냥 벽이다. 벽화 없는 벽이 된다. 예술가와 자본가가 나눈 이 간단한 대화 속에서 우리는 '그림'과 '벽'이라는 두 단어의 상징성을 생각해 볼 기회를 갖는다.

록펠러에게 벽화에서 레닌 얼굴을 지울 수 없다고 통보하기 전날, 리베라는 프리다와 상의했다.

리베라 난 너무 모험을 하는 바보인가봐.

그러자 프리다가 다음과 같이 말했다.

프리다 당신은 굴하지 않아. 예술적 고결함 따윈 잊어. 이제까지 이 벽화보다 더 잘 작업했고 사람들을 일깨워 왔어. 이상과 열정을 품도록 말이야. 그렇게 할 줄 아는 화가는 당신뿐이야. 그가 내일 벽화를 부순다 해도, 당신은 여전히 승자야.

프리다에게 공산주의는 병을 치유할 뿐만 아니라 세상을 일깨우고 "양키들의 억압으로부터 고통당하는 사람들을 구원하는 과학"이었다. 이 주의 · 주장을 믿는 것은 혹은, 반대로 희의하거나 부정하는 것은 프리다가 죽은 지 60년이 훌쩍 지난 지금, 영화를 보는 사람들의 몫이다. 동구권이 무너지고 사회주의의 정치적 실험이 거의 완전히 실패로

끝난 오늘날, 많은 이들은 드높은 이상에는 공감하지만 공산주의나 사회주의의 교조적 이론은 이론일 뿐이라고 생각할 수도 있다. 실제로 스탈린이나 마오쩌둥 등은 권력 투쟁의 잔혹한 영웅들이었지 마르크스 이론을 실현한 이들이 결코 아니었다. 만국 혁명론을 주장한 트로츠키를 신뢰할 수도 없다. 망상에 가까운 구름 잡는 식의 혁명론만 주장하지 않았던가.

하지만 그런 역사를 차치하고도 록펠러의 입에서 나온 말, "내 벽이오"라는 말은 무시무시하다. '벽'이 거의 언제나 '그림'을 이긴다는 세상의 이치를 담고 있는 말이기 때문이다. 이제 화가들은 상징적으로 말해, '벽화'만을 그려야 하는 존재가 됐다. 즉, 벽이 먼저 존재하며 그림은 그 뒤에 장식으로 따라 붙는 부차적인 것이 되어 버린 것이다. 자본과 예술의 이런 종속 관계가 20세기 미국에서만 일어났다고 생각한다면 그야말로 단견이다. 어느 시대, 어느 지역을 불문하고 예술은 메세나라는 후원의 형식을 빌리든, 주문이나 기증이라는 종교 제도 덕을 보든, 자본의 지배로부터 자유롭지 못했다. 피렌체 르네상스를 일으킨 메디치 가문은 당대 최고의 금융 가문이었다. 인상주의 역시 부르주아 계층의 대두와 철도 개설과 만국박람회가 일러 주듯이, 서세동점의 식민지 개발 역사와 함께 일어난 본질적으로 자본주의적인 예술이었다. 오늘날은 어떤가? 루이비통 재단, 카르티에 재단, 박물관을 체인점으로 운영하는 솔로몬 구겐하임 재단, 중동에 루브르를 팔고 퐁피두센터를 서울에 파는 프랑스…… 피카소의 그림은 예술적 가치가 아니라 2,000억 원이라는 경매가로 평가된다. 거의 매년 빼놓지 않고 대가들의 위작 시비가 터진다. 아직도 대부분의 예술이 자본에 종속되어 있는 것이다. '벽'은 여전히 '그림'을 너끈히 이긴다.

오직 정신, 정신

영화 〈프리다〉는 어디에 초점을 맞추었으며, 과연 성공한 영화일까? 뜻하지 않은 교통사고가 가져다 준 고통과 절망의 심연에서 그림을 통해 정신이 육체를 떠나 홀로 우뚝 서는 과정을, 과연 영화는 프리디의 그림만큼 잘 드러내고 있을까? 이 질문에 우리는 비교적 성공했다고 답할 수 있다.

영화라는 장르는 육체와 정신이 분리되는 과정을 오히려 그림보다 더 잘 묘사하고 그 심층까지 드러낼 수 있는 장르 고유의 기법과 미학을 갖고 있다. 예를 들면 프리다가 1940년, 리베라와 이혼한 직후에 그린 유명한 자화상인 〈짧은 머리의 자화상 Self portrait with cropped hair〉을 영화가 어떻게 처리하는지 보자.

화면 한가운데 짧은 머리의 프리다가 그려진 그림이 벽에 걸린 채 등장하고 그 옆에서 거울을 보며 자신의 머리를 가위로 자르는 프리다가 나타난다. 그러다가 머리를 다 자른 프리다가 거울 앞에서 사라지자 그림 속의 인물이 살아 움직이며 고개를 떨군다. 이 장면은 의도적인 연출이라는 느낌을 주는 한계가 있긴 하지만, 감독이 영화를 제작하면서 프리다라는 인간이 가진 여러 자전적 요소들과 그림들을 깊이 연구했음을 잘 일러 준다. 영화 속에 등장하는 거울이나 자화상 속의 인물이 살아 움직이는 판타지는 그 자체로 관객의 해석을 기다리는 영화의 매력으로 자리를 잡는다. 우리는 영화의 이 장면들을 두고 어떤 해석을 할 수 있을까?

거울은 자화상을 그릴 때 필요한 도구다. 따라서 미완성된 자화상과 거울은 함께 놓일 수 있지만 완성된 자화상과 거울을 함께 볼 수는

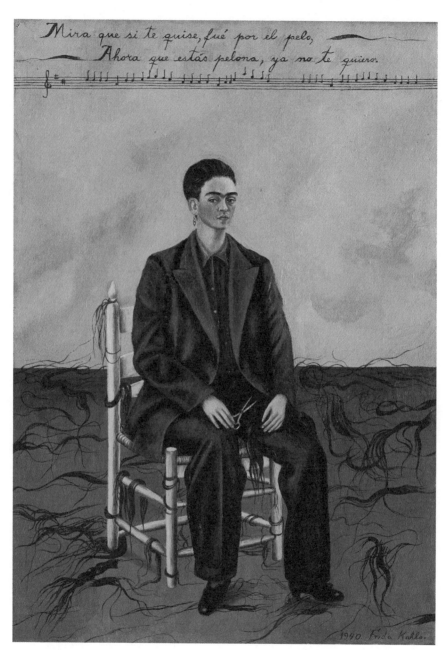

프리다 칼로, 〈짧은 머리의 자화상〉, 1940.

없다. 하지만 영화의 설정은 거울과 자화상을 얼마든지 함께 보여 줄 수 있다. 거울 앞에 서 있던 화가가 사라지면서 거울 속의 상에 지나지 않았던 그림이 살아 움직이는 이 몽환적 세계의 판타지는 나와 또 다른 나, 그러니까 두 개의 자아가 갈등하는 프리다의 무의식적 내면을 보여 주는 장치였다.

프리다의 그림은 '그림 속의 자화상'과 '그 그림을 그리는 프리다 자신'이라는 두 인격체를 종종 함께 등장시키곤 한다. 〈짧은 머리의 자화상〉도 그중 하나며 1939년 작품 〈두 프리다The Two Fridas〉는 더 전형적인 작품이다. 많은 연구자들이 이 야릇한 자화상을 두고 작품 속의 여러 세부 요소들을 언급하며 구구한 해석들을 늘어놓는다. 모두 틀린 말은 아니다. 하지만 부족하다는 느낌 역시 지울 수 없다.

우선 누구도 자화상을 저런 식으로 그리지는 않는다는 점을 간과하지 말자. 〈두 프리다〉는 자화상의 통상적인 개념을 깨 버린 그림이다. 두 자아를 병치시켜 놓은 데서도 그렇고 흉측하게 심장과 핏줄까지 모두 드러내고 있는 점도 그렇다. 프리다는 '그림이 아닌 것'을 그린 것이다. '그림이 아닌 것을 그려야만 하는 비범한 상황'을 그린 것이라고 보는 편이 더 맞겠다. 200여 점이 넘는 작품들 중 자화상만 30점이 넘는다. 왜 그렇게 자주 자화상을 그렸을까? 부상당한 몸으로 늘 침대에 누워 지내야 했기 때문일까? 물론 그 이유도 있겠지만, 프리다는 육체를 떠나 홀로 존재할 수 있는 정신의 가능성을 그려야만 했기에 끊임없이 자화상을 그렸다. 그림 속의 얼굴은 또 다른 존재의 얼굴이었던 것이다.

그림 속 두 프리다는 아마도 이런 대화를 주고받으며 손을 맞잡고 논쟁을 끝냈을 것이다. 19세기 후반에 유행했던 빅토리아 왕조의 흰색 드레스를 입고 있는 왼쪽 프리다는 피 흘리는 핏줄을 지혈 가위로 누르

시네마 인문학

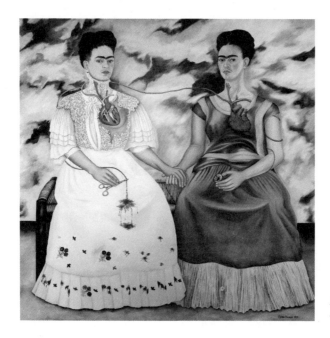

프리다 칼로,
〈두 프리다〉, 1939.

고 있다. 그림 속에서는 육체의 썩은 피도 꽃처럼 피어날 수 있다. 리베라가 좋아했던 멕시코 민속 의상인 테우아나Tehuana를 입은 또 한 사람의 프리다는 리베라의 작은 사진이 들어가 있는 펜던트를 한 손에 쥐고 있다. 리베라가 프리다의 동생과 간통을 저지르는 장면을 목격한 프리다는 머리를 자르고 이 작은 리베라의 사진이 들어가 있던 둥근 액자를 한 손으로 눌러 으깬다. 그러자 손가락에서 피가 배어 나와 떨어진다. 그 남편의 작은 사진이 들어간 펜던트를 손에 쥐고 있는 〈두 프리다〉 속 프리다는 아직은 리베라를 사랑하고 있었다.

　　이 그림은 서구 문명과 멕시코 문명의 혼재를 나타낸 그림으로 볼 수도 있고, 리베라에 대한 사랑의 표현으로도 볼 수 있다. 그러나 프리다의 그림들 중 가장 큰 크기의 목재 하드보드에 그려진 이 대형 패널

은 생과 사의 만남, 병든 육체와 육체를 극복한 정신의 만남을 그린 것으로도 볼 수 있다. 건강한 심장에서 나온 피는 프리다의 팔을 휘감은 뒤 리베라의 작은 액자까지 건강한 심장의 피를 전달하고 있다. 그토록 프리다는 리베라를 사랑했다.

육체는 '정신은 육체를 떠나 홀로 존재할 수 없다'고 말할 것이다. 그러나 정신은 '꼭 그렇지만도 않다'고 말한다. 거의 모든 종교가 정신은 육체를 떠나 홀로 존재할 수 있다고 말한다. 대화는 이렇게 해서 끝없이 이어질 것이며, 마침내 죽음이 찾아와 누구의 말이 옳은지, 승자를 가릴 것이다. 실제로 프리다는 이 죽음을 해골의 모습으로 그림 속에 직접 등장시켰고 영화도 무리수를 두어 가며 이 죽음을 여러 번에 걸쳐 우스꽝스러운 꼭두각시 형상으로 영화 속에 삽입했다.

죽음이 말한다. "죽으면 모든 것이 끝이다". 그러나 정신은 말한다. "태양과 달은 영원히 있지 않느냐. 이 대지와 바람은 우리가 사라져도 남지 않느냐. 나를 낳아 준 부모님들과 그 부모님들을 낳은 조국의 산하와 그 산하에서 태어나 살다 죽은 저 무수한 인간들의 이야기 모두는 남는 것 아니냐." 정신이 육체에게 한 이 말들은 거의 그대로 프리다의 그림 〈우주, 대지, 디에고, 나, 세뇨르 홀로틀의 사랑의 포옹The Love Embrace of the Universe, the Earth〉에 묘사되어 있다. 하지만 영화는 안타깝게도 멕시코의 자연은 거의 보여 주지 않는다. 그럴 수 없었을 것이다. 풍경과 의식, 자연과 세계관의 관련이 이 영화의 주제가 아니었기 때문이기도 하지만, 다루기엔 너무나도 힘든 주제였다.

감독은 그러나 멕시코의 자연과 풍경에 대한 욕망을 완전히 포기하지는 않았다. 프리다와 리베라가 함께 살았던 집을 '라 카사 아슬La Casa Azul'이라고 부른다. 푸른 집이라는 뜻의 이 집은 무엇보다 스페인의

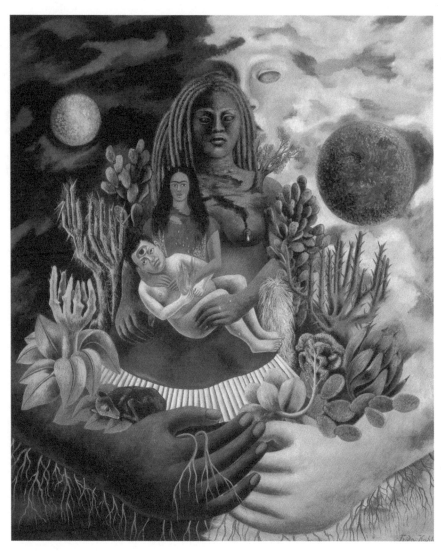

프리다 칼로,
〈우주, 대지, 디에고, 나, 세뇨르 홀로틀의 사랑의 포옹〉, 1949.

무어 양식 건축의 안마당인 '파티오Patio'로 불리는 곳이 인상적인데, 감독은 화려하고 원색적인 정원과 거의 폐허가 되어 버린 황폐한 정원을 대비시켜 리베라와 함께 살 때의 프리다와 홀로 남겨진 프리다를 대비시켜 보여 준다. 같은 공간이지만 두 공간은 전혀 다르다. 생명과 죽음, 색과 어둠을 극명하게 대비시키며 감독은 공간과 화가 프리다의 예술이 어떤 관계를 맺고 있는지 보여 준다.

이 영화는 따라서 한 번 보고 말 영화가 아니다. 여러 번 봐야 하며, 프리다의 간단한 전기라도 한 권 읽고 봐야 한다. 또 멕시코 혁명을 비롯해 현대사에 대한 약간의 사전 지식도 필요로 한다. 이는 영화의 장점이자 단점이다. 오락 영화가 아닌데다 화가의 모든 삶과 역사를 다 담을 수 없으니 전기도 읽고 역사 공부도 좀 해야 제대로 볼 수 있는 영화라고 하면, 수동적인 관람객 입장에 서 있는 사람들은 부담을 느낀다. 영화라는 장르 자체의 한계다. 하지만 〈프리다〉를 비롯해 화가를 다룬 영화에서 전기나 역사에 대한 지식보다 더 중요한 것은 어쩌면 영화를 지배하는 색에 대한 관심과 색의 중요성에 대한 인식일 것이다. 그런 의미에서 우리는 이 영화가 아카데미 영화상에서 분장상을 수상한 이유를 한 번쯤 되돌아볼 필요가 있다. 또 (이 책에서는 다루지 않겠지만) 장면마다 흘러나온 서글프고 애잔하면서도 강렬한 멕시코 음악이 색의 강렬함에 어떻게 감정적 깊이를 더하는지도 주의 깊게 살펴봐야 할 것이다. 영화를 좀 더 깊이 보자면 말이다.

풍경 혹은 자연과 관련해 영화에서 한 가지 더 지적할 것이 있다. 감독은 트로츠키가 스탈린의 암살 음모를 피해 프리다의 집에 머물 때 함께 야외로 피크닉을 가서 아즈텍의 피라미드 유적을 오르는 장면을 삽입했다. 고령의 트로츠키와 부상을 당해 높은 곳을 오를 수 없는 프

리다가 피라미드 정상까지 함께 올라간다? 실제로 있었던 일인지 아니면 감독이 삽입한 것인지 불분명하지만, 이 장면은 그 자체로도 의미 있으며 두 사람의 사랑으로 이어지는 길목 역할을 하는 장면이기도 하다. 정상에 오른 두 사람은 아래를 내려다보며 다음과 같은 대화를 나눈다.

> **트로츠키** 당신은 생각보다 잘 참아 내고 있어요. 그래서 당신 작품을 좋아해요. 그런 메시지를 담고 있어요. 아무도 관심 없다는 불만은 틀린 겁니다. 당신 그림이 표현하려는 것은 혼자가 된 인간의 아픔이오.
> **프리다** 그런지도 모르죠.
> **트로츠키** 지금 내가 얼마나 행복한지 몰라요. 수년 만에 진정한 인간이 된 기분이오.

사랑하는 아이들을 스탈린의 손에 다 죽이고 망명길에 오른 트로츠키는 "수년 만에 진정한 인간이 된 기분이오"라고 말한다. 프리다가 옆에 있어서 그랬을까? 아니면 피라미드 정상에 올라 아래를 굽어볼 수 있어서 그랬을까? 아마도 둘 다 일 것이다. 영화의 이 장면은 상징성을 띠고 있으며 그래서 잠시 멈추고 음미해 보아야 한다.

다시 프리다의 그림 〈우주, 대지, 디에고, 나, 세뇨르 홀로틀의 사랑의 포옹〉으로 돌아가자. 이 그림은 구성이 복잡해 보이지만 의외로 단순한 그림이다. 이 그림에서도 프리다는 예의 직설법을 구사한다. 빛과 어둠의 두 세계가 모든 존재들을 포옹하고 있고 그 안으로 대지의 여신이 프리다를, 프리다가 어린 아이로 등장하는 리베라를 끌어안

고 있다. 우주의 신의 두 팔에는 몸에 털이 없는 멕시코 토종 견犬인 홀로틀이 안겨 있고 선인장 등 멕시코 식물들도 보인다. 홀로틀은 아즈텍 신화 속의 캐릭터로, 주로 쌍둥이와 개로 형상화되며 저승을 의미하기도 하고 해가 지고 나서의 어둠을 상징하기도 한다. 프리다는 멕시코 전통 의상을 걸친 채 붉고 너른 치마 폭 위에 리베라를 안고 있다. 리베라의 이마에는 눈이 하나 더 있는데 이는 평범한 인간을 초월하는 화가로서의 뛰어난 능력을 상징한다.

리베라의 벽화로부터 받은 영향이 느껴지는 이 그림은 프리다가 공산주의 사상을 견지한 이유를 짐작하게 한다. 1910년 멕시코 혁명이 일어난 즈음 멕시코는 33년 동안 포르피리오 디아스Porfirio Díaz가 7번에 걸쳐 대통령을 지내는 혹독한 독재 국가 시절을 보냈다. 이른바 '포르피리아토Porfiriato'라고 불리는 시기다. 경제적으로는 근대화가 이루어지고 서구 열강들이 멕시코에 투자를 하는 등 괜찮은 결과를 얻었지만 그것은 특수 계층을 위한 것일 뿐, 원주민을 비롯해 농민과 노동자들로 구성된 대다수 국민들은 깊어 가는 양극화에 시달려야 했고, 강압적인 통치로 곳곳에서는 혁명과 내란이 끊이지 않았다.

그런 상황에서 공산주의는 자연스러운 저항과 개혁의 움직임에 논리를 제공할 수밖에 없었다. 영화에는 검은 옷을 걸친 두 노파가 트로츠키가 머물고 있는 프리다의 집을 찾아와 "무신론자들이 사는 집"이라고 하면서 성수를 뿌리다 프리다가 총을 빼 들자 도망가는 장면이 나오는데, "종교는 민중의 아편"이라는 말까지 굳이 할 필요는 없겠지만, 당시 기득권층에 속한 사람들이 믿는 성모는 거짓 성모였고 지주, 군부와 결탁한 악마에 다름 아니었다. 종교도 제 역할을 다하지 못했던 때였던 것이다.

리베라나 프리다 같은 예술가들은 그래도 이성적인 사람들이었다. 그림은 이성의 산물이기 때문이다. 마음 가는 대로 아무렇게나 그리는 것이 그림이 아니다. 예술가들의 눈으로 보기에 20세기 전반기의 멕시코는 지옥이자 혁명을 피할 수 없는 매판자본買辦資本, 즉 식민지나 후진국 등에서 외국 자본과 결탁하여 자국민의 이익을 해치는 토착 자본의 천국이었다. 1910년 마침내 러시아 혁명보다 먼저 멕시코 혁명이 일어났고 지식인들은 마르크스의 이론을 러시아 못지않게 연구하고 이론화시켰다. 이는 지식인으로서 당연한 관심의 발로였고 정도의 차이는 있으나 거의 모두 행동으로 옮겨지기도 했다.

그림은 그리고 예술은 엄밀한 이성의 산물이다. 미는 최고의 이성이며, 이 이성은 독재를 용납할 수 없다. 독재를 용납한 다음 그려진 그림은 사기에 지나지 않는다. 단선적이고 직설적인 판단은 늘 경계해야 하겠지만, 멕시코의 경우 수십 년 간(길게는 혁명 이후에도 거의 100년 동안) 권력에 눈이 먼 정치가들의 독재를 겪었고 이는 공산주의 사상이 유일한 해결책으로 떠오르게 된 계기였다.

그 가운데서 프리다는 우주, 지구, 조국, 아즈텍 신화 그리고 사랑을 택했다. 성모 마리아 대신, 자본주의의 황금 송아지 대신 말이다. 그리고 그림을 그리면서 서서히 억압받는 멕시코 민중과 사고로 죽을 고비를 넘긴 자신을 동일시해 나갔다. 여기서 성性은 억압받는 민중과 육체의 살아 있음을 증언해 주는 긍정적 요인으로 인식된다. 동시에 자연의 자연스러운 흐름이자 우주적 원리이기도 하다. 따라서 프리다와 리베라의 문란한 성생활을 단지 예술을 위한 것이었다고 궤변을 늘어놓거나 대변해 주어서는 안 되겠지만, 그렇다고 두 사람을 나쁘게 보거나 무조건 비난해서는 곤란할 것이다.

순간적인 욕정은 누구에게나 있다. 프리다와 리베라는 그 욕정을 참지 못했다. 프리다의 동성애와 트로츠키와의 사랑은 남편인 리베라에 대한 반발 심리가 크게 작용했을 수도 있다. 리베라는 영화에서 묘사된 대로, 프리다보다 더 육체 자체의 매력에 끌린 인간이다. 여자들만 보면 욕정을 참지 못했다. 영화가 시작되고 얼마 지나지 않아 파티가 열리던 어느 날이 묘사되는데, 리베라가 여자들에게 다가가는 모습을 보며 그의 첫 부인인 안젤리나가 프리다에게 말했다.

안젤리나 하여간 놀랍다니깐! 찰흙을 만지듯 주물러요.
프리다 몸을 실제로?
안젤리나 하긴. 불완전한 미모의 여자를 보면서도 미를 찾아내는데 누군들 거부할까. 당신은 다르겠지만 50퍼센트 여자는 넘어가요.

리베라는 화가답게 "불완전한 미모의 여자를 보면서도 미를 찾아내는" 인간이었다. 물론 좀 이상하게 들릴수도 있겠지만 이 말 속에는 리베라가 화가로서 인체에 대해 갖는 각별한 관심이 들어가 있다. 화가들은 인체 속에서 다른 것을 보는 이들이다. 이 다른 것은 미추를 넘어서서 다른 무언가에 근거한 새로운 범주에 속한 것들이다. 누드의 역사는 서양 미술의 역사 그 자체다(동양화에는 춘화는 존재하지만 누드가 없다. 이 역시 문화사의 중요한 주제 가운데 하나다).

통념으로 인정되는 여체의 미는 대부분 조작된 아름다움일 경우가 많다. 광고나 영화 속의 모델들이 만들어 낸 이 육체의 이미지들은 상업적이며 정치적이다. 화가는 이 통념을 벗어난 아름다움을 찾는다. 리베라가 그랬지만, 그는 매번 선을 넘고 말았다(그렇다고 리베라가 강간

을 하거나 성폭력을 한 것은 아니다). 그의 그림들에 등장하는 여자와 남자들은 모두 강렬한 색과 선이 자아내는 대담한 묘사를 보여 준다. 영화에서 이 강렬한 색과 선을 찾아 내는 것 역시 화가를 다룬 영화들을 보며 시도해 볼 만한 의미 있는 감상이 될 것이다.

아름다울 수 없는 그림

—

종종 프리다의 그림을 '아름답지 않다'고 평가하는 이들이 있다. 또한 그녀의 그림은 미술사에 큰 족적을 남길 정도가 되지 못하며 작품 수도 너무 적다는 소리를 듣는다. 작품의 예술적 가치를 지배하는 기법이나 그 기법 속에 들어 있는 정신적 깊이는 실제로도 지나치게 직설적이고 서툴다. 그런데 이 모든 것이 어찌 보면 당연한 게, 그녀는 남들과는 전혀 다른 상황 속에서 전혀 다른 자세로 그림을 그렸기 때문이다. 프리다는 몸으로부터 정신을 분리해 내면서 정신을 전혀 다른 기원과 본질을 갖고 있는 것으로 만들었다. 그 작업은 시간이 지나도 익숙해지지 않았으며 인간 프리다에게 늘 너무 어려웠다.

프리다의 그림들은 얼른 보면 19세기말 프랑스의 나이브 아트naive art 화가 앙리 루소의 그림을 연상시키기도 하고 달리나 호안 미로Joan Miro 풍의 초현실주의도 가미되어 있는 듯 보인다. 표현주의적인 강렬함은 색이나 형태 모두 멕시코 민화나 강렬한 원주민들의 그림 그대로다.

한편 그녀의 사진이나 자화상을 보면, 그녀가 결코 평범한 여인이 아니었다는 사실이 강하게 느껴진다. 마치 무당의 얼굴 같다는 느낌도 든다. 정면을 향해 있는 강렬한 눈빛은 무당의 그것처럼 서늘하다. 영

화 〈프리다〉는 한 평범한 여인을 '무당'으로 만든 여러 개인적 사건과 시대의 질곡들을 찬찬히 비췄다. 산산이 부서진 몸으로부터 분리되어 홀로 존재할 수 있는 정신을 만들어 내는 것, 고통을 견디는 거의 유일한 방법이었던 이 이분법은 프리다에게 희망이나 가능성이 아니라 온전히 현실이 되어야 했다. 그녀의 강렬한 눈빛은 이 홀로 존재하는 정신을 만들어 내려는 의지의 표현이자 안타까운 노력의 다짐이다. 저주할 수 있는 신도 그녀에게는 없었다. 그녀는 늘 (적어도 기독교의) 신은 존재하지 않는다고 확신했다.

> **리베라** 당신을 살려 줘서 신에게 얼마나 감사한지 몰라.
> **프리다** 난 그 사람에게 할 말이 많은 사람이에요.

아이를 사산하고 난 다음 리베라와 프리다가 나눈 대화다. 따로 떼어 내 의미를 부여할 수 없을 정도로 짧게 스쳐 지나가 버린 장면이었지만 의외로 중요한 의미를 지닌 신scene이었다. 프리다의 삶에 대한 태도와 관점이 함축적으로 녹아 있었기 때문이다.

신의 존재, 화가로서의 재능, 작품의 아름다움 등은 모두 프리다에게 그리 중요한 문제가 아니었다. 아픈 몸으로 시대의 질곡도 견뎌야 했던 그녀에게는 모든 사람은 죽는다는 어설픈 위로도, 단순히 운이 없었을 뿐이라는 더 어설픈 위로도 전혀 귀에 들어오지 않는 말들이었다. 그림과 사랑, 두 가지만이 희망이었고 위안이었다. 그녀의 그림은 그 필사의 노력의 결과였으며 그것이 아름답지 않은 것은 그래서 당연하다.

영화 역시 이런 그녀의 그림, 또 그 그림의 의미를 담아내려 노력했지만, 완전히 성공을 거두지는 못한 것 같다. 하지만 상당히 어려운

작업이었을 테니 불완전한 성공으로도 대단하다는 평가는 충분히 받을 만하다.

부서진 기둥

—

계속해서 이야기했듯, 영화는 프리다를 남편 리베라와의 관계 속에서 주로 다뤘기 때문에 영화를 본 관객들은 둘의 뜨거운 사랑을 뭔가 특별한 것으로 여기곤 하지만, 프리다가 리베라와 나눈 사랑은 뭇 사람들이 다 나누는 평범한 사랑일 뿐이었다. 아니, 사실 프리다는 리베라를 사랑하지 않았다. 결혼에 대한 조금의 희망 정도는 가지고 있었고, 때문에 처음 리베라의 집으로 들어갈 때는 그의 첫 번째 아내였던 안젤리나에게 "이제 이 집 주인은 나야. 내 부엌에 들어가지마!"와 같은 뻔뻔한 말을 할 수 있었지만, 그때의 프리다는 아직 본격적으로 그림을 그리기 전의 프리다였다.

　　리베라 역시 프리다만을 열렬히 사랑하지 않았다. 결혼 전에는 말할 것도 없었고, 결혼 후에도 프리다의 여동생까지 건드린 몹쓸 인간이었다. 처제와 잠자리를 가지고도 등등하게 이런 이야기를 했을 정도다.

　　리베라　내가 사랑하는 건 당신이야. 섹스는 섹스일 뿐 아무것도 아니야.

　　하지만 그 역시 자신이 아닌 아내의 '기행'에는 관대하지 못했다. 아내와 트로츠키의 섹스, 다른 남자도 아닌 다른 여자와 내 아내의 섹

스를 알고부터는 생각이 바뀌었다.

영화 속에서 프리다는 남편이 아닌 다른 사람들과도 몇 번의 성관계를 가지는데, 그녀의 성관계는 섹스 그 이상의 의미를 지닌다. 프리다는 굉장히 다양한 형태의 섹스를 했다. 욕정은 얼마든지 자제할 수 있었고 윤리적으로 다소 명백히 용납되지 않는 관계들도 있었지만, 그녀는 개의치 않고 기행을 저질렀다. 왜 그랬을까? 아마도 정신적인 반발이 동기가 되었을 것이다. 부서져 버린 육체에서 아직도 살아 움직이는 욕정이 가엾고 고마워서 그랬을 수도 있다. 공산 혁명가의 몸을 탐하는 공산주의자인 자신의 욕망을 직접 보고 싶어 그랬는지도 모르겠다.

물론 영화는 그녀의 섹스를 보여 주었을 뿐 해석까지 제공하지는 않았다. 하지만 미루어 짐작건대, 그녀는 리베라가 아닌 다른 것을 찾고 사랑해서 여러 가지 기행들을 저질렀던 것 같다. 시간이 지나고 계속해서 그림을 그리며, 그녀는 스스로도 자신이 남편이 아니라 다른 대상을 사랑하고 있다는 것을 깨달았다. 다름 아닌 자기 정신을 사랑하고 있었던 것이다. 허물어진 육체, 세 번씩이나 아이를 사산한 육체를 그래도 나름의 형체를 갖추고 서 있게 하는 자신의 정신 말이다. 자신을 살게 했고 그래서 놓을 수 없었던 그림도 모두 그 정신이 그린 것들이었다.

그녀의 1944년 작품 〈부서진 기둥La Columna Rota〉을 보자. 볼수록 이상한 그림이다. 역겹고 측은하며 초현실주의적이고 의미심장하다. 난해하기도 한데, 프리다가 당한 교통사고를 염두에 두면 그 의미를 보다 쉽게 이해할 수 있다. 온몸에 박혀 있는 쇠못들, 금이 가고 언제라도 허물어질 것 같은 기둥, 갈라진 땅과 푸른 하늘, 울고 있는 자기 자신……. 그림의 의미는 무엇이었을까? 그녀는 무엇을 나타내기 위해 이런 그림을 그린 걸까?

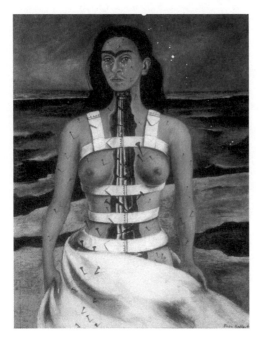

프리다 칼로, 〈부서진 기둥〉, 1944.

프리다는 고통을 뚫고 들어가 몸을 붙잡아 주는 기둥을 보았다. 금이 간 상태 그대로 자신의 몸을 대지 위, 푸른 하늘 아래 서 있게 하는 기둥을 직시한 것이다. 저 기둥은 몸속의 척추가 아니라 정신의 기둥이다. 언제든지 부서져 내릴 수 있지만 아직은 육체를 지탱하고 있는 기둥. 그러면 눈물은 무엇을 의미할까? 아마도 육체를 떠나 홀로 있을 수 있는 정신이 존재한다는 믿음에 회의감이 들 때 흐르는 눈물일 것이다. 지독한 고통 속에서도 프리다는 절대 스페인이 들여온 기독교를 믿지 않았다. 지주와 자본가들 그리고 선동에 능한 정치가들이 말로만 믿는 가짜 신을 같이 믿을 수가 없었던 것이다. 그 시대에 예수는 하나가 아니라 여럿이었다. 도둑놈들도 성호를 긋고 도둑질을 하는 나라에서 예수는 하나일 수 없었다. 그렇다면 프리다는 무엇을 믿었을까? 마르크스

와 엥겔스? 레닌? 함께 잉카족이 세운 아즈텍의 피라미드 정상에 올랐던 트로츠키?

결코 평범하지 않았던 인생 때문에, 영화를 보고 나면 대부분의 관객들에게 프리다는 불굴의 예술가, 비범한 여자 등의 이미지로 각인되지만 그녀 역시 여느 여인들과 다름없는 보통의 연약한 여인이었다. 몸과 정신을 분리해 부서진 몸을 떠나 홀로 존재하는 정신을 만드는 노력을 일생동안 했지만 그녀에게도 이 일은 힘들었고 불가능에 가까웠다. 보통의 인간들처럼 순간적인 욕정을 합리화할 수 있고, 고통으로 정신을 육체와 분리시키면서도 결코 육체를 멀리 할 수 없어 울부짖는 여인이었다.

화가를 그린 아름다운 영화
—

그림은 정치의 도구가 될 수 없다. 그런 그림은 잘 그렸다 해도 예술이 아니다. 혁명도 시도할 수 없다. 리베라는 자본으로 표상되는 록펠러와 '타협'하며 예술과 현실 사이에서 그림의 가능성을 찾았지만, 결코 그림을 도구 삼지는 않았다. '타협'은 문맥에 따라 야릇한 의미를 지니기도 하는 단어지만 언제나 나쁜 말은 아니다. 생각해 보자. 레닌의 초상화 때문에 록펠러와 갈등이 생겼을 때, 그와 타협하려 했던 리베라가 그저 간사했던가? 아니, 그전에 록펠러 재단의 주문을 수락한 것 자체를 두고 그를 나쁘다고 비난할 수 있는가? 모르긴 몰라도 그때 그의 마음속에는 분명 어떤 경우에도 충실히 지켜야 했던 무언가가 있었다. 그림은 도구가 될 수 없다는 신념이었을 것이다. 이 대목에서 잠깐 영화

의 한 장면을 살펴보자. 멕시코에는 리베라와 같은 시대를 살며 그와 함께 멕시코 화단의 3대 거장으로 불렸던 다비드 알파로 시케이로스 David Alfaro Siqueiro라는 화가가 있었다. 멕시코 혁명 운동에 가담하여 사회주의 투사, 지도자로 활동했으며 리베라보다 훨씬 급진적인 성향을 가진 스탈린주의자였다. 그래서 그와 자주 부딪혔고 대립하기도 했다. 어느 날 두 사람이 술집에서 만났고 여느 때처럼 언쟁이 시작됐다.

> **시케이로스** 혁명 땐 누군간 죽게 돼 있어.
> **리베라** 난 진화를 선호해. 없는 자 교육하고 노동자 계급 동원해서 느린 물살처럼 만드는 거야. 혁명을 이유로 죽이는 건 반대야.
> **시케이로스** 자넨 정부와 갑부 후원자한테 그림 그려 주고 돈 버는 공산주의자야.
> **리베라** 취향이 문제겠지만.
> **시케이로스** 부자는 취향이 좋지 않아. 취향조차 돈으로 사는 부류들이야. 자네가 뛰어나서 고용하는 게 아니야. 그게 그들의 죄책감을 덜어 주기 때문이지. 그들은 자네를 이용하는 건데, 자넨 자만에 차 있어.

리베라는 진짜 공산주의자였을까? 우스꽝스럽기 짝이 없는 질문이다. 우리가 잘 아는 피카소 역시 공산당원이었고 한국에서는 전시가 금지된 〈남한에서의 학살〉을 그린 화가였다. 하지만 공식적으로만 7명의 여인들과 사랑을 나눈 희대의 난봉꾼이었으며 그의 그림은 엄청난 액수에 거래됐고 지금도 유화의 경우 한 점에 대략 1억 달러가 훌쩍 넘는다. 그런데 이런 이유로 그의 작품을 부자들 취향에 적당히 맞춰 그

린 것이라 폄하할 수 있는가? 그걸 기준으로 그의 사상을 공산주의다 아니다로 검증할 수 있는가? 그럴 수 없을 것이다. 리베라와 그의 작품에 대해서도 마찬가지다. "없는 자 교육하고 노동자 계급 동원해서 느린 물살처럼 만드는 거야. 혁명을 이유로 죽이는 건 반대야" 이 고백은 공산주의자지만 현실도 저버릴 수 없었던 리베라라는 화가가 공산주의자로서 할 수 있는 최선의 답변이었을 것이다.

영화 〈프리다〉는 공산주의자 리베라와 프리다의 모습을 면밀히 그리지 않았다. 물론 다루기 어려운 소재이기 때문에 그랬을 수도 있지만 한편으로는 그럴 필요도, 이유도 없었기 때문에 그랬을 수 있다. 영화는 설명하는 장르가 아니다. 해석의 대상이 될 수 있는 에피소드들을 논리적으로 연결시켜 놓는 것이 전부다. 그것이 줄거리가 된다. 따라서 영화는(특히 화가를 다룬 영화는) 불완전할 수밖에 없다. 때때로 과장도 서슴지 않는다. 영화에서 프리다가 그리는 〈부서진 기둥〉은 실제로는 가로가 약 31센티미터, 세로가 40센티미터 가량 되는 작은 그림이었지만 영화에서는 거의 두세 배 정도 더 큰 그림으로 등장한다. 촬영 기술, 카메라의 움직임을 '언어'로 사용하기도 한다. 이런 장치들은 설명을 위한 도구가 아니다. 여러 가지 해석의 가능성을 보여 주는 방법이다.

오늘날 그녀의 그림들은 전 세계 미술관에서 자주 또 많이 전시되고 있다. 이 인기는 무엇을 말해 주는가? 프리다의 회화 속에 깃들어 있는 고통의 신음소리가 이제 들을 만한 것이 되었다는 뜻이다. 그녀 그림 속의 어눌하고 서툴기만 한 선과 색의 묘사가 교통사고 후유증으로만 여겨지는 것이 아니라, 철저하게 공산주의자로 살다 숨을 거둔 그녀의 고민에서 비롯된 것으로도 여겨지고 있다는 뜻이다. 그림에 대한 해석의 여지는 늘 이렇게 더 확장되어야 한다. 화가를 다룬 영화들 역시

시네마 인문학

그래서 의미 있는 것이다. 영화〈프리다〉는 프리다의 삶과 작품에 대한 단순한 묘사나 설명이 아니다. 하나의 의미 있는 해석이며, 여러 가지 해석의 여지를 열어 보여 주는 길이다.

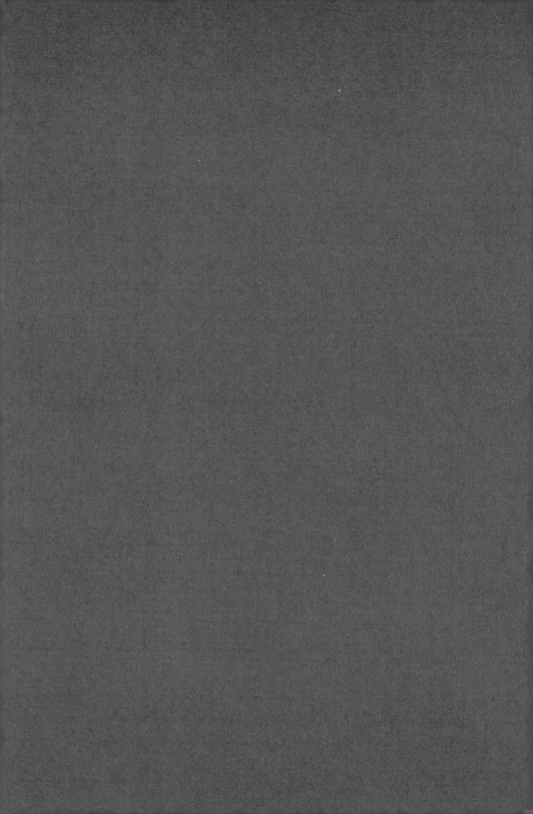

작품으로 완성한 장면

타이타닉
Titanic, 1997

—

감독: 제임스 캐머런James Cameron
국가: 미국
상영 시간: 195분

1998년 제70회 미국 아카데미 시상식 감독상·미술상·시각효과상·음악상·음향상·의상상·작품상·주제가상·촬영상·편집상 수상, 분장상·여우조연상·여우주연상 노미네이트
1998년 제55회 골든 글로브 시상식 감독상·음악상·작품상·주제가상 수상, 각본상·남우주연상·여우조연상·여우주연상 노미네이트

그림과 조각,
영화의 주인공이 되다

감독들은 때로 의미심장한 소품으로 영화의 전개를 이끌고 의중을 표현한다. 때문에 가끔은 인물의 표정과 대사가 아니라 소품이 장면을 완성하는 경우가 있는데, 그런 장면들을 무심결 놓쳐 버리면 영화의 진짜 묘미를 느끼기 힘들다. 인물과 스토리를 벗어나 영화를 감상해 보자. 주인공이 서 있는 공간 저 멀리 불후의 명작 한 점이 보일지 모른다. 왠지 모르게 기시감을 불러일으키는 듯한 장면이 어느 화가의 그림 속에서 본 잊지 못할 풍경과 묘하게 겹쳐 보일 수 있다. 소품으로 쓰여 감초 역할을 하는 영화 속 미술 작품들, 그 작품들이 영화에 어떤 의미를 더하는지 살펴보자.

제임스 캐머런 감독의 1997년 작품 〈타이타닉〉은 역대 아카데미 시상식 최다 부문 노미네이트 기록을 가지고 있는 전설적인 걸작이다.

개봉한지 20여년이 지난 지금도 영화 전문 채널을 통해 자주 방영되니 아마 여러 번 본 사람들도 많을 것이다. 그러나 이 영화에 미술 작품들이, 그것도 아주 중요한 작품들이 많이 등장한다는 것까지 눈여겨 본 사람은 그리 많지 않다. 뿐만 아니라 영화가 침몰 당시의 과거로 돌아갈 때 모티프 역할을 하는 누드 데생(실오라기 하나 걸치지 않고 소파에 누워 있는 로즈를 그린 잭의 작품)이 서구 미술사의 중요한 한 장르인 '누워 있는 누드reclining nude'라는 사실을 알고 영화를 본 이들은 더 드물다. 결론부터 말하면, 이들은 영화를 반밖에 못 본 것과 다름없다. 그림을 빼 놓고 〈타이타닉〉을 이야기할 수는 없기 때문이다. 하지만 안타까워 마시라. 앞으로도 계속 자주 방영될 영화니까.

　일명 '누워 있는 누드'는 르네상스 이후 많은 서구 화가들이 한 번씩 다루었던 장르다. 조르지오네Giorgione, 티치아노Tiziano, 리치오니Rizzoni, 고야, 마네, 모딜리아니Modigliani……. 이른바 '아카데믹한' 화가들은 19세기 중반까지도 이 장르를 즐겨 다루었다. 대표적으로는 그 유명한 마네의 〈풀밭 위의 점심 식사Le déjeuner sur l'herbe〉를 낙선전落選展으로 밀어내고 당시 황제였던 나폴레옹 3세에게 '선택'받았던 프랑스 화가 알렉상드르 카바넬Alexandre Cabanel의 〈비너스의 탄생La Naissance de Venus〉, 같은 전시회에서 역시 많은 갈채를 받았던 폴 자크 에메 보드리Paul Jacques Aimé Baudry의 〈파도와 진주La Vague et la Perle〉 등을 꼽을 수 있다.

　영화에 등장한 누워 있는 누드는 주인공 잭의 작품이었다. 꽤 훌륭한 스케치였는데, 개봉 이후 그림을 그린 실제 화가가 연출자 캐머런 감독이었다는 사실이 밝혀지며 크게 주목받았다. 2011년에는 영화 관련 기념품 마케팅 기업 '프리미어 프롭스Premiere Props'가 주최한 경매에서 1만 6,000달러, 한화로 대략 2,000만원에 팔리며 또 한 번 화제몰이를 했다.

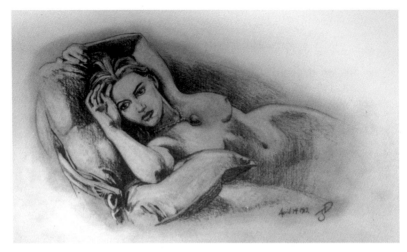
영화 〈타이타닉〉의 소품으로 쓰인 캐머런 감독의 데생 스케치

캐머런 감독은 데생 실력은 물론 상당한 수준의 미술 지식을 가지고 있는 사람이다. 영화 곳곳에 자신의 안목과 미술 지식을 활용한 장면들을 숨겨 놓기도 하고 그 장면들을 통해 자신의 신념을 비유적으로 드러내기도 한다. 〈타이타닉〉에서는 영화 초반에, 막 배에 올라탄 로즈와 약혼자 칼이 모네와 드가, 피카소의 그림을 두고 티격태격하는 장면이 나오는데, 대화를 통해 드러나는 계층 간의 갈등과 아방가르드 작품을 중심으로 나타난 칼과 로즈의 관점 차이를 통해 당시 졸부 계층의 위선과 허위의식 등을 드러냈다.

칼 (피카소의 〈아비뇽의 처녀들〉을 꺼내 들고 있는 로즈를 향해) 또 그 유치한 그림이군. 그 그림은 아니야. 돈만 아깝지.
로즈 그거야 당신 취향이고, 난 좋아요. 꼭 꿈속에 있는 것처럼 진실은 있지만 논리는 없죠.

하녀 화가 이름이 뭐였죠?

로즈 피카소인가 누구라고 했어.

칼 장담하지만 피카소는 돈 한 푼도 못 벌 거야. 두고 봐.

로즈 (칼 앞으로 지나가며 하녀에게) 드가 그림은 침실로요.

칼 그건 싸기라도 했지.

타이타닉 호가 침몰했던 20세기 초만 해도 피카소의 '괴이한' 그림 〈아비뇽의 처녀들〉은 굉장히 파격적인 작품이었다. 피카소와 함께 몽마르트르 언덕에 살던 가난하고 진보적인 친구들조차 그 그림을 쉽게 받아들이지 못했다(여기서 잠깐, 영화는 타이타닉 호가 침몰했던 1912년 로즈가 피카소의 그림을 미국으로 가져가는 장면을 그렸지만, 실제로 피카소의 작품이 미국에 당도한 건 작품이 그려진 후 거의 25년이 지난 후, 그러니까 1937년경이었다). 조금 더 뒷부분으로 가면 프로이트가 언급되는 장면도 나오는데, 프로이트 역시 1920년대 이전까지는 당대 지식인들에게 제대로 평가받지 못했던 학자다.

이즈메이 이 배는 역사상 인간이 만든 가장 거대한 운송 수단입니다. 용골부터 끝까지 여기 계신 앤드류 씨가 모두 설계했죠.

앤드류 배를 만든 건 저였지만 기획은 이즈메이 씨가 하셨죠. 엄청난 크기의 증기 기관을 계획하고 어느 누구도 넘볼 수 없는 화려한 설비를 꿈꾸셨죠. 결국 우리의 의지로 타이타닉은 현실이 됐습니다.

브라운 부인 타이타닉이란 이름은 누가 생각했죠? 이즈메이 씨였나요?

이즈메이 네, 맞습니다. 크기를 표현하고 싶었죠. 거대함은 곧 힘을 나타내니까요.

시네마 인문학

로즈 프로이트 박사를 아세요, 이즈메이 씨? 성기 크기에 집착하는 남성들의 얘기를 책으로 냈던데. 한 번 보세요.

몰리 (로즈가 자리를 뜨자마자) 명랑한 여자군요, 칼. 감당하기 힘들 겠어요.

칼 이젠 그녀가 읽는 책에 신경을 좀 써야겠군요.

이즈메이 프로이트가 누구죠? 승객인가요?

프로이트의 정신분석학은 1920년대에 들어서야 비로소 인정받았다. 당시 부르주아들은 그가 주창한 유아 성욕 등의 개념을 굉장히 강하게 비판했고 일부 진보적인 사람들만 조금씩 그의 성 이론이나 무의식 이론을 받아들였다. 하지만 얼마 지나지 않아 그의 이론이 확산되기 시작하자 소위 '지식인'이라면 모두들 잘 알지도 못하면서 프로이트나 콤플렉스, 무의식이라는 말을 입에 달고 다녔다. 감독은 이른바 '검증된' 지식과 예술만을 인정하려는 세태, 당시 부르주아들이 가지고 있던 지식의 피상성을 꼬집어 비판하기 위해 작품과 프로이트를 소재로 삼았던 것이다.

좀 더 상상력을 키워 보면 이런 해석도 가능하다. 너무나 잘 알려져 있는 영화의 메인 포스터를 들여다보자. 거대한 타이타닉 호의 뱃머리에 두 주인공이 올라가 양팔을 벌리고 옷을 펄럭이며 북해의 찬바람을 맞고 있다. 정말 멋진 장면이 아닌가. 그런데 문득 어디선가 본 듯한 느낌이 든다. 승리의 여신 나이키Nike 상像과 묘하게 겹친다. 현재 루브르 박물관의 가장 멋진 장소인 수십 개의 계단 위에 서 있는 〈사모트라케의 승리의 여신Nike of Samothrace〉. 두 날개를 활짝 펼친 채 금방이라도 날아오를 듯한 포즈로 서 있는 승리의 여신상과 뱃머리에 올라가 두 팔을

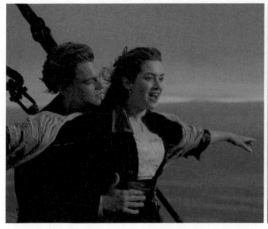

메인 포스터로 쓰인 영화 〈타이타닉〉의 한 장면과
고대 그리스의 조각상 〈사모트라케의 승리의 여신〉

벌리고 선 로즈와 잭의 모습은 같은 이미지를 가지고 있다. 실제로 이
장면이 승리의 여신상으로부터 영감을 받아 탄생한 것인지는 알 수 없
다. 하지만 그와 무관하게 우리는 상상할 수 있고, 이미지의 유사성을
따라 무한히 연상할 수 있다.

　　캐머런 감독은 미술을 단지 흥미의 대상으로만 생각하지 않았다.
'영화는 미술에서 비롯되었고, 두 장르는 원래부터 하나'라는 확고한
신념을 가지고 있었다. 그 신념으로 작품을 소품으로 이용하고 가상의
화가를 등장시켜 그의 그림으로 스토리를 만들고 고대 조각상의 이미
지를 메인 포스터로 변형시켜 대중 영화에 뜻밖의 깊이를 더했다. 그림
과 조각을 영화처럼 본 것이다. 예술 작품을 있는 그대로 '감상'하는 것
을 넘어 액자를 부수고 받침대를 떼어 내 그림과 조각 속 인물과 장면
들을 살아 움직이는 영상으로 보았다. 더불어 미술과 영화를 구분하는
대신, 미술과 영화라는 두 장르가 공통으로 기대고 있는 '이미지'를 탐

구했다. 이미지란 상像, 즉 눈에 보이는 것 이상의 어떤 것이다. 무언가를 볼 때 함께 아른거리는, 표면적인 상 밑에 숨어 있는 어떤 것 말이다.

누워 있는 누드라는 장르를 알고 미술과 영화를 연속선상에서 볼 수 있는 사람은 소파에 누워 있는 로즈를 그리는 잭과 그의 그림을 보고 서구 미술사 속의 수많은 누워 있는 누드를 떠올릴 것이다. 그의 머릿속에서는 영화 속 한 장면과 미술사 속 수천 점의 그림들이 함께 움직인다. 뱃머리에 올라가 두 팔을 벌리고 바람을 맞으며 서 있는 두 주인공의 모습을 보며 승리의 여신을 떠올릴 것이고, 그때 머릿속에서는 여신이 등장하는 여러 신화적 이미지들의 사슬이 함께 움직일 것이다. 그들에게 타이타닉은 재난 영화, 대중 영화가 아니라 '이미지'다. 역으로, 누워 있는 누드를 모른 채 영화를 보았지만 영화를 본 후 어느 날 우연히 도록을 통해, 혹은 미술관에 갔다가 누워 있는 누드를 보고 다시 영화를 떠올리는 이도 있을 것이다. 작품을 보는 순간 불현듯 영화의 한 장면이 되살아나는 것이다. 이 연상 작용은 결코 단순하거나 당연하지 않다.

미술과 영화는 모두 '이미지의 움직임'이다. 이미지란 각각의 그림이나 조각을 의미하는 것이 아니며 이들은 각각 따로 움직이지 않는다. '문화'라는 밭에서 함께 자라는 유사한 상들과 함께 몰려다니며 더불어 움직인다. 작품을 볼 때 우리는 액자 속의 그림이나 받침대 위의 조각만 보는 것이 아니라 문화 전체를 본다. 영화 역시 마찬가지다. 형태와 색, 의미와 배경, 상황 등이 맥락에 따라 만나고 헤어지며 이미지를 만들어 낼 때 비로소 '잘 만든' 영화, '좋은' 영화, 그 자체로 문화가 될 수 있는 것이다. 이것이 미술과 영화를 함께 보아야 하는 이유다. 영화와 미술을 함께 생각해야 하는 이유다.

모나리자 스마일
Mona Lisa Smile, 2003

—

감독: 마이크 뉴웰Mike Newell
국가: 미국
상영 시간: 117분

2004년 제61회 골든 글로브 시상식 주제가상 노미네이트

낙인찍힌 그림들이
전하는 메시지

1956년, 여전히 보수적이었던 미국 보스턴의 명문 사립 여자 대학교를 배경으로 한 영화 〈모나리자 스마일〉에는 앞서 본 고흐, 피카소, 폴록의 그림과 함께 샤임 수틴Chaïm Soutine이라는 리투아니아 출신 프랑스 화가의 작품이 등장한다. 고흐와 피카소를 모르는 이들은 없을 것이고 폴록도 꽤 알려진 화가지만 수틴이라는 이름은 아마도 처음 들어보는 사람이 많을 것이다. 이야기를 이끄는 주인공은 새로 부임해 온 미술사 교수 캐서린 왓슨, 왓슨이 수업에서 다루는 현대 화가들의 수많은 작품들은 영화 전체의 메시지를 전달하는 의미 있는 소품으로 적절히 활용된다. 영화는 현대 회화에 대한 이해를 기준으로 보수와 진보, 두 진영의 대립을 다룬다(물론 현대 회화를 이해하면 진보, 이해 못하면 보수라는 식의 말도 안 되는 이분법을 도식화하지는 않았다). 처음으로 이 이분법에 직면

한 20대 초반의 여대생들이 겪는 혼란과 깨달음은 관객들에게 보수와 진보의 진정한 차이는 무엇일까라는 질문을 던진다.

제작 노트를 보면 영화의 시나리오를 집필한 두 작가가 왜 현대 회화라는 소품을 사용하게 되었는지 자세히 나와 있다. 결론부터 말하자면, 모든 것은 사진 한 장에서 시작되었다. 2001년 영화 〈혹성탈출〉의 각본 집필을 끝낸 영화 〈모나리자 스마일〉의 두 작가 로렌스 코너Lawrence Konner와 마크 로즌솔Mark Rosenthal은 뭔가 깊이 있으면서도 감동적인 스토리를 쓰고 싶어 이곳저곳을 돌아다니며 자료 조사를 하고 있었다. 그러던 중 우연히 보스턴의 웰즐리 대학교 도서관을 찾게 되었고 그곳에서 눈길을 끄는 특별한 사진 한 장을 발견했다. 그 사진이 바로 영화의 모티프다. 학교의 1956년 연감에 꽂혀 있던 사진은 깔끔한 드레스를 입고 한 손에는 책을, 다른 한 손에는 프라이팬을 들고 있는 젊은 여자의 모습을 담고 있었으며, 사진 아래에는 제목 격으로 "결혼이 최고의 학생을 만든다"라는 문구가 적혀 있었다. 졸업하면 좋은 혼처를 구해 결혼에 '성공'할 수 있다는 것인데, 그렇다면 당시 웰즐리 대학교는 학교라기보다는 신부 양성소에 가까운 장소였다는 의미다. 여성의 삶을 가두는 사회·제도적 틀과 그 틀의 당위성을 교육받으며 '부인'으로 성장하는 여학생들. 사진은 이런 이야기들을 담고 있었으며, 작가들은 그 '보수'의 틀에 '진보'가 들어갔을 때 어떤 일이 일어나는지 그리고 싶어 했다. 파격적이기도 난해하기도 한 현대 회화는 그런 이야기들을 풀어 가기에 굉장히 적절한 소품이었다.

뿌리 깊은 전통의 명문 사립학교에 처음 부임한 신참 교수 왓슨, 학생들은 첫 강의에서부터 교수를 휘어잡으려고 강의록과 교재를 달달 외워 왓슨의 입을 틀어막았다. 영사기가 비춰 낸 그림들이 한 컷, 한 컷

지날 때 마다 묻지도 않았는데 작품명과 화가 이름, 그림이 속한 사조와 특징들을 끝없이 쏟아냈다.

베티 예술은 누가 예술이라고 말하기 전까진 예술이 아니에요. 권위 있는 누군가가요.

예술이 뭐냐고 묻는 왓슨의 질문에 한 학생은 이렇게 대답했다. 그들에게 미술이란, 또 미술사란 그저 암기 과목일 뿐이었다.

왓슨은 이런 학생들의 생각과 감각을 깨우고 착각을 깨뜨리기 위해 고흐, 수틴으로 이어지는 현대 미술 강의를 시작했다. 그러자 학교 측은 '파격적인' 수업을 했다고 교무회의를 열었고, 보수적인 명문가의 자제로 정형화된 교육만을 받아왔던 학생들은 대대적으로 반발했다. 그럼에도 왓슨은 멈추지 않았다. 폴록의 작품을 펼칠 수 있게 좁은 교실을 벗어나 창고로 학생들을 데리고 나갔고 달달 외워 온 지식들로는 이야기할 수 없는 그의 그림을 내보였다. 1950년대 중반 경이면 폴록의 드립 페인팅 기법이 대중들에게도 막 호응을 얻고 있던 때다. 학생들은 수군거리기 시작했다.

왓슨 그만! 말 그만하고 그림을 좀 봐. 좋아하라고 안 해. 그냥 한 번 자세히만 봐. 이게 오늘 수업의 숙제야. 끝내면 가도 좋아.

학생들은 수틴도, 폴록도 이해하지 못했다. 특히 수틴의 그림은 '쓰레기'에 비유했다. 수틴은 동물의 사체나 푸줏간에 걸려 있는 고기를 많이 그렸다. 얼마나 골몰했던지 옆집에서 고기 썩는 냄새가 난다는

샤임 수틴, 〈가죽이 벗겨진 소Le bœuf écorché〉, 1925.

진정서를 낼 정도였다. 어린 시절 그는 그림 그리는 것을 극도로 싫어했던 아버지로부터 견디기 어려운 가정 폭력을 경험했다고 한다. 그런 그에게 그림은 아버지의 어두운 그림자를 떨쳐 버릴 수 있는 유일한 길이었다. 하지만 그림이 잘 풀리지 않을 때면 그 상처가 오히려 더 깊이 각인됐고, 때문에 그림은 갈수록 더 어둡고 잔혹해져 갔다. 시대 역시 개인적으로나 사회적으로나 어둡기만 했던 간間전기, 양차 대전 사이의 시기였다. 괴로움과 고통을 표현하고 나누는 통로로서의 그림이 새롭게 둥지를 틀고 있을 때였다. 남에게 보이기 위한 그림을 그리는 시대는 지나가고 있었다. 하지만 당시 시대를 장악하고 있던 히틀러는 퇴폐 미술전Ausstellung der entarteten Kunst을 열어 그런 그림들을 탄압했다. 피카소, 수틴, 샤갈의 그림들이 소각되고 경매에 붙여졌다. 마치 2017년 초 대한민국을 떠들썩하게 한 '블랙리스트 사건'처럼, 대대적인 미술 탄핵이 이루어졌다.

그런 일마저 있고난 후였으니 학생들이 수틴의 그림을 이해할 리만무했다. 좋은 혼처를 구하는 것이 최우선, 결혼이 여자의 가장 큰 의무라고 배워온 여학생들에게 타인의 고통이나 시대의 아픔은 관심 밖의 일이었다. 당연히 그것을 그린 그림을 이해해야 할 이유도 없었다. 그들에게 그림이란 벽에 거는 장식, 그 이상도 이하도 아니었다. 그런데 시뻘건 피를 흘리는 동물의 사체를 그린 그림을 벽에 걸라니, 기겁할 수밖에. 즉 현대 미술은 당시 보수층의 고루한 생각을 끄집어 내 보여 주기 위한 장치였다. 수틴과 폴록 작품에 대한 몰이해는 단지 그림에 대한 몰이해가 아니라 웰즐리 대학교 전체를 감싸고 있던 분위기, 변화를 거부하고 배척하려던 상위 계층의 사고방식이었다. 왓슨은 바로 그것을 깨기 위해 현대 미술 강의를 시작했던 것이다.

영화 후반부는 학생들의 변화를 그린다. 연애에 어려움을 겪고 결혼에 실패하고 녹록치 않은 사회를 경험하며, 학생들은 서서히 파격적이었던 왓슨의 강의를 되새겨 자신들이 살아 왔던 학교와 가정에 대해 다시 생각하기 시작한다. 〈모나리자〉 속 여인은 미소 짓고 있지만 그 미소를 보며 그림 속 인물이 진짜 행복한지 아닌지는 알 수 없다며 보이는 것과 본질은 다르다고 이야기한다. 자신들은 이제껏 학교와 집이 만들어 준 '역할'에 충실한 모습으로 살아왔지만 행복해 보이는 삶과 행복한 삶은 다르다는 것을 깨닫고, 역할로 살아온 삶에서 벗어나기 위한 준비를 한다.

자신이 이해하지 못하는 그림들은 무조건 퇴폐 미술로 치부하며 불태워 버리라고 한 히틀러처럼, 한 손에는 책을 다른 한 손에는 프라이팬을 든 채 미소를 지으며 남편을 기다리고 있던 1950년대 웰즐리 대학교 학생들에게 수틴, 고흐, 폴록의 작품은 미술도 예술도 아니었다. 하지만 그들은 변화했고 새로운 예술을 받아들였다. 퇴폐 미술로 낙인찍힌 현대 회화 작품들을 통해 학교의 틀, 가정의 틀을 넘어선 것이다. 기존의 예술을 부정하고 새로운 예술을 추구했던 20세기 아방가르드 화가들의 작품. 영화 〈모나리자 스마일〉은 그 그림들이 전하는 메시지를 대중 영화라는 장치를 통해 전달한 작품이었다.

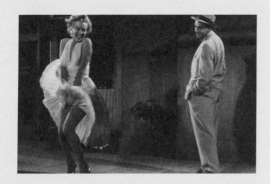

7년만의 외출
The Seven Year Itch, 1955

감독: 빌리 와일더Billy Wilder
국가: 미국
상영 시간: 105분

1956년 제13회 골든 글로브 시상식 남우주연상 수상

작품을 삼킨 스틸컷

대중들의 기억 속 마릴린 먼로Marilyn Monroe를 탄생시킨 영화 〈7년만의 외출〉. 이 유명한 영화를 보지 않은 사람이 의외로 많다는 사실에 깜짝 놀랐던 경험이 있다. 하지만 그보다 더 놀라웠던 사실은 영화를 봤든 보지 않았든, 주연을 맡은 먼로가 맨해튼의 지하철 통풍구 위에서 바람에 휜 드레스 자락을 펄럭이며 파안대소하고 있는 사진을 모르는 이들은 거의 없었다는 것이다. 사진 한 장 때문에 뒤늦게 영화를 본 이들도 적지 않은 듯했다. 뒤늦게라도 영화는 보지 않은 이들도 물론 많았다. 그들을 비난할 필요는 없을 것 같다. 스틸컷 한 장이면 충분한 영화였으니까. 아니 충분한 정도가 아니라, 영화 〈7년만의 외출〉 전체가 그 사진 한 장에 함축되어 있다고 해도 과언이 아닐 것이다. 영화를 보지 않고 스틸컷으로 만족하는 것이 오히려 영화의 핵심을 더 잘 이해하는 방법

일 수도 있겠다. 영화를 압도하는 스틸컷, 작품을 통째로 집어삼킨 이 '엄청난' 한 장면의 의미를 찬찬히 살펴보자.

2011년, 미국 시카고의 중심가인 파이오니아 광장에는 무려 26피트, 약 8미터 높이에 무게는 15톤이나 되는 먼로 상이 세워졌다. 예부터 거상巨像은 주로 종교적 용도로 제작되었으며 옛 소련과 같은 공산주의 독재 국가에서는 정치적 목적으로 만들기도 했다. 그런데 먼로 상이라니, '먼로교'의 탄생을 알리는 상징적 건축이었을까 아니면 먼로를 정치적으로 이용하기라도 하려던 것이었을까? 단순히 영화의 인기에 힘입어 제작되었다고 하기에도 좀 무리가 있다. 영화가 개봉된 해가 1955년이었으니, 상이 세워진 건 정확히 56년 후다. 그런데 여기서 잠깐, 56년이라는 시간에 주목해 보자.

영화와 드라마, 또 그 속에서 빛나는 배우들의 수명은 굉장히 짧다. '국민 배우' 칭호를 얻는 등 오랫동안 대중의 사랑을 받는 이들도 꽤 많지만 대부분은 1년, 길어야 3년 내 더 화려한 작품과 배우에 의해 잊히고 만다. 이런 사실에 비추어 보면 56년이라는 시간은 실로 어마어마하다. 그간 스크린을 지배해 온 수많은 미녀 배우, 글래머, 팜므파탈 속에서도 잊히지 않고 살아남았다는 의미이기 때문이다. 〈포에버 마릴린 Forever Marilyn〉, 참으로 적절한 제목이다. 그러니까 먼로상은 그 긴 세월의 힘에도 무너지지 않고 사라지지 않은 영속성 때문에 세워진 것이다. 그녀가 사망한지도 어언 50년, 죽은 후에도 사람들의 기억 속에 남아 있으니 '먼로'는 그저 한 시대를 풍미했던 한 사람의 배우가 아니라 먼로라는 이름의 신화, 이미지가 되었다고 보아야 한다. 거상까지 세워졌으니, 조금 과장해서 말하면 단순한 신화가 아니라 거의 종교에 이르렀다고 볼 수도 있겠다.

시네마 인문학

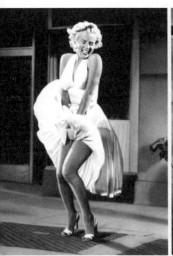
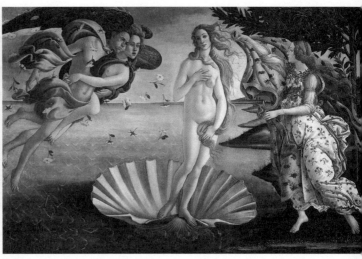

거상 〈포에버 마릴린〉의 본이 된 영화 〈7년만의 외출〉의
한 장면과 산드로 보티첼리의 회화 작품 〈비너스의 탄생〉

　　그 영속성의 핵심은 무엇일까? 거상이 된 스틸컷 한 장, 그 장면은
어떻게 전설이 되었을까? 왜 그렇게 사람들의 머릿속에서 오랜 시간
잊히지 않았던 걸까? 이 물음에 답하기 위해서는 그림 한 장이 더 필요
하다.

　　이탈리아 르네상스를 대표하는 화가로 잘 알려진 산드로 보티첼
리Sandro Botticelli가 1483년에 그린 〈비너스의 탄생La nascita di Venere〉. 이 그림
을 영화 스틸컷 옆에 나란히 놓아 보자. 어딘지 모르게 조금 닮은 점이
느껴지지 않나? 왜인지는 알 수 없지만 어쩐지 이 유명한 작품이 슬며
시 연상된다. 물론 명실공히 인류의 문화유산인 르네상스 최초의 누드
화와 평범한 대중 영화 속 한 장면을 비교하다니, 막무가내라고 반발하
는 이들도 적지 않을 것이다. 하지만 분명 이 스틸컷은 우리 모두의 머
릿속에 희미하게나마 각인되어 있는 보티첼리의 걸작을 떠오르게 한

다. 왜일까? 무엇 때문에 그 그림이 떠오르는 걸까? 결론부터 말하자면 이유는 '바람'에 있다. 먼로가 선 곳 아래로부터 불어 올라와 그녀의 치맛자락을 들추는 바람과 비너스 왼편에 선 바람의 신 제피로스가 불어 그녀의 머리카락을 휘날리게 한 입바람은 두 그림을 상당히 유사해 보이게 한다. 이 바람이 영속성의 핵심 요소 중 하나인 것이다.

비너스는 생각보다 우리들 곁에 가까이 있는 신이다. 삶의 동력으로서의 에로티시즘과 그 동력이 소진되어 갈 때 대안으로 제시되는 모든 것들을 압도하는 위력을 가지고 있다. 그 자체로 억제하기 힘든 욕망이며, 욕망에 들러붙어 있는 위험이고 동시에 파멸의 예감이며 거부하기 쉽지 않은 유혹의 이미지다. 따라서 늘 예술가들의 관심 대상이었고 작품의 소재였다. 회화와 조각 이외 다른 매체가 없었던 르네상스기, 그림을 그려서 먹고 살아야 했던 보티첼리에게는 비너스를 표현할 방법이 회화 이외에는 달리 없었다. 그리고 1955년, 19세기 중엽까지만 해도 화가와 조각가들의 단골 모델이었던 비너스가 완전히 사라진 이후였던 시기, 영화는 더 이상 누구도 그리지 않고 또 누구도 믿지 않는 비너스를 표현할 수 있는 거의 유일한 매체였다. 즉 먼로는 20세기 영화가 표현한 비너스였고, 보티첼리 그림 속 비너스는 15세기 말 회화가 그린 먼로였다.

시대가 바뀌어 매체가 변하자, 그림 속 비너스가 영화 속에 새로운 둥지를 튼 것이다. 그리고 그 곳에서 과거 회화를 찾던 이들의 욕망을 충족시켜 주었던 것처럼 뭇 대중들의 욕망을 채워 주었다. 60여년이 지난 오늘날, 비너스는 광고판으로도 기꺼이 뛰어들었다. 콜라 광고 속, 혹은 맥주 광고 속의 가장 '핫'한 여배우들은 너나 할 것 없이 먼로와 같은 포즈를 취하고 있다. 마치 비너스처럼 바람에 머리카락을 휘날리며

화면 한가운데 훤칠하게 서 있다. 그 장면을 보며 사람들은 비너스를 떠올린다. 삶의 동력으로서의 에로티시즘과 거부할 수 없는 유혹의 이미지를 말이다.

비너스는 특이하게도 언제나 태어나는 신이다. 우리 주변에 늘 있는 신이 아니라 어느 순간(예를 들면 봄바람이 불 때) 갑자기 태어나곤 한다는 말이다. 태어날 때만 잠깐 신이 되는 아주 독특한 신이지, 터를 잡고 사는 신이 아니다. 영원의 신이 아니라 순간의 신이다. 과거도 미래도 없는 순전한 현재의 신인 것이다. 그러니 보티첼리의 그림과 영화의 스틸컷은 나란히 '탄생의 순간'을 그리고 있다고 보아야 한다. 과거도 미래도 없는 현재와 순간의 신 비너스의 탄생. 이것이 영화 〈7년만의 외출〉, 아니 영화 속 유명한 스틸컷 한 장이 담고 있는 것 전부다. 이 영화가 스틸컷 한 장으로 함축된다는 것 역시 여기서 나온 논리다. 두 시간짜리 영화 전체가 아니라 순간을 포착한 스틸컷 한 장이면 충분하다고 이야기한 것이다.

영화보다 큰 위력을 지닌 이미지 한 장, 그것이 영화 〈7년만의 외출〉이 지닌 본질적 의미다. 사진은 순간을 포착하지만 영화는 긴 시간을 그린다. 따라서 사진 속에 담긴 이야기는 다양한 해석을 가능하게 하지만 영화는 그렇지 않다. 뒤이어 살펴볼 영화 〈괴물〉을 통해서도 이야기하겠지만 이미지는 스토리를 압도한다. 우리 머릿속에 신화와 전설, 소설이 이미지로 각인되어 있는 이유다. 여러 번 들어 익숙한 신화 속 이야기보다 한 번 보았지만 강렬했던 신화화 한 장이 머릿속에 더 오래 남는 이유다. 영화 역시 마찬가지다. 강렬한 스틸컷 한 장은 거뜬히 영화 전체를 압도한다. 그래서 영화는 이미지를 다루는 미술과 따로 생각할 수 없다. 영화 〈7년만의 외출〉에서 보아야 하는 것은 바로 이

'이미지의 힘'이다.

우리는 이 영화를 통해 영화 스틸컷은 영화의 일부가 아니라 독립된 별개의 이미지라는 것을 인정해야 한다. 이미지이기 때문에 스틸컷은 문화라는 밭에서 함께 자란 유사한 상像들과 함께 몰려다니며 더불어 움직인다. 지하철 통풍구 위에 올라가 치마를 펄럭이며 파안대소하는 먼로를 볼 때, 우리 마음과 정신은 보티첼리 작품을 비롯해 수많은 화가들이 그린 비너스를 떠올린다. 봄바람이 일으킨 비너스 탄생의 순간, 미술사와 문화 전체를 되돌아보게 하는 무서운 순간이다.

이런 이유로 스틸컷 한 장은 문화의 아이콘이 되었다. 영화 〈7년만의 외출〉은 그 자체로는 걸작이라고 할 수 없다. 그러나 스틸컷 한 장만은 걸작이다. 영화는 스크린에 비치는 영상만으로 말할 수 없다. 영화 관람과 연구는 그래서 이미지에 대한 관람과 연구로 연장되어야만 한다.

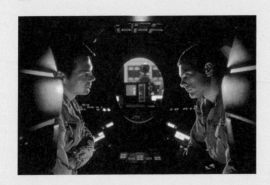

2001 스페이스 오디세이
2001: A Space Odyssey, 1968

—

감독: 스탠리 큐브릭Stanley Kubrick
국가: 영국, 미국
상영 시간: 139분

1969년 제41회 미국 아카데미 시상식 시각효과상 수상, 감독상 노미네이트
1969년 제22회 영국 아카데미 시상식 미술상·음향상·촬영상 수상

SF 영화에서 신화를 읽다

사이언스 픽션, 흔히 SF라 불리는 공상 과학 영화들을 볼 때면 대체로 화려한 컴퓨터 그래픽에 마음을 뺏겨 영화 속의 다른 세세한 요소들을 주의 깊게 보기 힘든 경우가 많다. 괴상한 겉모습과 가공할 파괴력을 지닌 괴물, 초월적 능력을 가지고 기이한 행동들을 일삼는 외계인. 그들을 얼마나 경이롭게 묘사하느냐가 오늘날 공상 과학 영화의 연출자 및 제작자들이 가지고 있는 고민 중 하나이리라. 그런데 그 속에서도 역시 예술을 고민했던 연출자들의 행적을 찾아볼 수 있다. 우리가 잘 아는 블록버스터 한국 영화 〈괴물〉과 수없이 패러디되어 영화를 보지 않은 사람에게도 익숙한 〈이티E.T.〉, 〈2001 스페이스 오디세이〉, 〈에이리언Alien〉 등의 작품을 통해 그 자취를 탐색해 보자.

전설과 영화의 접점
성 조지 전설과 봉준호 감독의 〈괴물〉

—

2006년에 개봉한 봉준호 감독의 영화 〈괴물〉은 개봉하자마자 천만 관객 기록을 세우며 '(흥행 면에서) 기존의 모든 기록을 먹어치운 괴물'이라는 별명을 얻었다. 성공 요인으로는 역대 최다 개봉관 확보, 마케팅 전략 등 여러 가지를 들 수 있겠지만, 조금 '순수'하게 영화 미학이나 시각적 상상력에 관련된 요인들이 큰 역할을 했다고 이야기할 수도 있을 것이다.

봉 감독은 한 인터뷰에서 고등학생 시절 착시로 한강 다리를 기어오르는 괴생물체를 목격한 적이 있고 그 모습을 마음에 담아 두었다가 영화로 제작했다고 밝혔다. 영화를 보고 난 관객들도 한동안 "한강에 진짜 괴물이 있을까?", "있다는 증거도 없지만 없다는 증거도 없지 않아?"와 같은 터무니없는 대화를 주고받곤 했다. 서울시는 지난 2014년 12월 여의도 한강 공원에 영화에 출현한 괴물과 똑같은 조형물을 설치하기도 했다. 괴물은 정말 존재할까? 존재한다면 어디에 살고 있을까? 바보 같지만 한 번 쯤은 고민해 보아도 좋을 질문이라고 생각했다(화면을 통해 드러난 것 이상을 보기 위해서는 말이다).

시대를 막론하고 괴물은 어느 전설, 어느 종교의 경전에나 등장해왔다. 서구 미술사를 살펴보면 아주 오래전부터 회화·조각 등의 미술 작품을 비롯해 여러 시각 매체들이 괴물의 모습을 묘사해 왔음을 알수 있다. 잘 알려진 그리스·로마 신화에서도 괴물 이야기를 접할 수 있다. 영화 〈괴물〉의 스토리는 기독교의 성 조지St. George 전설과 묘하게 닮았다.

게오르기우스 혹은 제오르지오라고도 불리는 성인 조지는 기독교 순교자로 14성인Fourteen Holy Helpers◦ 가운데 한 신으로 알려져 있다. 그를 주인공으로 하는 이른바 성 조지 전설은 황당하기 그지없는 이야기지만, 13세기 이탈리아 제노바의 도미니코회 출신 대주교 야코포 다 바라제Jacopo da Varagine가 열전《황금 전설Legenda Aurea》에 기록하며, 유럽 전역으로 널리 퍼졌고 그 여파로 수많은 이콘과 그림을 양산했다. 19세기 말까지도 귀스타브 모로Gustave Moreau 등의 작품에 등장했다.

스토리는 간단하다. 중동의 어느 나라 안에 있는 한 호수 근처에 무서운 독기를 내뿜는 괴물 용 한 마리가 살고 있었는데, 줄곧 나라 전체를 부숴 버리겠다고 위협하며 매일 젊은 처녀 한 명씩을 재물로 바치라고 명령했다. 고약한 요구였지만 두려움에 어쩔 수 없이 사람들은 마을 처녀들을 차례로 공물로 바쳤고 이내 공주마저 나서야 할 차례가 왔다. 그리고 바로 그 운명의 날, 우연히 그곳을 지나던 기사 조지가 마을의 안타까운 소식을 듣고 곧바로 호수로 달려갔고, 창으로 괴물을 찔러 부상을 입히고 치명상을 당한 괴물의 목에 공주에게 건네받은 허리띠를 둘러 마을로 끌고 왔다. 마을에는 평화가 찾아왔고 기사는 로마로 떠났다. 로마에서 기사는 기독교 포교 활동을 했다. 그러다 황제에게 잡혀 갖은 고문을 당했고, 여느 순교자들처럼 화형을 당했다. 하지만 장작더미 위에서도 죽지 않고 살아났고 결국 참수형을 당해 순교했다.

물론 영화 〈괴물〉에서 전설의 소재를 끌어다 쓴 흔적이나 참고해 제작한 면을 발견할 수는 없다. 하지만 전설과 영화 사이에 보이는 몇 가지 유사성들은 그냥 넘겨 버리기 힘들 정도로 단순하지 않다. 일단

◦ 위급할 때 부르면 도움을 주는 수호신. 로마가톨릭교회, 특히 독일에서 추앙받는다.

물, 용, 여인이 공통으로 등장한다. 호숫가에 살며 여인들을 잡아간 전설 속 용처럼 영화 속 용은 한강에 살며 주인공 강두의 딸 현서를 잡아갔다. 창을 던져 용에 맞서 싸운 조지처럼 강두 역시 철봉을 들고 괴물과 싸웠으며, 바로 그 장면은 전설을 그린 여러 회화들을 연상시킨다. 강두의 동생 남주가 괴물을 향해 활을 쏘는 장면, 괴물이 꼬리로 현서를 낚아채는 장면 등 여러 점의 필름 포스터가 제작되었지만, 유독 강두가 창을 들고 서 있는 장면이 담긴 포스터가 가장 많이 노출되어 사람들의 기억에 오래 남은 이유도 이 때문이 아닐까?

　딸을 잃고 아들을 얻는 마지막 장면의 의미나 입을 쩍 벌려 삼킨 두 아이를 다시 토해 내는 장면에서 보인 괴물의 벌어진 아가리가 여인의 음부를 연상시킨다는 점 등은 감독의 상상력이 과거 괴물을 그린 서구 회화들이 기댄 '원초적 공포와 에로티시즘이 공존하는 무의식의 지대'까지 내려갔음을 일러 주는 듯하다. 봉 감독은 사람들 마음속 깊은 곳에 숨어 있던 '원초적 공포'라는 괴물에 형체와 이미지를 부여했다. 그러니까 괴물은 원래 보이지 않는 것이었지만 영화를 통해 보이는 것이 됐다. 영화가 시각적 이미지와 만나는 접점은 볼 수 없는 것이 볼 수 있는 것으로 표현되는 순간 그 자체며, 그 순간은 곧 감독의 상상력이 영화도 아니고 미술도 아닌 보다 근원적인 어떤 이미지를 만나는 지점이기도 하다. 보다 근원적인 어떤 이미지, 다시 말해 인간의 잠재의식 속에 숨어 있는 개인적이자 문화적인 이미지를 이마고Imago●라고 한다.

●　스위스 정신분석가로 집단무의식이라는 개념을 만들어 낸 카를 융Carl Jung의 용어며, 이 용어를 사용하며 융은 스승이었던 지그문트 프로이트Sigmund Freud와 결별했다. 프로이트는 무의식을 한 인간 개체의 것으로만 보려했다. 하지만 문화적 창조물들을 분석할 때는, 융의 집단무의식이나 이마고 등의 단어는 쓰지 않았지만 유사한 개념에 의존하곤 했다.

　　　　　　　　　　　　　　　　　　　시네마 인문학

그러니까 〈괴물〉은 여러 전설이나 민담, 신화에 공통으로 등장하는 여러 요소들을 활용해 눈에 보이지 않는 무의식을 스토리로 묶어낸 영화라고 할 수 있다.

전설과 신화의 이야기에는 허점이 존재한다. 괴물이 등장하지만 어디서 왔는지 알 수 없고 기사와 같은 영웅이 미인과 나라를 구하지만 어떤 연유로 바로 그 위기의 순간 그곳을 지나가게 되었는지 설명하지 않는다. 하지만 이런 식으로 스토리의 허점을 공격하면 전설과 신화는 무너진다. 당연히 전설을 그린 그림, 신화를 모티프로 한 작품도 나올 수 없다. 그래서 전설의 핵심을 차지하는 것은 스토리보다는 그림이 되어야 한다. 그리고 이 '이미지의 승리'는 곧 무의식과 전설의 승리이자 영화의 승리다. 〈괴물〉이 터뜨린 대박도 스토리가 아니라 이미지가 가져다주었다. 우리 모두는 한 편의 전설을 읽은 것이 아니라, 한 점의 그림을 본 것이다.

괴물은 우리 모두가 가지고 있는 마음속의 원초적 공포다. 그 원초적 공포를 영화라는 매체를 통해 시각적으로 표현한 것이 영화 〈괴물〉이다. 볼 수 있는 존재가 아니었던 괴물은 은유와 상징을 통해 회화와 영화 속에서 볼 수 있는 존재로 묘사되었다. 영화는 그렇게 '괴물의 집'이 되었다. 그러니 누군가 괴물이 진짜 있는지, 있다면 어디에 사는지 묻는다면, 존재하지만 '한강'보다는 '마음속' 혹은 '영화 속'에 산다고 말하는 것이 좀 더 적절하지 않을까?

영화로 재탄생한 프레스코화

—

스티븐 스필버그Steven Spielberg 감독의 1982년 작 〈이티〉는 한때 전 세계적으로 최다 관객을 동원했던 할리우드 전설의 명작이다. 성공 요인을 들자면 이루 말할 수 없을 정도로 많겠지만, 그 가운데 빼놓을 수 없는 것이 역시 영화 포스터다. 외계인의 앙상한 손과 어린 아이의 하얀 손이 맞닿아 빛을 내고 있는 신비한 느낌의 포스터는 영화보다 더 유명해졌다. 그런데 사실 영화에는 이런 장면이 없다. 순수하게 포스터를 위해 제작된 장면인 것이다. 제작자는 존 앨빈John Alvin, 월트 디즈니의 만화 영화 〈인어공주〉, 〈미녀와 야수〉, 〈알라딘〉, 〈라이언 킹〉을 비롯해 100여 편의 영화 포스터를 만들어 낸 포스터 아티스트였다.

이미 짐작하고 있는 이들도 있겠지만, 그는 미켈란젤로의《천지창조》에 나오는 〈아담의 창조〉에서 모티프를 얻었다. 스필버그는 〈이티〉가 성서적 상상력을 연상시키는 것을 그다지 원치 않았다. 이티가 얼마든지 신의 메신저나 초월적 존재로 보일 수 있는 여지를 가진 캐릭터라는 사실을 알고 있었지만 꾸준히 그런 식의 해석을 경계했다. 하지만 앨빈의 포스터는 그의 경계심을 단숨에 무너뜨렸다. 부인할 수 없이 포스터 한 장으로, 단순한 SF 영화에는 무려 신학적 의미가 부여됐다. 계속해서 이야기하고 있지만 영화 속 그림 한 점은 영화에 이토록 큰 영향을 끼친다.

〈아담의 창조〉 속의 마주한 두 손은 종교적으로나 예술적으로나 굉장히 중요한 의미를 지닌다. 때문에 미켈란젤로 이후에도 많은 예술가들이 묘사했고, 그 가운데 대표작으로는 로댕의 〈대성당La Cathedrale〉을 들 수 있다. 로댕은 벨기에에서 장식 조각을 수리하며 가난하게 살다가

영화 〈이티〉의 포스터 이미지.

돈을 모아 이탈리아로 가서 로마와 피렌체 등을 둘러보고 작품의 영감을 얻었다. 피렌체에서 본 로렌초 기베르티Lorenzo Ghiberti의 산 조반니 세례당의 〈천국의 문Porta del Paradiso〉은 대작 〈지옥의 문La Porte de l'Enfer〉을 탄생케 했고, 바티칸에서 본 미켈란젤로의 《천지창조Volta della Cappella Sistina》는 〈대성당La Cathédrale〉을 조각할 수 있게 했다.

　　미켈란젤로에서 로댕으로, 로댕에서 그 이후로 이어지는 이미지는 시대가 만들어 낸 새로운 미디어를 따라 계속 이어졌다. 이미지는 그것이 인간과 세계 전체에 대한 궁극적 호기심을 자극하고, 또 그 호기심에서 비롯된 질문들에 답을 제공하는 예리하면서도 진중한 것일수록 한 시대, 한 예술가에서 끝나는 것이 아니라 변형되면서 반복된다. 우리는 이 흐름을 조심해서 볼 필요가 있다. 즉 〈이티〉은 대중 영화지만, 한편으로는 르네상스의 프레스코화를 잇는 현대 미술이다. 천장 대신 스크린에 그려진 이미지인 것이다. 단순하지만, 영화와 미술을 함께 보아야 하는 이유가 이렇게 또 한 번 명백히 드러난다.

그 검은 기둥, 대체 뭐였을까?

—

영화와 철학은 서로 잘 안 어울린다. 더군다나 SF 영화 가운데는 철학이라는 말을 갖다 붙이는 것조차 쑥스러울 정도로 빈약한 작품들이 매우 많다. 스탠리 큐브릭 감독의 1968년 작 〈2001 스페이스 오디세이〉는 그래서 더욱 빛난다. 제작된 지 무려 50여 년이 흘렀지만 지금 봐도 신비하고 무언가 아직 해석되지 않은 비밀스러운 영역이 남아 있는 것만 같다. 스마트폰은 물론이고 개인용 컴퓨터조차 제대로 갖추어져 있지 않았던 1960년대에 제작된 영화가 예언한 2001년은 그저 놀랍다는 말로 밖에는 표현이 안 된다. 특히 인공지능 컴퓨터 'HAL9000'이 인간과 싸우는 장면은 자연스레 관객들의 혀를 내두르게 한다.

하지만 이 영화를 과학이라는 화두 속에만 가두어 놓고 본다면 영화를 반만 본 것에 지나지 않는다. 영화는 SF라는 장르의 한계를 뛰어넘고 과학적 관점을 벗어나 그 이상의 세계를 보여 주었다. 때문에 고전으로 자리매김해 지금까지도 회자되고 있으며, '철학에 어울리는 SF 영화'로도 칭송받는다. 큐브릭은 과학자라기보다는 영화를 통해, 과학을 포함한 인간의 삶을 움직이는 거대한 전체를 거머쥐려는 종교적 야심을 갖고 있었던 예술가, 시인이었다. 과학의 관점을 뛰어넘어 예술로 이 작품을 다시 보자. 아직 미완성으로 남아 있는 영역이 보일 것이다. 감독은 작품 완성을 관객의 몫으로 남겨 두었다.

영화의 첫 장면, 털북숭이 영장류들이 모여 사는 사막 한가운데 모두를 소스라치게 놀라게 한 검은 기둥 하나가 나타난다. 이 검은 기둥은 뭘까? 왠지 모르게 먼 선사시대의 거석문화 유물인 선돌menhir이 떠오른다. 잠깐 선사시대로 거슬러 올라갔다 와 보자. 먹고 살기도 빠듯

했을 그 먼 옛날, 사나운 짐승과 천재지변의 위력에 늘 쫓겨 다니던 인류는 돌을 날라다 언덕과 평원에 세웠다. 프랑스 북부 브르타뉴Bretagne 지방에 가면 카르나크Karnak 선사 유적지가 있는데, 질서정연하게 줄을 맞춰 늘어서 있는 수천 개의 크고 작은 돌들을 보면 왠지 모르게 큐브릭의 이 영화가 떠오른다. 물론 완전히 같지는 않다. 영화 속 검은 기둥은 선사시대에 세운 전혀 다듬지 않은 선돌들처럼 표면이 거칠지 않고, 정교하게 마제磨製돼 반들반들한 비석을 닮았다. 하지만 비석처럼 글자가 새겨져 있거나 그림이 그려져 있지는 않다(금석학金石學으로는 접근이 불가능한 것이다).

기둥은 사라졌다가 영화 중간에 다시 한 번, 그리고 마지막 부분에서 또 한 번 나타난다. 그런데 이때는 배경이 18세기 말의 단아한 신고전주의 인테리어를 갖춘 실내다. 수백만 년의 시간을 건너 뛰어 전혀 다른 시공간에 모습을 나타내지만, 겉모양은 여전히 검고 마제된 반들반들한 표면에 널찍하고 얇은 처음 것 그대로다. 반복될 때마다 의미가 조금씩 선명해지는 것이 아니라 더 신비해지는 것처럼 느껴진다.

영화를 해석하겠다고 나선 이들 대부분은 이 기둥을 유인원들이 하늘로 던져 버린 길쭉한 뼈다귀나 그 뼈다귀를 닮은 우주선과 동일시하며, 인류의 지능과 과학의 발달을 비유하는 물체로 본다. 최초의 도구 사용에서 우주선으로 이어지는, 문명사를 아우르는 좀 거창한 해석이다. 이런 식이라면 검고 반들반들하며 두께가 얇은 컴퓨터 HAL9000도 형태적 유사성을 통해 얼마든지 뼈다귀에서 우주선으로 이어지는 인간의 도구 사용의 역사를 보여 주는 소재라 볼 수 있다.

그뿐인가? 시선을 영화 밖으로 돌려 주변을 살펴보면, 선사유적지에서만이 아니라 고층 빌딩들이 즐비한 현대 도시 한복판에서도 기둥

을 볼 수 있다. 미국과 유럽 등지의 대도시에서는 물론, 서울 광화문 한복판에서도, 늘 붐비는 강남 거리 중앙에서도 엉뚱하게 솟아 오른 선돌 같은 조형물을 볼 수 있는 것이다. 뼈다귀나 우주선을 기둥과 동일시한 맥락으로라면, 광화문 네거리 청계천 입구에 서 있는 클래스 올덴버그 Claes Thure Oldenburg의 〈스프링Spring〉도, 강남의 포스코 빌딩 앞, 프랭크 스텔라Frank Stella의 〈아마벨Amabel〉도 모두 선사적 상상력의 산물이라 볼 수 있지 않겠는가?

잘 알려진 현대 미국의 설치 조각가 리처드 세라Richard Serra의 작품은 군이 형태적 연상 작용을 발동시키지 않아도 영화 〈2001 스페이스 오디세이〉 속 검은 기둥과 함께 떠올릴 수 있다. 혹시 세라에게 영감을 준 것이 큐브릭의 영화가 아닌가 하는 의혹이 들기도 한다. 세라가 중동의 카타르 사막에 세운 기둥들은 형태나 재질은 물론, 불가사의한 전체적인 분위기에 있어서도 큐브릭의 영화에 나오는 기둥과 너무나 흡사하다. 세라의 조형물은 현대 예술 특유의 당혹감을 주는 도발성에도, 우리를 이성으로는 접근 불가능한 신비한 지점으로 인도하는 거의 종교적인 힘을 갖고 있다는 지점에서 참 놀랍다. 그는 2008년 파리에서 열린 '모뉴망타' 전시회에는 17미터 높이에 폭이 4미

영화 〈2001년 스페이스 오디세이〉의 한 장면과 리처드 세라의 〈프롬나드〉, 2008.

시네마 인문학

터나 되는 75톤짜리 쇠기둥 〈프롬나드Promenade〉를 출품했는데, 작품을 보러 그 앞에 몰려든 사람들을 뒤에서 바라보면 영락없이 큐브릭 영화 속 유인원들이다. 모르긴 몰라도 유인원들처럼 소리를 지르고 싶은 충동을 느낀 이들도 있었을지 모른다.

하지만 세라의 작품 앞에서 큐브릭의 영화를 연상하는 이는 찾아보기 힘들다. 왜일까? 영화 제작 시기와 작품 제작 시기 사이의 40년이라는 시간차 때문에? 물론 그럴지도 모른다. 하지만 대부분은 '영화는 영화, 미술은 미술'이라는 틀에 박힌 감상법을 교육받았고, 때문에 둘을 함께 볼 수 없었던 것 아닐까?

큐브릭의 〈2001 스페이스 오디세이〉는 비디오 아트를 비롯한 현대 예술에 많은 영향을 끼쳤고 아인슈타인 이후의 새로운 우주론적 인식을 미술과 공유했다. 리하르트 슈트라우스Richard Strauss의 교향시 〈자라투스트라는 이렇게 말했다Also sprach Zarathustra〉와 요한 슈트라우스 2세 Johann Strauß II의 〈아름답고 푸른 도나우An der schönen blauen Donau〉 왈츠가 흐르는 동안, 영화는 많은 장면들을 롱테이크로 천천히 담아내며 거의 아무런 대사 없이 길고 긴 2시간 20분을 채운다.

그 속에서 잠시 잠깐 나타났다 사라졌던 정교한 기둥은 대체 무엇을 나타내는 것이었을까? 인간의 이성, 로고스? 누가 만들었을까? 왜 다듬었을까? 큐브릭은 바로 이 영역을 관객의 몫으로 남겨 놓았다. 예술은 답이 아니라 질문하는 방법을 제시한다. 인간과 사물이 어디서 와서 어디로 가는지는 아무도 모른다. 웜홀을 통해 시공간을 벗어난다고? 화성에서 살아남는다고? 인공지능이 인간을 집어 삼킬 거라고? 느닷없이 나타난 누가 만들었는지 모를 정교하게 다듬은 기둥은 이런 질문이 난무하기 시작하려던 시기 큐브릭이 우리에게 던진 화두였다. 그는 이

실체가 무엇인지 정답을 정해 놓지 않았다. 그저 질문의 영역으로 남겨 두었다. 어쩌면 이유 없이 나타난 정교한 기둥 앞에 선 유인원들처럼 함께 놀라서 소리부터 지르자는 제안도 하고 있었는지 모른다.

　그의 영화는 그래서 명작이다. 명확한 인과관계로 이어지는 서사 가 아니라 상상력을 불러일으키는 소재로 영화 전체를 이끌었고, 소재 의 이미지에서 비롯된 상상력이 영화가 끝난 뒤에도 계속될 수 있다는 것을 보여 준 작품이었기 때문이다.

영화가 된 이집트 신화
—

〈에이리언〉은 1979년 리들리 스콧Ridley Scott 감독이 첫 번째로 메가폰 을 잡은 이후 거의 40년 동안 계속 제작되고 있다. SF 영화가 같은 주제 로 이렇게 오랜 기간 지속되는 것은 100년 남짓한 영화사를 염두에 두 면 굉장히 의미심장하다. 속편에 속편을 거듭하며 제작되고 있는 이 연 작 SF 영화를 자세히 보다 보면, 그 매력이 대중 영화로만 볼 때는 쉽게 파악되지 않는 미학·철학적 근거들에서 비롯되었다는 느낌이 든다. 가 령 화면 속의 미래 사회, 미래 인간형 등은 엄청난 속도로 발전하고 있 는 과학 기술 덕에 머지않아 실현될 것으로 보이는데, 그럴 때면 늘 '인 간은 무엇인가, 또 사회는 어떠해야 하는가'라는 의구심에 사로잡힌다. 최근 새롭게 개봉되는 SF 영화들은 아예 이 질문에 대한 답을 영화의 메시지로 설정해 놓고 이야기를 전개해 가기도 하는 듯 보인다.

　본 적 없으면서도 왠지 10년 후면 우리 사회에 존재할 것만 같은 미래 인간과 사회의 모습, 그것을 현실감 있게 그려내는 것이야말로 연

출자와 시나리오 작가들의 능력이라 할 수 있을 것이다. 과학자도 기술자도 아닌 그들은 어떻게 이런 모습들을 상상한 걸까? 문득 그들이 과학science과 허구fiction를 교차시키는 방법이 궁금해진다. 모르긴 몰라도 고유한 논리에만 기대지는 않을 것이다. 결과물은 과학이더라도 시작은 과학과 전혀 무관한 단순한 호기심에 있을 수도 있다고 믿는다. 아마 앞에서부터 계속 강조한 '이미지'들이 굉장히 큰 역할을 할 것 같다.

시각적 이미지는 눈에 보이는 것만을 지칭하지 않는다. 과학자와 수학자들도 그림을 그리며 정치가와 전쟁터에 나간 장군들도 그림을 그린다. 이때 '그림'은 액자 속에 든 회화를 지칭하는 것이 아니라 그보다 더 근원적인 정신적 작업, 글을 통한 논리적 접근이 아닌 이미지를 통한 직관적이고 융합적인 사고 전체를 뜻한다. 언어처럼 사물을 구별하거나 정리하지 않고, 과거·현재·미래의 구분을 용인하지 않는다. 논리가 아닌 비논리로 접근해야만 하는 세계, 그것이 바로 이미지의 세계다. 그렇다면 40년짜리 대작 〈에이리언〉을 탄생케 한 이미지는 과연 어떤 것이었을까? 이제부터는 그 이미지의 세계에 대한 이야기를 풀어가 보려 한다.

2005년 파리에서는 '기거가 본 세상Le monde selon H. R. Giger'이라는 대규모 회고전이 열렸다. 스위스의 예술가 한스 루디에 기거Hans Ruedi Giger의 40년 예술 세계를 조명하는 자리였는데, 바로 이 사람이 〈에이리언〉에 처음 시각적 이미지를 제공한 예술가다. 기거는 1977년《기거의 네크로노미콘Necronomicon》이라는 화집을 출간했는데, 그 속에 나오는 그림을 본 20세기폭사 사의 임원들과 스콧 감독은 일각의 망설임도 없이 그를 찾아 취리히 행 비행기를 탔다고 한다. 모두들 기거가 자신들의 영화 기획에 최적자임을 알아본 것이다. 첫 만남은 4시간 가까이 이어졌

고, 바로 그 자리에서 기거는 영화 〈에이리언〉 시리즈의 아트 디렉터가 됐다. 계약 직후 기거는 순식간에 30여 점의 에어리언 그림을 그렸고, 그것들을 모두 《기거의 에이리언Giger's Alien》이라는 화집으로 엮었다. 화집은 훌륭한 영화 판촉물 역할을 했다.

한스 루디에 기거, 〈상형문자〉, 1978.

그렇다면 기거의 에이리언은 어디서 왔을까? 그에게 영향을 준 19세기에서 20세기에 걸쳐 활동했던 화가와 건축가, 만화가들? 물론 그들의 영향을 부인할 수는 없다(어느 예술가가 동시대 작가들로부터 영향을 받지 않겠는가?). 특히 프랑스의 건축가 엑토르 기마르Hector Guimard와 화가 귀스타브 모로Gustave Moreau의 영향은 조금 더 깊은 의미를 지닌다. 평생을 독신으로 살면서 상징주의 회화의 진면목을 보여 준 모로의 작품들은 초현실주의를 예고하는 것이기도 했다. 또한 독일의 화가이자 조형 작가 한스 벨머Hans Bellmer의 역할도 컸다. 기거와 한스의 인체 그림에서는 거의 동일한 상상력과 에로티시즘이 목격된다. 그러나 이런 부분적인 영향을 뛰어넘는 보다 근본적인 상상력의 뿌리는 훨씬 먼 아득한 옛날에 있다. 기거의 상상력이 가장 잘 드러난 그림이라 할 수 있는 그의 1978년 작 〈상형문자Hieroglyphic〉를 보면, 그 상상력과 작품의 전체 구도가 이집트 신화에서 온 것임을 알 수 있다.

시네마 인문학

이집트 신화를 고스란히 담고 있는 장례 부장품인 〈사자의 서Livre des morts〉는 그의 그림이 태초의 하늘을 상징하는 누트Nut 여신을 그린 벽화를 거의 그대로 모사한 것임을 일러 준다. 한 여인이 길게 늘어난 몸을 구부려 하늘처럼 지상 세계를 감싸고 있고 그 밑에 대지의 신 게브Geb와 태양신인 레Re를 비롯한 온갖 신들이 크고 작은 형상으로 들어가 있다. 나일 강, 태양, 온갖 짐승들과 인간들은 모두 하늘의 여신 누트로부터 왔고 계속해서 보호받고 있으며 다시 여신에게로 돌아간다.

이집트는 무엇인가? 인간과 동물, 물과 하늘 모두가 신이었던 아득한 전설이다. 수많은 왕국과 왕조로 이루어진 수천 년 역사를 자랑하는 인간의 역사다. 인간은 사실과 진실만으로는 살 수 없다. 그것들만으로는 살 수가 없어 신화를 만들고 신을 세운다. 그 신들을 정말로 믿고 행한 많은 것들이 인간의 역사가 되었다. 즉 역사는, 그리고 신화는 인간의 이야기다. 바로 지금 여기에서도 계속되고 있으며 영화를 만드는 이들과 예술가들 대부분은 역사를 그렇게 본다.

좋은 SF영화는 과학과 기술의 진보, 또 그 진보가 자아내는 두려움에서 나오지만 무엇보다 환상과 이미지, 그리고 신화에서 나온다. 따라서 멋진 SF 영화를 만들기 위해서는 영화, 미술, 문학, 신학, 철학, 종교로 이어지는 문화 예술 생태계 전체를 살리는 환경과 교육이 필요하다. 하지만 국내에는 아직 그 기반이 제대로 닦여 있지 않다. 훌륭한 한국 SF 영화가 나오지 못하고 있는 이유다. 또한 영화는 예술이며 예술은 자유를 먹고 산다. 따라서 영화의 성장을 위해서는 표현할 수 없는 것이 거의 없는 상태가 되어야 한다. 이 생태계 역시 한국에는 아직 조성되어 있지 않다. 언제쯤 국내에도 문화 예술 생태계 전체를 아울러 성장시킬 수 있는 기반이 마련될까? 머지않아 우리식 SF 영화도 볼 수 있

기를 기대해 본다. 더불어 영화와 미술을 함께 보는 유연한 시각도 자
리 잡기를 바란다.